Andrea Simitch and **Val Warke**

With essays contributed by
Iñaqui Carnicero
Steven Fong
K. Michael Hays
David J. Lewis
Richard Rosa II
Jenny Sabin
Jim Williamson

U0123364

the
language
of
architecture

26 Principles Every
Architect Should Know

原點

給設計者的建築語言

張樞（建築師、交通大學建築所兼任教授）

歷年來美國建築專業界對各大建築系的評比中，五年制大學部的康乃爾建築系永遠排名前五大，與哈佛、耶魯等碩士班齊名，證明了康大建築系的教學確有其獨到之處。本書的兩位作者正是康大畢業生，加總在康大執教六十年，是其設計教育的核心人物。就我與兩位作者和其建築系師生的接觸中，深刻體認到康大的特色是「就建築談建築」，「就圖形談設計」，所有討論皆有所本。不論建築案例分析、個人設計概念陳述，都能轉化成可討論的圖形或模型，一步步向具體設計發展。其建築理論深沉而不浮誇，層次豐富，從圖形啟始引伸到環境、歷史和文化、社會，不空談，無個人夢囈。師生長時間投入設計課程，對成果品質要求極高，但高品質其實沒有具體標準，全來自系的傳統，師生皆知。

康大建築系的教學有著極深的「現代建築」底蘊，對現代建築作品了解精闢，可透析這些作品圖形背後的多層次內涵

（有一段時間康大學生出手畫平面都像極了小柯比意，有點走火入魔）。此外，教學上也對以文藝復興為核心的西洋古典建築著墨極深，但教的不是古典形式，而是利用經典作品教建築概念和設計態度，也就是教設計者的建築史，而非史學家的建築史。而柯林‧羅（Collin Rowe）豐富的都市設計遺產，也讓康大設計特別重視與環境的連結，不止是實質環境，更包含了人文社會面的討論。

這些獨特的觀點與傳承，造就了康大建築系獨到的設計教學方法，投入大量時間強化學生的設計觀念，從觀念「設計」設計題目，教授有意識地一步步帶領學生從實做中了解（題目）觀念，本書所提的 26 種語言，正是在康大設計課中一再被討論，並反覆用於圖形中操作。

特別一提，作者之一的沃克教授（Val Warke）與我及台灣的淵源。他是我研究所的同班同學，是全班年紀最輕，但設

計功力和理論深度卻最強的一位，因此畢業後被哈佛延攬任教，那年他才 23 歲。之後的四、五年中沃克教授帶著我念書、討論，補足我建築訓練基礎的不足，也引領我了解哈佛（其實是康乃爾）建築教育的理念和做法，墊定我日後教書的基礎。我們更共同合作了幾個建築比圖，成績不錯，大多是他出主意我出苦力。沃克教授可說是我的摯友、良師和事業夥伴。

1989 年我們都當上建築系系主任，東海建築系趁著復活節假期邀請沃克和西米區（Andre Simitch）教授夫婦來台講學十天，其目的不單為了學生受教，最重要的是讓老師們學習如何教設計。當時，東海師生強烈地體會到他們對建築教育的熱情，以及對建築設計極其清晰且具條理的觀念，這些特質，相信讀者都可於書中盡覽領會。

窺看世界、發現世界、創造世界的建築教材工具

曾成德（國立交通大學建築所教授兼人文社會學院院長）

在著手設計前，請先分析兩個案例：柯比意薩伏瓦住宅與庫哈斯波爾多住宅。前者為從事保險業的布爾喬亞業主在巴黎近郊的周末別墅，後者為一位愛書、愛酒、愛生活的出版業巨擘，在一次嚴重車禍癱瘓後，建於波爾多城邊的療養住宅。表面上兩者具有相當的相似性；涵構脈絡都是郊區，都以地面為基準，將量體懸空，都與人體在空間中移動的動線有關。不過前者將點、線、面、體、虛實、幾何表現在三個樓層，構成組織秩序，後者則懸吊起量體表現力學結構。請特別注意柯比意如何將他對現代機械的迷戀，進行郵輪-住宅的轉化；庫哈斯如何將業主身體的狀況處理為人體-建築的比喻。也就是說，別忘了注意他們如何以「陌生化」手法，將他們的設計概念「再現」於建築語言上。下次設計課前請大家將分析成果提案發表！

任何學習過建築的人都會熟悉上述那段文字的表達方式。正如同《建築的語言》兩位作者在本書序言中所引述，尼可拉斯·佩夫斯納對於建築與建物的分野不見得能夠說服所有人，但建築人自有一套「奇怪」的說話方式。也許我們在此時，可直接引述英國文學理論／文化研究大家泰瑞·伊格頓（Terry Eagleton）在《文學理論導讀》裡的說法（只需將文學兩字代換成建築）：「也許建築可加定義，乃是由於它使用語言的方式奇特……建築轉化和強化了日常〔建築〕語言，有系統地遠離平常的屋子……因為語言具有秩序、韻律和材料性，於是〔建築〕語言著眼於轉向自身，誇示其物質性的存有……」

過了三十年，伊格頓仍在《如何閱讀文學》裡劈頭就說（仍請容我將文學一詞解讀為建築）：「研究建築的學生最常犯的錯誤，就是他們直接探求屋舍或房子做什麼，而忽略了建築用什麼方式來說……閱讀建築時，必須格外警醒，要留意量體、結構、表面、材料、空間、尺度、光影、移動、基準、秩序、幾何（在此我將伊格頓的代換成本書章節主題）……這意味著我們要特別留意建築（語言）的表現方式……當我們提到「建築」作品時，要了解作品說了什麼，必從作品怎麼說入手。」我不厭其煩地引述伊格頓的話，乃是因為，建築界長期以來缺乏能夠說明並啟發建築學習者，建築作品怎麼「說」，怎麼創作，怎麼設計的書，而這本書的出現彌補了建築學界長久以來的巨大空缺。

四十年來每個建築學習者耳熟能詳，人手必備的教科書不外是程大錦（Francis D.K Ching）博士的《建築：造型、空間與秩序》(1979)。近年來雖有其他理論書籍崛起，例如入門的《建築的法則》（Matthew Federick, 2007），廣闊的《改變建築的100個觀念》（Richard Weston, 2011），以完形心理學（Gestalt Psychology）為基礎的《Elements of Architecture: From Form to Place》（Pierre von Meiss, 1990/2013），以及建築名家出手示範的《建築教程》（Herman Hertzberger, 1991）；但《建築：造型、空間與秩序》一書仍有其無可取代性。究其原因不外是圖說豐富，取材經典，言簡意賅。但以一個投入教學，致力學程並仍對設計創作親力而為的我而言，仍然覺得在吸收教材與動手設計間存在著一片極大的空白。曾修習過我基本史論及經典案例分析課程的同學，便會發現在講述完秩序一章後，我加入了幾乎等量或更多的教學內容，如 Articulation, Detail 以及材料構法與繪圖再現等。

在網路資訊唾手可得的時代，建築學習者更容易將資訊當做知識，將Photoshop效果圖視為設計，因此本書的出現不僅對理解建築學科與經典案例有正面意義，更對創作發想有所啟發，對設計功力有所助益。建築是一門從「做中學」的學科，一個從嘗試錯誤的廢墟中創造一個美麗新世界的行門，我們深信建築是可以「學」的。但建築能不能夠被「教」呢？二十五年前，當我從設計師轉為教書匠時，有幸跟本書的兩位作者沃克先生與西米區女士學著怎麼教。如果今天我可以告訴建築的初學者如何學，建築的授業者如何教，肯定是來自這兩位同儕及友人張樞先生的啟發。那麼這些累積合計六十年的教學成果的本書，肯定是學習建築設計、案例分析以及基本史論的最佳教科書。

1989年春，當綺色佳（Ithaca）還冰封在雪地時，沃克與西米區教授到了春暖花開的大度山東海大學講學。上課的二、三年級建築系學生，每天為他們準備花束及當時甫上市的珍奶，上「桌圖」時，學生會立即讓座，遞上描圖紙與工程筆，再搬個圓凳，坐在他們身旁。這一切，讓他們對台灣讚譽有加，並且評估當時東海建築系並不亞於美國建築系大學部排行第一的康乃爾，（我卻懷疑每天上完課後近午夜時，系主任張樞先生招待的啤酒屋熱炒亦是他們愛上台灣的理由。）他們每天在學校囯室，不厭其煩地邊改圖邊畫圖，示範設計，講述概念與名詞，直到晚上十點，這股教學熱誠特別令我欽佩不已。

但令我印象最深的還是當時擔任康乃爾建築系主任的沃克教授，一次在評圖結語時鼓勵東海建築系學生汲取建築知識、工具、技巧及視野的一段話。「望遠鏡早就被發明了。水手們用它來理解週遭環境並定位自己。但是有一天有一個人，他希望看的更遠更高，於是他決定與其將望遠鏡四處張望，不如往天空宇宙深處瞄準。他的名字叫伽利略，他幫我們發現地球是圓的，世界是轉動的，於是他帶我們前進，啟發了當代世界。」

這本書正是建築人與建築愛好者窺看世界、發現世界、創造世界的教材工具書，正如伽利略的望遠鏡。

contents

導言 Introduction 6

(視覺語言 另批判愿去執行)

要素 ELEMENTS (基本)

1 分析 Analysis 8

2 概念 Concept 18

3 再現 Representation 26

給定條件 GIVENS (所有設計都有)

4 空間內容 Program 36

5 涵構脈絡 Context 48

6 環境 Environment 58

物質性本體 PHYSICAL SUBSTANCES

7 量體 Mass 64

8 結構 Structure 72

9 表面 Surface 82

10 材料 Materials 88

無常性本體 EPHEMERAL SUBSTANCES

11 空間 Space 100

12 尺度 Scale 108

13 光線 Light 116

14 移動 Movement 124

概念性工具 CONCEPTUAL DEVICES （詩意）

15　對話 Dialogue　132

16　比喻 Tropes　138

17　陌生化 Defamiliarization　144

18　轉化 Transformation　150

組織性工具 ORGANIZATIONAL DEVICES

19　基礎結構 Infrastructure　156

20　基準 Datum　164

21　秩序 Order　172

22　網格 Grid　180

23　幾何 Geometry　188

營造可能性 CONSTRUCTIVE POSSIBILITIES

24　製造 Fabrication　196

25　預製 Prefabrication　202

結論 CONCLUDING

26　概念呈現 Presentation　208

名詞解釋　216

參考書目　217

建築事務所與基金會名錄　218

圖片出處　219

索引　220

作者簡介　224

致謝　224

導言

introduction

我們希望能激發讀者對於建築的新舊興趣，分享我們對於某些古老棚屋和魂縈大教堂的熱情，
同時引介出可能包含在建築語言裡的無限詩意。

自古以來，關於哪些特質可以讓一棟建物配稱為「建築」，總是爭論不休。尼可拉斯·佩夫斯納（Nikolaus Pevsner）宣稱：「腳踏車棚是建物；林肯大教堂是建築。」這個著名的説法認為，人類駐留其中是所有建物的共同特色，而建築之所以超越建物，在於前者能激發美的感受。其他論述則是奠基在下列這些論點上：強調情感共鳴的籠統論（換句話説，建築和建物不同，建築能激發我們的情緒）、主張專業決定的簡化論（建築是建築師蓋的）、以歷史褒貶為依歸的評價論（建築就是某一文化認為重要的建物，或是經過時間證明為重要的建物），以及無所不包的兼容論（所有的構造物都是建築，甚至連其他物種的構造物也算，例如蜂窩或海狸水壩）。

在建築史上，與上述討論平行發展的，還包括頻繁以各式各樣的方式將建築類比成語言。事實上，每一座建物，從腳踏車棚到巴士站，都可能對某人具有某種意義：「這裡可以保護我的腳踏車不被雨淋」，或「這是最靠近我家的站牌」。但是有一點很明顯，那些被我們形容為「建築作品」的構造物，往往都能對許許多多的單一觀察者傳達出無限多層次的意義，而且能跨越無限多個年頭。因此，我們或許可以將建築理解成一種「豐厚」的詩意語言。

任何語言都有一個共同特性，就是能提供一套傳達意義的系統。當你接觸一種新語言時，例如小時候開始學説話或是嘗試學習第二語言，意義通常是直接的、單一的。對小嬰兒而言，「狗」就是房間裡毛茸茸的四腿動物。對第一次説義大利語的人而言，「cane」會和我們認知中的「狗」這種動物直接畫上等號。然而，當我們對語言的複雜層次日漸熟悉之後，例如詩歌、俚語、神話、寓言等，我們就需要更為精緻講究的意義觀念。例如，當莎士比亞讓哈姆雷特説出：

_「海格力士能幹什麼就讓他幹什麼，
貓總是會喵，狗總有牠得意的一天。」
莎士比亞，《哈姆雷特》第五幕，第一景_

這時，我們對於「狗」這個字義的基本觀念，就會因為不同的涵構脈絡影響而變得複雜起來，包括我們對戲劇類型、前例、詩語言的知識，此外，如果我們是在演出中聽到這句話，那麼演員的口氣和肢體動作也會造成影響。顯然，莎士比亞的「狗」比起房間裡那隻毛茸茸的四腿動物複雜多了。

意義在建築裡也有類似的複雜性，既深奧又開放詮釋。這樣的意義又因為下列種種因素而必然會變得更加混雜，包括：漫長的建築生產過程，生產過程的每一階段都有一堆個人得負相關責任，最後的構造物與不同涵構脈絡之間的關係，它與其他已知的建築表現元素之間的互動關係，以及觀察最後成品的每個個人都有自身獨特的過往和現狀。此外，每項設計都是好幾個相關概念的試驗場，這些概念可能來自於歷史、理論、科技，甚至再現方式，而這些元素，又加深了建築的複雜度。基於這個原因，想要界定某種建築語言，往往都必須予以簡化。就像初級義大利文的教材翻譯，都

只是在做簡單的解碼練習，完全沒談到語法、慣用法、語音和文類等。

基於以上種種原因，本書並不打算變成一本詳盡或最終版的建築構想辭典。這樣的企圖終究是徒勞。我們想要做的是當個引介者，在建築教育累積了六十多年的經驗之後，把我們認為最關鍵的一些建築設計基本原則介紹給讀者。就像當初英文字母表任意以二十六個字母為限，我們也限定自己只能使用二十六個元素，每個元素各用一章來描述。

在文本的組織上，我們先以三個章節開頭，介紹你在發展視覺語言和批判性思考技術時不可或缺的基本要素：分析（analysis）、概念（concept）和再現（representation）。接下來的三個元素是所有設計過程中公認的給定條件：空間內容（program）、涵構脈絡（context）和環境（environment）。接著，我們把目光轉向建築的本體要素。首先介紹物質性本體，包括量體（mass）、結構（structure）、表面（surface）和材料（materi-al），接著思考同樣可以觸知到但比較無常的本體：空間（space）、尺度（scale）、光線（light）和移動（movement），這些元素讓物質性本體更容易辨識。我們用了四個章節討論對建築詩意貢獻良多的概念性工具：對話（dialogue）、比喻（tropes）、陌生化（defamiliarization）和轉化（transformation），接下來是五個章節討論建築的各種組織工具：基礎結構（infrasturcture）、基準（datum）、秩序（order）、網格（grid）和幾何（geometry）。最後兩章是談建築師對於築造隱含的可能性所有的一些思考：製造（fabrication）和預製（prefabrication），最後一章的主題，對大多數的建築師和建築系學生而言，是設計過程的最高潮：概念呈現（presentation）。

插圖部分，我們選擇了一些比較鮮明且富有表現力的建築語言範例貫穿各章。從誇張到俚俗，從史詩到日常，所有的案例都是從過往的建築大師、著名的當代執業者，以及正面對這些議題的全球學子的作品中精挑細選出來的。

本書設定了好幾組不同的閱聽眾。對建築初學者，我們希望能將這個領域的深廣兩面介紹出來，同時展示一些具有啟發性甚至挑釁感的作品，包括學生和知名專業人士的作品。對於已經在建築實踐的諸多面向裡從事某一工作的執業者，他們能在文本中找到一連串精湛細微的提醒，以及一座充滿可能性的礦井。書中的每一章都包含一篇短文，加深該章主題的深度，並提供進一步的研究建議給那些對建築史、建築理論和批評有興趣的讀者。最後，對有意發展設計入門課程的同僚們，我們希望每一章都能蘊生出一個構想，進而滋養出自身的設計練習，或是當它與其他主題結合時，能啟發出更複雜巧妙的一些課題。簡言之，我們希望能激發讀者對於建築的新舊興趣，分享我們對於某些古老棚屋和魂縈大教堂的熱情，同時引介出可能包含在建築語言裡的無限詩意。

分析是探索和發現的過程，
建築師藉由這過程熟悉給定的
種種假設、預期和條件，
然後確立該計畫的概念透鏡
（conceptual lens），
做為日後所有設計決定的判準。

1

分析

analysis

分析是一種有組織的研究調查，目的是要為某項專案設計找出可行的策略。

原創性（originality）一詞經常用來形容某種嶄新或不同的事物，某種先前不曾做過的事物。建築界有一種根深柢固的信念，那就是：幾乎每件事物都在某種程度上以某種方式做過了，因此，原創性並不在於發現嶄新的事物，而在於以原創方式詮釋或挪用已經存在的事物。所以，本章的主題不是**事物本身**，而是某人如何理解、萃取和詮釋某樣已知或給定事物的過程，藉此對設計流程提供有意義的資訊。在建築上，這類抽象的過程通常就稱為**分析**。

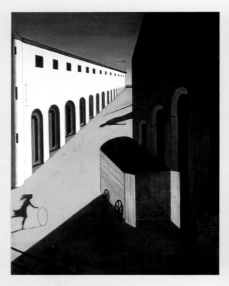

奇里訶:《街道的神祕與憂鬱》,1914　私人收藏

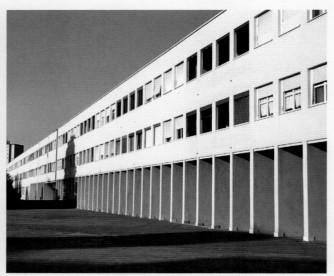

阿多・羅西:加拉拉提塞二集合住宅,米蘭,義大利,1974

阿多・羅西(Aldo Rossi)設計的米蘭加拉拉提塞二集合住宅(Gallaratese II Housing),在巨大的涼廊上方覆蓋了起伏有致的方形窗戶,不僅從奇里訶(Giorgio de Chirico)那件恍惚似的形上主義派名作《街道的神祕與憂鬱》(Mystery and Melancholy of a Street)中借用了某些形式線索,還有一種類似的都會主義感性,把建築物視為紀念碑式的背景布幕,面無表情地調控著個人的行動,同時還暗示著可能隱藏在陰暗深處的神祕性。

專案的給定條件

設計的過程始於兩組條件的交集。第一組是專案的給定條件,包括空間內容(該項專案必須符應的功能;可能包括特殊的材料需求,例如使用鋁材等)、基地和涵構脈絡(專案的坐落地),以及常規慣例(專案的文化涵構脈絡)。第二組條件是建築師為給定條件帶入的東西:建築師如何詮釋或界定這些給定條件。分析就是探索和發現的過程,建築師不僅透過這過程來熟悉給定的種種假設、預期和條件,更藉此確立問題的批判框架以及概念透鏡,做為日後所有設計決定的判準。

前例

一名建築師的養成教育和日後發展的基礎,就是他得知道前人曾經做過什麼。

前例可說是原始材料,可為無窮無盡的建築構想資料庫提供根據:它是建築師的圖書館,讓建築師得以快速地找出哪些作品曾經符合類似的空間內容、涵構脈絡或文化條件,或是能夠提供各式各樣的形式解決方案,讓建築師從中找到靈感,解決一些乍看似乎無關的問題。

(continued on page 13)

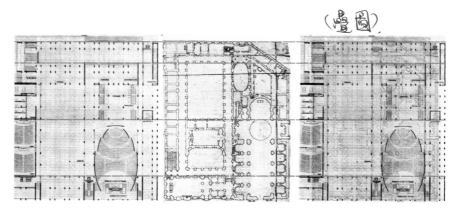

左邊的平面圖是 1937 年朱塞佩・鐵拉尼(Giuseppe Terragni)為羅馬國際博覽會(Rome International Exposition, E42)設計的大會廳(Congress Hall),中間是聖菲利波小禮拜堂建築群(Oratory Complex of Saint Phillip Neri, 1620–50)的平面圖,同樣位於羅馬,建築師是博洛米尼(Francesco Borromini)等人。雖然這兩棟建築的 3D 發展結構截然不同,但是可以清楚看出,左邊那棟現代建築從小禮拜堂的平面圖中得到重要啟發,除了借用最基本的空間規劃配置之外,還參考了那座老建築的幾何結構。

Luigi Moretti and the Evocative Precedents of Architecture

路易吉・莫雷蒂與具有啟發性的建築前例

1950年代，義大利戰後由日益工業化的北方所主導的素樸建築，飽受揮之不去的古典主義束縛著。羅馬建築師路易吉・莫雷蒂（Luigi Moretti）透過他的雜誌《空間》（Spazio，英文版《空間：藝術與建築評論》〔Space: Review of Arts and Architecture，1950–1953，1960年代也發行過幾期〕），與這世界正面對抗。《空間》致力於在藝術發展的脈絡中將精選過的當代建築呈現出來，包括已興建和未興建的，同時搭配一些帶有挑釁意味的文章，建議建築界應該從過往大師和無名藝術家的藝術品、工藝品和建築物中，汲取大量靈感。對莫雷蒂而言，這些取法的對象還包括被大多數歐洲現代主義者嚴厲譴責為頹廢的代表，也就是文藝復興後期和巴洛克時期的建築。

刊登在《空間》裡的文章大多是採用分析的形式：語言的分析，圖像的分析，偶爾也同時包含兩者。莫雷蒂本人也經常分析藝術有哪些面向可能和建築產生關聯。對他而言，分析與設計過程密不可分，分析不僅可以理解過去發生過什麼，也能預知現在正在發生和可能將發生什麼。莫雷蒂的分析代表了一種主動積極的程序：我們不是把它們當成已完成的作品來閱讀，而是把它們當成天馬行空的沉思對象，往往是既魯莽又精采的對象，目的是要把讀者帶進思辯的論述中。

在雜誌的創刊號裡，莫雷蒂發表了〈語言的折衷主義和統一性〉（Eclecticism and Unity of Language）一文，指出現代表現主義用的是魯本斯（Rubens）的筆觸，而超現實主義則是採用十五世紀義大利畫家柯薩（Cossa）的紋理。莫雷蒂認為，在一個多元文化的複雜世界裡，折衷主義是一種必然。莫雷蒂在第三期的雜誌裡，以〈巴洛克雕刻裡的抽象形式〉（Abstract Forms in Baroque Sculpture）一文，從構圖上討論了貝尼里（Bernini）和博洛米尼的作品，認為那些雕刻裡的繁複皺褶和天使翅膀，為羅馬的巴洛克建築提供了可塑性這項特色。他指出，在這些以多重焦點構組成的作品中，這類流動的形式並不鼓勵觀看者以靜態方式欣賞，而是會把觀看者的眼睛從一個中心拉到另一個中心，從一個

1. Michelangelo. Progetto per la Chiesa di S. Giovanni dei Fiorentini in Roma. Rappresentazione dei volumi interni. 2. Pianta (da un'incisione di Valerian Regnard). 3. 4. Roma, Foro Italico. Accademia di scherma (L. Moretti). Rappresentazione dei volumi interni e vista della grande sala. 5. Mies Van der Rohe. Brno. Casa Tugendhat. Campi visuali degli spazi interni; zone di lettura definita (tratteggio sottile) e zone di impossibile intuizione della forma (tratteggio forte)

〈空間的結構和序列〉一文中的部分頁面，插圖由上而下依序是：1. 米開朗基羅在羅馬設計的聖約翰佛羅倫斯教堂（San Giovanni dei Fiorentini）內部的空間模型；2. 該教堂的平面圖；3. 莫雷蒂設計的羅馬劍術學院（Fencing Academy）的內部空間模型；4. 劍術學院的內部一景；以及5. 密斯凡德羅（Mies van der Rohe）設計的捷克布爾諾（Brno）圖根哈特別墅（Tugendhat House）的平面示意圖，從別墅內部的不同視點描繪了感知空間區（以粗線表示）和直觀空間區（以短線表示）。

分析建築師巴爾達薩雷・佩魯奇（Baldassarre Perruzzi）設計的羅馬歐索利宮（Palazzo Ossoli）的立體線腳元素，用投影法和透視法畫出相關線條。

透視系統拉到另一個透視系統，從而刺激出建築散步（architectural promenade）的概念。

莫雷蒂讓我們看到對於移動、序列和時間的一種迷戀，把這些元素當成空間和形式的修飾劑。在〈卡拉瓦喬作品裡的空間不連續性〉（Discontinuity of Space in Carravaggio）一文中，莫雷蒂的思索主題是：這位十七世紀初的畫家正在描繪羅馬正午時分的光線灑落在巴洛克建築立面上所產生的效果，在那個時刻，列柱以人物的形象出現，陰影則會吞噬掉非承重表面上那些「無關緊要的」元素。

在〈立體線腳的價值〉（The Values of Profiles）一文中，莫雷蒂認為簷口和立體線腳（立體的裝飾性線條）是古代建築中真正的「抽象」構件：不具再現功能，而是純粹的形式衍伸。根據莫雷蒂的說法，立體線腳一直是建築裡用來調和明暗的工具，藉此把關注焦點集中在建築物的構件上，強化它最原初的形式組織。莫雷蒂讓我們看到，線腳如何透過白天不斷變化的光影以及觀看者站在下方街道上的位置，來改變建築的形貌：一種貨真價實的動態建築。

莫雷蒂〈空間的結構和序列〉（Structures and Sequences of Spaces）或許是他最有名的一篇文章，在這篇文章裡，他分析了四個面向的建築空間性，包含經驗性的和心理性的：一是做為可測量的體積序列，透過石膏模型以及構造為實體的空間呈現；二是做為「密度」，由光線的穿透度來界定，以燈箱為模型；三是做為人們對於某結構量體的感知焦點；四是做為空間序列的流動性中的縮張互動關係。總是抱持兼容折衷態度的莫雷蒂，引用了十九世紀的繪畫、電影角色對空間的反應、梅爾維爾（Melville）小說《泰皮》（Typee）裡的淨化逃脫，以及流體力學做為佐證。

莫雷蒂發表在《空間》雜誌裡的文章，以並置的手法和豐富的思辯提供許多具有啟發性的分析框架，證明任何類型的藝術作品都可吸收到建築生產的過程之中。

左：馬查多與席維帝事務
所，《傑爾巴島住宅》，
突尼西亞，1976。平
面圖

右：赫丁根城堡，艾塞克
斯，英國，約1133。
平面圖

可能是根據某人對前例的
理解所推衍出的基本組織
策略。馬查多與席維帝事
務所（Machado and
Silvetti）在突尼西亞傑爾巴

島（Djerba）設計的這個
專案，靈感來自於圍繞在
英國赫丁根城堡主要房間
區四周的可駐留牆壁，加
上典型的突尼西亞洞穴
屋，後者的主要生活空間
是環繞著一個下挖式中庭
的四周排列。在傑爾巴島
這件作品裡，房間圈圍出
住宅的中央體，房間的外
牆會改造成外部樓梯間，
走出樓梯間後，住宅的中
央體就會顯露出來。

如同葡萄牙建築師阿瓦羅・西薩（Álva-
ro Siza Vieira）所説的：「建築師不發明任
何東西；他們改造現實。他們不斷與模
型奮戰，改造那些模型來解決眼前遇到
的問題。」

這類知識必須經過一連串的思想轉化讓
它變得日益抽象，並從與手邊問題相關
的資源庫中提煉出最基本的特徵之後，
才能發揮用途。也唯有經歷這樣的程
序，才能避免淪為模仿照抄，發展出真
正具有**衍生性**（generative）潛力的做法。

前例可以來自於建築領域之內或之外。
前例可以為專案的形式或組織、結構或
動線、內部運作或外部膜殼提供資訊。
前例可以是建物或城市、電影或繪畫，
可以是動物或機械、生物行為或虛構敍
述。設計參考的前例往往不止一項。

1972年，建築師賀曼・
赫茲柏格（Hermann
Hertzberger）參加荷蘭阿
培爾頓（Apeldoorn）一
棟建築的競圖，他在設計
稿中，以混凝土和磚石將
他的理論鑄造成具體形
式：一棟建築應該是一個
公社結構體，事實上，應
該是一座小村落，包含街
道、廣場，以及正式與非

正式的聚會所。赫茲柏格
對荷蘭傳統運河小鎮做了
分析，並將經過分析所得
到的理解，以一棟現代建
物的尺度重新鑄造出來，
在這棟建築裡，他用一連
串緊密堆疊、隱約出現在
內部街道上方的微形辦公
大樓，來詮釋營造村落活
力的密度感。

抽象

藝術家欣賞畫作時，可能是透過一雙想要生產另一幅畫作的眼睛在觀看，音樂家聆賞音樂時，也可能是帶著想要創作更多音樂的耳朵在聆聽，建築師也一樣，當他看著一棟建築物繼而分析該建物時，他心裡想的是他打算設計另一棟建築作品。對建築師來說，分析的功能不是去揭露可能隱藏在某項設計之後的原始意圖，而是去找出某項設計具有哪些價值可以為更多設計提供靈感。

建築師可透過分析的過程，從某個前例或空間內容中某些具有識別性特色的給定條件裡，汲取出有用元素，創造出有別於其他建築的作品。康乃爾大學教授傑瑞・威爾斯（Jerry Wells）大概會說：「分析就是逆向設計。」分析就是把一件作品拆成好幾部分，從多重觀點檢視某一主題，研究某一專案，為該項專案找出可行的設計策略。雖然這些部分往往**不具**形式，但它們卻是概念與形式的前導，可生產出最後的成品。

構件，或拆成好幾部分

大多數建築作品都是由一系列彼此重疊或相互繞過的系統組合而成，這些系統加總起來，就構成了完整作品。因此，將這些系統「拆解」成一連串抽象獨立的圖解，可以為我們提供洞見，看出前例的獨特之處；而將這些系統提煉成理想化的構件，則可為建築師打造一座系統庫存，供日後其他專案調配使用。

分析時最常被拆離開來的系統包括：結構、動線、外部包覆或膜殼、主要與次要空間、公共與私密空間、實與虛、重複與獨一、支持性空間，以及將這些系統結合在一起的幾何和比例秩序。

每個系統對於理解一件作品都有各自的重要性，但最終還是得找出它們將如何被轉化、合併或疊加的方式，才能讓我們了解整體作品的特質所在。

理查・邁爾：龐德里奇住宅，紐約，1969

在建築師理查・邁爾（Richard Meier）繪製的這些示意圖中，基地、方案項目、結構、入口、動線和圈圍，都以各自獨立的方式再現出來，以便呈現出該專案的基本組織策略。雖然可將這些示意圖描述成一系列的自治系統，各自遵循著各自的「內部」邏輯，但組合在一起時，它們又構成一組系統星群，彼此影響、介入，並常常使對方變形，以便生產出最後的成品。

2006年，康乃爾大學新
鮮人設計工作室要求學生
為丹麥設計中心（Danish
Design Center）設計一系
列分析模型，展示可行的
形式和材料策略。

繪製示意圖 Diagramming

繪製示意圖是將某構想抽象與簡化的過
程，讓構想比較容易被理解。它是物理
特質和空間特質的記錄，可藉此傳達某
一建物、基地或空間內容獨一無二的識
別特徵。建築師可透過繪製示意圖的過
程熟悉某一組特定的空間內容條件或脈
絡條件。這類示意圖比較像是小朋友畫
的草圖，關注的重點不是細微差異而是
簡單明瞭：它是構想的一種簡化，一種
濃縮。示意圖不僅能分析物理性特質，
也能將無常性的、歷史性的和基礎結構
性的層面展現出來。示意圖讓我們透過
一系列的不同透鏡，一再重訪某一特定
專案，藉此達到理解的目的。示意圖也
可以幫助我們理解，何以一些看似無關
的作品也可以擺在一起，做為相關主題
條件的資源庫。最後，繪製示意圖也可
以幫助我們在某一問題的最初發展階
段，快速搜尋並研究其他的解決方案。
示意圖不僅能繪製出某一給定專案的特
色，也能為新專案的發想指引方向。這
種簡化、抽象狀態的示意圖，往往與普
遍性的條件更為類似。

詮釋

有了這種簡潔明瞭的分析性示意圖後，
我們就能代入一組新的參數，進行接下
來的詮釋和改造。

中介工具 Intermediary Device

當我們對某項分析進行歸納與概括的綜
論時，往往會生產出一種中介工具，一
種可以在接下來的過程中開啟多重詮釋
的人造物。事實上，這項工具是「前建
築」（prearchitectural）的一大關鍵。它可
採取繪圖或模型的形式，是一種提示性
和可詮釋的再現，可以在尺度和方位上

做變更，讓建築師用多重方式進行概念上的探勘。用設計問題的種種參數對這些詮釋進行「如果……那麼……」的測試，藉此激發靈感，發展出建築概念。

例如，某張示意圖將建築的動線獨立出來，按照空間順序依次展開，這樣可能會收集到一系列看法。不過，這些與動線（例如樓梯、斜坡、橋樑等等）有關的看法或模式，儘管它們的獨特性對於接受分析的那個原始專案有其重要性，但是分析性的示意圖也可能會記錄到一種更通用的構架條件，並藉此收集到一系列東西（包括看法、空間內容、經驗或尺度等）。這樣的示意圖才有能力資助我們生產出中介工具，也許是一個微型構造物或一張組合圖，將前例的特殊性轉變成一種工具，激發我們創造出最後的成品。

這項中介工具裡埋藏了新作品可能採用的概念。它的作用是扮演某種「介於中間的巧門」，保留住前例的概念，但放走與最初作品相關的特殊屬性。利用中介工具重新詮釋示意圖時，尺度和比例，甚至材料與圍圍等議題，可能都微不足道。中介工具的價值完全坐落在它的中介狀態、在詮釋與創新的門檻上。

共同作者性 Coauthorship

分析永遠代表了至少兩個覺察層面的交會：一是某件作品原始設計者的想法和文化，二是新建築師的想法和文化。因此，當某人分析某件作品時，基本上他就是在共同撰寫該件作品。

分析未必得去「闡明」某件作品，得去解決它隱而不顯的規劃，或是識破作者最深層的祕密。分析要做的是，針對一件作品進行某種「深讀」，藉此追根究柢、提出質疑，找出該項前例的所有可能性和重要性。最後，透過實踐和覺察，分析將會變成建築師觀看和理解作品的模式，以及把作品吸收消化成創造性記憶的模式，物件和構想都將在這份記憶裡變成新設計之作者的原始素材。

1998 年，康乃爾大學的路易斯（D. Lewis）和希米奇（A. Simitch）教授主持了一個引導式設計工作室，要求每位學生分析一件常用的普通工具，然後為該工具建造一個容器，該容器不僅要能擺放該件工具，還要表達出該件工具的形式、效用和材料特性，而且必須符合他們藉由分析所得到的發現和證明。這個用來放置打孔器的不鏽鋼容器，其功用是做為一個中介工具，為陳列室的設計提供靈感，該間陳列室的空間特質參考了該項原始工具，對該項工具而言，這個容器就是一個陳列櫃。

Sverre Fehn: Projecting the Line
斯維爾·費恩：投射線

斯維爾‧費恩（Sverre Fehn）的作品關注人與世界之間的形上學關係，因此他的建築變成了一種裝置，用來調和浩瀚世界與人類在世界裡的體驗。他的作品是自然與人造物之間，光與暗之間的一場複雜對話。那些做為概念性線條的投射線，在測量地景的同時，也將人類安置在地景當中。

費恩用一條3D直線插入哈馬爾（Hamar）既有的穀倉遺跡群中，當一個人沿著這條直線前進並駐留在這條線上時，便同時建構了他與這些石頭遺跡以及出土考古文物之間的關係。1992年，費恩與瑪雅‧卡凱恩（Maija Karkkainen）訪談時指出：「……我認為哈馬爾博物館是某種劇場，你在特定路線上繞著比較小的物件、比較大的物件以及整個空間移動，在這同時，風則繞著歷史挖掘遺址吹拂……」這項專案的本質在於對話，對話是建立在對於「現在」的仔細校準和準確建構上，因為「現在」被並置在不規則的考古性歷史地面上。這個「現在」是由一連串的材料上、空間上和結構上的獨特元素所呈現，偶爾會與現存的遺跡對齊，然後又跳回到自身的材料和幾何調性。

挪威冰河博物館，菲耶蘭，挪威，1989–1991

照片與透視圖

基本概念是一連串各自獨立的層級，「現在」只是其中一層，負責提供概念透鏡，過濾接下來的所有尺度的建築決定。遮覆那條3D通道的木結構從天而降，落定在牢牢根植於土地裡的遺址牆面上。那個混凝土斜坡和走道踏似地穿越整個遺址，佔據了介於天地之間的人造空間。它們不僅在這座「懸浮式博物館」中為遊客提供導航，還透過它們在材料上和幾何上的差異，將建築概念顯現出來。這些斜坡膨脹成容積體，可以在裡面陳列特殊收藏，每項文物都藉由一種材料以無比精準的方式傳達出來，又一次在現代層與它的文化過往之間進行協商。一把手刀放置在柔軟的皮革布上，皮革布則是嵌入一個承載了手刀重量印記的木頭表面；一具木犁讓懸掛在混凝土牆面上的鋼製平台變了形狀。每項材料都有它自己的效能，自己的聲音，訴說著自己的故事，但它們也像定目劇劇場一樣，會不斷介入和回應其他材料成員的聲音。

這位建築師經常把1989–1991年完成的挪威冰河博物館（Norwegian Glacier Museum）形容成從冰河中滾落、停駐在下方峽谷裡的一顆石頭。由於那個基地實在太過遼闊，足以讓任何東西顯得無足輕重，因此這位建築師想要追求的目標是：創造介於天地之間的一個所在（place）。於是，他把博物館的概念發展成：坐落在泥土地面上的一個混凝土基座，讓參觀者可以從基座上體驗這個空間的全景。如此一來，這座博物館的主要空間並非內部，而是由峽谷構成的戶外房間，那塊中空的岩石就定居在那裡。樓梯順著遠方的冰河角度通往基座頂端：在這裡，投射線是一種工具，幫助參觀者在地景空間中找到方向和定位。

如何架構問題往往能引導出建築概念的發展，在1958–1962年威尼斯雙年展北歐館這個案例中，費恩界定的問題相當簡單：如何在一個模擬北歐光線的環境中，為從這般光線裡生產出來的文物提供保護和陳列。問題架構好後，建築的概念也隨之浮現——構造線——它是一種可以水平旋轉的3D遮陽板，它一方面可保護文物，同時藉由層層堆疊的混凝土橫樑創造出「無陰影」的光線，而這正是北歐地景的特色所在。這套

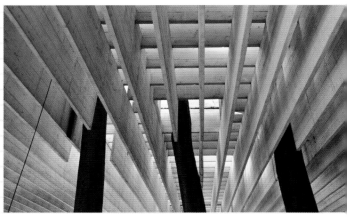

雙年展北歐館，威尼斯，
義大利，1958–1962

概念草圖——剖面，屋頂
結構圖

系統的幾何特性讓它可以根據需要調整尺
寸，把原本就種植在基地上的美麗大樹含納
進去。這棟建築的功能，就是要找出正確的
尺寸，讓北歐的地景、光線和文物坐落在威
尼斯的基地上。

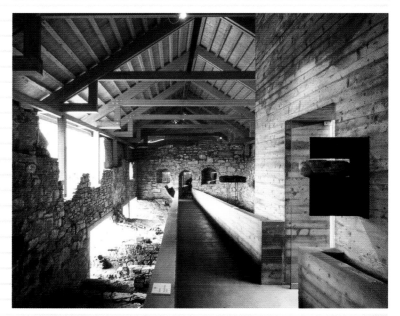

海德馬克大教堂博物館，哈馬
爾，挪威，1968–88

概念草圖，內部圖

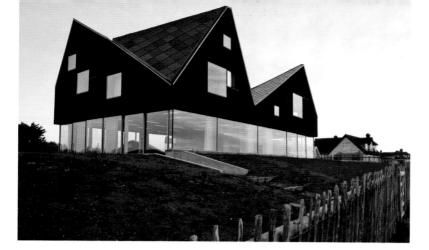

挪威雅孟德／文奈塞建築事務所（Jarmund/Vignæs Arkitekter）為一棟沙丘上住宅繪製的原始概念草圖，圖裡有一個皇冠似的物體盤旋在山丘的一處切口上方。虛線代表斜坡或是從山腰切進去的入口。2010年興建，地點位於英國的索普尼斯（Thorpeness），得到《活建築》（Living Architecture）雜誌的贊助，這張「拇指大」草圖追求的目標最後得到實現，玻璃打造的一樓上方，是結構極簡、以不規則方式開了老虎窗的二樓，看起來宛如飄浮在空中。

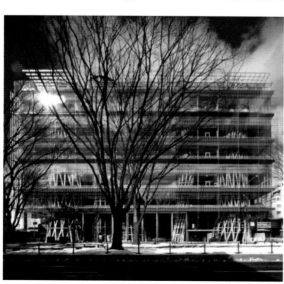

伊東豐雄為日本仙台市（樹之城市）設計了仙台媒體中心（2001年完成），在初期的概念性草圖裡，可以看到由格網狀表面構成的大型中空管狀體，像樹幹一樣穿過一層層樓地板。這些管子具有採光井的功能，也加強了建築物的結構穩定度。其中有些主要是結構性的，有些用來圈圍電梯井，比較小型的扭曲「樹幹」裡則是容納了電力和空調控制系統。這些創新的結構系統是由工程師佐佐木睦朗設計，在2011年3月高達九級的地震中，只受到輕微損害。

草圖 Sketch

在建築界，概念通常會以繪圖（drawing）或草圖模型（sketch model）的方式首次呈現出來。概念性的草圖和模型會指出設計採取的立場，同時提供一個可以評估設計決定和衡量替代方案的標準。草圖這項通用工具，可以提供視覺語言，讓建築師測試概念性想法與目標和參數之間的關係。概念性草圖裡埋藏著專案發展的種子：在某種意義上，它可說是懷有身孕的繪圖。

雖然大多數的繪圖都是為了與他人溝通，但草圖也可以是一種比較私人性的繪圖形式，一種私人的表意符號，只是做為給自己看的筆記，或是僅限於設計師與團隊成員的內部溝通。

簡略草圖 Thumbnail Sketch

在概念性草圖中，簡略草圖因為尺度小的關係，必然會以漫畫的方式呈現：也就是説，它會把概念簡化成最具識別性的幾項特色，而且必然會誇大這些特色，以便清楚辨識。基於這個原因，簡略草圖在整個設計過程中，都有其價值，除了再現設計的本質目標之外，也

可以不斷提醒團隊成員，在概念中潛伏了哪些雄心壯志，並扮演設計發展的衡量基線與試金石，避免在設計過程中迷失方向。

概念性草圖可以在抽象概念與體現該概念的**形式**之間，促進持續不斷的批判性對話。雖然簡略草圖和早期的概念性繪圖一開始顯得鬆散開放，通常也沒有尺度、比例和明確規格，但是經過再三反覆的制定細節、批判回應、評估精算和調整修正，草圖以及埋伏在草圖中的設計概念也會跟著日益明確。

最後，在整個設計過程中收集到的這些概念性草圖，構成了該項專案的日記，記錄了建築師的創意發想過程，透過形式的反芻，將概念性想法的演化過程展現出來。

疊圖 Overlay

疊圖或許是概念發展過程中最有用的技術之一。米開朗基羅便曾利用繪圖紙的隱約透光性，在前一張繪圖的背後畫出其他選擇方案，自此之後，疊圖就在建築圖的發展上扮演重要角色。十九世紀初，隨著大量生產的便宜描圖紙問世，建築師更可輕鬆透過一連串的修改、強調和重組過程來改變設計。當先前的繪圖在一層又一層的半透明描圖紙下日益褪色之際，最上方的新設計依然保有銳利的清晰度。描圖紙不僅可減少耗時費力的重新繪製，這些層層疊加的資訊還可以讓設計師透過不斷更新的影像頻頻轉換焦點，增強設計能力。

當代某些電腦繪圖軟體企圖複製描圖紙的靈活彈性，這項任務達到了，但卻沒為無數的中間階段留下任何具體、有記錄的「殘屑」。然而往往就是在這樣的中間階段，會有某項直覺重新被發現，重新被運用。

里斯本建築師事務所 ARX 利用紙模型，可以快速為葡萄牙卡內瑟斯（Caneças）的一所中學進行好幾項體積概念研究，每個研究都能強化一項不同的教育概念。這些專案的宗旨，是要把教室，也就是傳統上的正式學習空間，與更為流動性的「非正式」社區學習空間融為一體。3D 模型可以同時從基地、空間內容、採光、空間和人類居住等方面，測試概念的可行性。

草圖模型 Sketch Model

3D「草圖」，特別是浮雕和概念模型，可以為基本款的概念性草圖提供補充，並且對於概念的闡述也具有同樣的重要性。

浮雕模型 Relief Models

淺浮雕模型通常是在紙張上進行切割，然後彎折、扭轉或包繞，原始紙張的大部分表面會被保留下來。浮雕模型可以透露出 3D 形式的可能面向，因為它們可能會和地平面或透視圖中的某個視點有關。特別是當光線來自斜角時，這些模型就會透露出量體組成的可能方式，景觀介入的策略，可能的透視景象，或是光影的模式。

材料模型 Material Models

概念模型的材料可以用紙板、金屬、黏土、塑膠或其他素材，目的是呈現出不同體積之間的物理關係，或是根據材料的紋理或性能，例如密度、透明度、反射性、腐蝕性、伸展性、彎曲度和碎裂性等，塑造出可能的形式。這些模型並不是要將設計栩栩如生地再現出來，而是要提出一些方法，讓設計構件可以發揮作用或交互作用。

除此之外

建築概念的一項延伸是所謂的「parti」或「parti pris」，該詞源自於十九世紀的法國，所謂的「prendre parti」，指的就是「採取某立場」。因為唯有衡量過所有可能的選項後才有可能採取某立場，所以「parti」通常都是在概念決定後才會衍生出來；這和如何在專案的整體性內配置各項元素有關。「parti 示意圖」一般是以平面圖、剖面圖或 3D 所呈現的簡要示意圖，說明設計師將在概念發展過程中採用何種策略。雖然概念大體上植基於抽象想法，但「parti」的根基卻是實務應用、與前例相關的知識、配置空間內容相關項目的策略，以及意識到最後必須向其他人解釋該項專案。

札哈・哈蒂（Zaha Hadid）利用好幾種媒材發展她為義大利羅馬設計的二十一世紀美術館（MAXXI，2009年完工）。草圖指出了流動的路徑、基本的形式組織、採光控制系統，以及建築物與基地的關係。浮雕模型保留了尺寸詮釋的彈性，同時有助於進行光影研究。哈蒂以她著名的繪畫針對亮度、動力運動、情境網絡與力量的整合，以及視差景象可能對設計發展造成的所有效應進行研究。

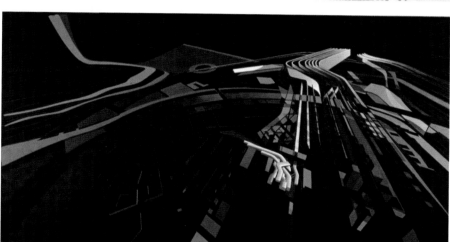

同盟建築事務所（Allied Works Architecture，奧勒岡州波特蘭和紐約市）在發展加拿大國家音樂中心（亞伯達省卡加利市）的設計案時，運用樂器來激發概念，該項概念的基礎原則是：為音樂設計的建築物本身，必須要能夠隨著聲音迴盪活躍。他們的形式概念是源自於以下的研究調查，包括管風琴、小提琴，以及北美各地能發出嘹聲響的峽谷。初期的概念性草圖讓人聯想起管風琴，是一些位於垂直管狀物內部的廳室，但由此演化出來的概念模型，卻融入了材料效能以及用來塑造廳室的組構方法，讓這些廳室可以模仿大自然的侵蝕與裂隙。

再現有助於檢視和表達建築思考，
因為每一種特定的描繪模式和技巧，
都內嵌了一套獨一無二的慣例做法，
透過這些慣例可以將建築思考篩濾出來。

3

再現

representation

最後的建築成品必然會帶有其再現原件的痕跡。

建築師並不蓋房子，他們製作用來蓋房子的建築圖和建築模型。例如，一名蘇格蘭的砌牆工和一名美國原住民的編籃工，他們有什麼共通點？他們的共同點是，每件作品的媒材都和他們生產出來的東西緊密相關，不可分割。

米開朗基羅的《防禦工事研究二十七號》（*Study of Fortifications Number 27*），把城牆模型做成雕刻狀的表面。會讓人聯想到視錐（以及火線角度）的規線，為疊在上方的粗線提供了幾何支撐，塗上深褐色的部分顯示出城牆的厚實。對米開朗基羅而言，這種混用不同領域的再現方式的做法，讓他可以把對雕刻的感受轉化成建築形式，同時又能滿足城牆工事的防禦需求。

這點同樣適用於建築師，在**概念發展過程中**所使用的再現性工具（一張繪圖或一個模型，不管是類比的或數位的）和類型（比方說一張平面圖或剖面圖，一張繪圖或模型），通常都會被視為概念的同謀，而最後的成品，也必然會帶有受到它們影響的痕跡。

工具

讓我們先討論一下建築這行的工具，也就是建築師工作時會用到的媒材。紙張是文藝復興建築師的「底」（ground），他們用筆和墨水在上面繪圖，也許那是紙張第一次做為再現建築**想法**的工具。從多種尺度和視角繪製的建築圖，通常會層層疊加，做為創意意識流的痕跡。這些永久性的墨水痕跡很像手寫字，也常做為建築師和客戶之間必須履行的合同。儘管文藝復興以來建築工具大量繁衍，但是繪圖和模型依然是建築師用來發展、再現以及執行建築概念的最主要媒材。

1989–1990年，安立克·米拉列斯（Enric Miralles）和卡門·皮諾斯（Carme Pinós）為巴塞隆納奧運設計的射箭訓練場平面圖，充滿了各種線條，標示出可見和不可見的幾何。這些幾何是由各種空間內容的、結構的、體驗的和涵構脈絡的關係所驅動，把建築形式確立為某種考古學的具體痕跡，包括已看見和未看見的，靜態和動態的，上面和下面的。

類比 Analog

建築物是由一系列獨立的系統共同組合成結構，同理，我們也可把類比性的繪圖理解成一種線條考古學：在一張表紙上登錄許許多多的層次和想法，這些線條加總在一起，便能傳達並暗示出第三個維度。鉛筆繪圖的獨特之處，在於運用線條的輕重，這項技法可以讓線條傳達出它與建築空間中不同建構系統之間的層級關係。如果用對話來想像，你可以說，在講話的音量與內容的重要性之間，存在著某種呼應關係。不過，尖叫未必比耳語更有效，對線條也一樣。在建築繪圖裡，線條的輕重是為了與它們在建築空間的營造中所扮演的角色建立連結。一條很細的線，可能涉及了最重

(continued on page 31)

Morphosis and the Representation of the Indescribable
形態結構事務所與再現不可名狀的形式

雖然建築作品最終會以明確的實體現身，而且是一種具體的存在，但它們一開始卻是一種無常性的建構物。建築是從我們對已知建築的記憶中誕生，並與我們如何運用工具的專業知識產生共鳴，我們利用這些工具來生產更進步的建築。即便蓋好之後，我們對於建築物的感知，也會受到氣候、光線、聲音、其他駐留者、我們當天的活動，以及靠著心智閃躲與偽裝的想法和記憶所影響，凡此種種都會對我們的理解方式和理解內容發揮作用。

因為認識到這點，所以湯姆・梅恩與形態結構事務所（Thom Mayne and Morphosis）的作品，是從致力研究普遍存在於我們世界裡的複雜性出發。這種傾向是受到他們在作品之外所觀察到的複雜性所挑動，包括在基地、在空間內容、在歷史、在人類行為上所觀察到的，並與永遠可以在每一種論述類型中發現的複雜性平行發展。

層層疊疊的複雜性會從每個專案一開始就發揮影響力，因為梅恩與形態結構事務所企圖為這些專案注入複合形式，那些碰撞的、剪切的、歪曲的、旋轉的形式，以及那些經常彼此相加或相減，整體而言是由多種材料和紋理鉸接而成的形式。就像二十世紀初的立體派、未來派和構成主義派嘗試創造的作品一樣，雖然本質上是靜態的，但卻再現出當時社會日益增強的動態性——表現在速度、運動、機械以及工業器具上。形態結構事務所的作品除了承繼上述影響之外，也做了補充，讓每一棟建築物扮演自身生產過程的動態紀錄，期盼動態主義最後得到使用和接受。

在該事務所的早期階段，形式複合的工作大多是藉助紙張的透明性和麥拉膠膜（Mylar）：繪圖層層相疊，偶爾會把不同格式的繪圖組合起來（像是軸測圖、平面圖和剖面圖），在平面圖上留下斜線的殘跡，把平面圖的殘

《第六街》：絹網印花，1988

梅恩與版畫師塞爾文・廷（Selwyn Ting）及約翰・尼柯爾斯（John Nichols）

上圖：檳城跑馬場總平面圖，2004

研究模型，形態結構事務所

佩羅特自然科學博物館：藝術微噴，2009
梅恩與凱倫莎・哈利斯（Kerenza Harris）；傑克・杜甘（Jack Duganne，
版畫師）和傑夫・瓦塞曼（Jeff Wasserman，絹網印花師）

跡留在立面圖上，就像一棟建築物的元件可
以合併成更大的複合體。偶爾，繪圖所使用
的材料，例如銅墨，也會被用來喚起某種
材料能趨疲的感覺，而這種感覺通常只會在
營建完成之後才會發生。繪圖就跟建築物一
樣，也是一種建構，用你能在一棟建築物內
找到的所有屬性進行建構。

最後，電腦以它強大的儲存、複製和轉換視
覺資訊的能力，強化了形態結構事務所的功
力，讓他們可以用建設性與實驗性的手法來
運用再現。有了電腦之後，想從先前幾乎
無法形容的複雜3D實體中，減去同樣複雜
的3D空體，就變得輕而易舉。電腦不僅能
生成這些不可名狀的形式，還能描述這些形
式的規格直接傳給工程師和製造者。利用這
許許多多電腦程式生產出來的3D真實模型，

變成無比寶貴的資源，有助於研究梅恩所
謂的「組合形式」（combinatory form），這
種設計策略不僅和單棟建築有關，也能為一
座城市的建築帶來錯綜複雜的聚合形式，如
果少了電腦，這種形式只能透過日積月累才
有辦法形成。

形態結構事務所通常在設計過程結束之後，
會用一種吹毛求疵的驗屍方式將專案再現出
來，企圖確認並進一步挖掘各項策略的潛在
可能性。換句話說，以不同媒材所做的再現，
變成一種至關緊要的、創意的和有機的過
程，不但能發展出一項設計，也能對一項專
案的延伸可能性推敲探究。對形態結構事
務所而言，再現是建築師對於一棟建物的首
要體驗。

左圖：1920–21年，密斯凡德羅為玻璃摩天大樓計畫所做的繪圖，他用炭筆研究這棟大樓的原始建築概念：頌揚玻璃的反射性能。炭筆的推力強烈到近乎原始，將玻璃大樓切割表面創造出來的光線垂直模式，清楚展現出來。

右圖：這一系列模型，是赫佐格與德默隆（Herzog & de Meuron）為2000年東京青山普拉達（Prada）旗艦店所做的研究，探討形式與材料之間的感知關係。他們用同一個標準形式不斷重複，唯一的變項是建造材料，以這種方式直接測試各種替代材料概念。

要的幾何基礎或是某組維度關係。一條又黑又粗的線，則可能代表著某道主牆面在界定空間範圍上的重要性，或是某個體積浮現的地表。一張建築繪圖裡的這些線條種類與關聯，可以將蘊含在建築概念發展過程中的脈絡、空間、比例和維度等複雜關係，確立下來。

用紙張或卡紙製作的實體模型，可以用來研究體積和空間關係，並根據模型的尺度，把焦點集中在一兩個突出的概念上。因為這類模型建造起來很容易，所以可以快速改造，甚至刻意用錯誤的方式來解讀。紙模型可以透過尺寸和構件的配置暗示出物質感：厚度暗示材料的厚實性（例如混凝土或石頭），框格則暗示反覆使用的薄素材（例如鋼鐵或木頭），但依然是3D構造物的抽象再現。因為不受特定材料的束縛，所以能夠傳達出長相不同但包含類似屬性特色的材料之間，在概念上所具有的流動關聯——例如一棟建築的牆面是其所在地面的延伸。

用塑膠、木頭、金屬或玻璃這類更耐久的材料製作的模型，可以同時探討某項特殊材料的感知和物理效能以及建造實務。塑膠鑄件特別適合用來研究建築空間，因為在模型的生產過程中，必須把框架空間名副其實地構建出來。另一方面，鋼製模型則是和探索概念的質性比較有關，因為在這種附加性或層疊性的組合系統裡，重複和接合會變成概念發展的一個重要部分。

這是迪勒史柯菲迪歐（Diller Scofidio）夫妻檔為1991年洛宅（Slow House）製作的概念模型，一種視覺裝置。他們將建築的剖面圖畫在玻璃幻燈片上，然後以遞增方式讓幻燈片與屋體內切。將車棚與後方海洋串聯起來的木頭量體的反向透視，被一系列的扁平玻璃打斷。兩個截然不同的形式同時被展現出來：一個是一連串不斷重複的扁平空間層，另一個是透視法（雖然是反向）的視錐。

UNStudio 公司的班·范·貝爾克（Ben van Berkel）和卡羅琳·博斯（Caroline Bos）為奧地利格拉茨（Graz）音樂學院（1998–2008）所做的繪圖。這些繪圖利用一系列的重複覆蓋出接連不斷的表面，提供基本的空間和結構工具，供日後變形轉換，把空間構成當做某種規格功能生產出來。

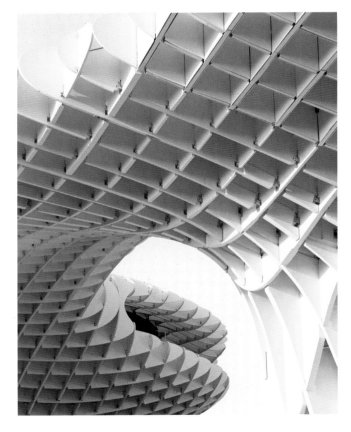

建築師梅耶（J. Mayer H.）在西班牙塞維亞設計的都市陽傘（Metropol Parasol, 2004–2011）是一座考古學博物館，一個農夫市集，一處高架廣場，許多酒吧和餐廳，以及一座觀景露台。這些空間全都是從一個看似由單一圖元遞增而成的東西裡衍生出來的，這個圖元透過參數進行繁殖、資料處理和轉換，把包山包海的空間內容、尺度和重力關係，熔接在用木料膠黏而成的結構上。

數位 Digital

電腦透過 2D 和 3D 電腦輔助設計軟體，讓另類的再現模式成為可能。和類比繪圖一樣，數位繪圖也是建構的，但兩者的差異是，數位影像的建構並不會演化成一種連續性的作業。反之，它要先輸入一層又一層的資訊，然後把這些資訊當成屍體一樣，開始動手術，這些手術可能包括解剖和增生，加和減，重複和變異，形構和變形，放樣或布林（booleaning）等。更為複雜精密的運算過程，會徵用電腦當成生產性工具，把它的角色從再現和／或改造既有形式，轉變成**製造**形式。建立一組具體的限制和性能，就能生產出複雜的形式和性能行為與關係，進而可以在物理性和性能環境的脈絡中交互測試各種替代選項。

諸如 AutoCAD 這樣的軟體程式，需要運用線條粗細的庫存資料來創造層級差異。如果說這項差異在類比模式中是透過繪圖的**一連串過程**發展出來，那麼在電腦裡，每一條線的粗細（也就是重要性）則是必須事先指定。換句話說，必須具備某種明確的知識或意圖。

電腦運算過程往往會運用幾何基元進行迭代、重複、轉換、告知、變形和改造，藉此生產出建築形式。用來激發這一連串基元程序轉換的數據，可以有各式各樣的來源（結構的、效能的、生態的，等等）。透過這種方法生產出來的建築語彙，往往登錄了這些基元經過變形特效、轉換和合生等聚合過程。在此，建築師不再是創造者本身，而是程序的編舞家，建築形式是那些程序運算的**結果**。

2009年,妲娜·卡普柯瓦(Dana Cupkova)教授在康乃爾大學開了一門適應性元件的研習課程,要求學生發展出一套元件系統,其中的個別部件必須能適應在地化的空間內容、結構與氣候條件。這些漸進性的適應反應,生成出複雜的幾何,接著用數位控制工具將它們製作出來。由此生產出來的聚合形式,表達了它們的性能參數。此處圖片所展示的「食我牆」(The Eat Me Wall)專案(D. Cupkova, M. Freundt, A. Heumann, W. Jewell, D. Quesada Lombo, D. Wake 合作),是一套相互依存的花園牆/回收水過濾系統/遮蔭系統/通風口,可以為與該牆連接的建築物提供延伸空間。

這些研究模型是為斯德哥爾摩公共圖書館的增建案製作的,設計者是娜塔莉·奎(Natalie Kwee),康乃爾大學2001年瓦爾·渥克(Val Warke)設計工作室的學生。3D印表機利用數位資訊生產出高度複雜的形式組合體,超出正常的繪圖和建模能力,不是標準的類比技術有辦法達到的。諸如Rhino之類的數位程式,可以讓複雜形式的加減變得很容易,然後指導3D印表機為這些形式製作模型。這些模型帶給設計者很大的自由性,讓他們可以從幾乎無限多的透視角度去研究形式,讓設計者可以把形式當成環境、感知和物理脈絡裡的一項功能,進行研究。

電腦程式也可以用來指揮形形色色截然不同的機械運作。有些程式可用雷射切割出薄層材料,接著將這些材料組合成3D模型(雷射切割器)。有些可用鑽頭從現有的材料體中將材料移出或挖掘出來(電腦數值控制銑床),還有一些可以透過一連串的連續層將輕量的粒狀材料聚合起來,生產出均質的3D物件(3D印表機)。這些製造程序中的每一步都和概念性策略有關,而這些策略只能透過該項機器的科技限制條件以及它的對應軟體來開發研究。

1927年，柯比意為迦太基（Carthage）一棟別墅繪製的剖面圖，被認為是古典的迦太基剖面圖，呈現出一連串環環相扣的空間。這張繪圖或許最能清楚說明柯比意的「長度」概念：永遠要在平面圖和剖面圖上打開一個斜角遠景，藉此讓空間得以開展。在每個空間裡，你都可以同時佔據至少三個空間：你身體佔據的那個空間，同時會與上方和下方的空間部分重疊。

再現的類型

建築再現有助於檢視和表達建築思考，因為每一種特定的再現類型，都內嵌了一套獨一無二的慣例做法，透過這些慣例可以將建築思考篩濾出來。

平面圖 Plans

平面圖是用來呈現表面與體積在空間中的關係。它們是以水平方式把空間切開，通常採取視線高度的位置，往下俯瞰空間。1921年柯比意在《新精神》（*L'Esprit Nouveau*）雜誌裡發表了一系列文章，後來集結成《邁向建築》（*Toward an Architecture*）一書，他在書中提到：「平面是原動力。沒有平面，你就沒有秩序，只能任意而為。平面本身便蘊有感覺的本質……」根據柯比意的說法，我們不是透過把一張圖像建造出來而抵達第三維度，而是透過把平面圖轉化成量體、空間和表面。平面圖是一種建築的抽象圖，裡頭內嵌了未來那棟結構的幾何原則。

剖面圖 Sections

剖面圖是空間的垂直切面。最主要的關懷重點是建立空間與底層平面和其他空間的關係，並暗示出這些空間之間的移動性。

立面圖 Elevations

立面圖是用來描繪垂直表面，很適合用來研究介於兩組相異條件之間的介面（例如室內和室外，公共空間和私人空間，或是一個大空間和一連串小空間）。

軸測圖 Axonometrics

軸測圖是 3D 空間的再現。它們是可測圖，可以同時研究一個體積內的多個表面。經常用來將建築再現成單一物件，或是一組物件的集合。

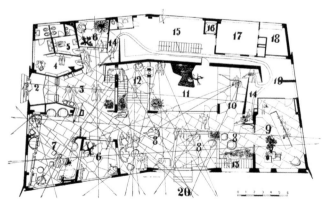

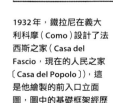

吉奧‧龐蒂（Gio Ponti）為委內瑞拉加拉加斯（Caracas）普蘭查別墅（Villa Planchart, 1953–57）繪製的視圖，把該棟住宅的 3D 概念製作成一系列的交叉透視圖。龐蒂在 1961 年 2 月刊登於《Domus》375 期雜誌上的文章中寫道：「……這是一部超大尺度的『機器』，或者，如果你喜歡的話，也可說它是一件抽象雕塑，它不是要讓人從外部觀看，而是要從內部〔體驗〕，滲透它，穿越它。它是要你用不斷移動的眼睛進行觀察。但這棟建築不僅是設計給人看的；它也是設計給居住者在裡面生活的……」

1932 年，鐵拉尼在義大利科摩（Como）設計了法西斯之家（Casa del Fascio，現在的人民之家〔Casa del Popolo〕），這是他繪製的前入口立面圖，圖中的基礎框架經歷了一系列轉換，以便調節建築物兩側不同的尺度和功能要求。當這棟建築物從比鄰的大教堂廣場看過來，變身為文字和影像的投射看板時，它的框架整個被隱藏起來。當它要表現入口的透明性以及後方的內部聚會空間時，則被轉換成深門廊的模樣。當它滑落到稍稍往後縮退的辦公室和會議室前方時，又變成了尺度親密的陽台。

1971 年，阿多・羅西為義大利摩德納（Modena）聖卡塔多墓園（San Cataldo）案提出的競圖（與 G. Braghieri 共同負責），是一張正面軸測／透視圖。這張繪圖將牆面與屋頂表面結合起來並且壓平，形成一連串空間層，強化了該座複合建築列隊行進的特質，也凸顯出安置在間隙層裡那些圖像形物件的重要性。這張繪圖用密度感把這座墓園表現成看不見的城市的延伸——一座死者的城市。

這是 2005 年 LTL 建築公司為紐約市斯隆凱特琳癌症中心大廳（Memorial Sloane-Kettering Cancer Center Lobby）牆面所做的軸測圖研究，從這張繪圖可以看出，視線是這項設計概念的發電機。在這張圖裡，一連串的視錐變成了操作工具，先是登錄在那道牆的量體上，隨後在其內部鑿挖。

1988 年，史蒂芬・霍爾（Steven Holl）為俄亥俄州克里夫蘭之家（Cleveland House）製作的繪圖，圖中的樓梯沿著入口通廊排列，霍爾名副其實地「打開了」登上那道樓梯的經驗，把垂直上升的動作描繪成一系列彼此接連的透視圖景。

透視圖 Perspectives

透視圖往往是以觀察者的視角為優先考量，描繪他或她站在某一特定視點可能會有的真實體驗。透視圖創造出 3D 景深的幻覺，也可以透過所有線條朝一個或多個共同的消逝點輻合匯聚，來增強某特定物件或空間的重要性。

動畫 Animations

動畫是用來探討建築概念的時間面向，以及空間或材料承受轉變的潛力。動畫往往會是一連串的迭代圖，可以將人們移動時的空間順序或是光線在房間內移動時的短瞬情況獨立出來。

混成圖 Hybrids

混成圖或混成模型擷取各種再現類型（平面圖、剖面圖或立面圖），將概念、材料、涵構脈絡和尺度這些平常會用單一再現策略體現的元素，層層疊加起來。藉由將多種再現類型結合起來，這些由某一類型所闡明的特色也得以與其他特色組合在一起，聚合出更豐富的概念。

1994 年，普雷斯特・科恩（Preston Scott Cohen）為一家啟蒙機構（Head Start Facility）所做的競圖概念呈現「模型」，該模型從二維的透視圖現場浮現出來。用連續性的再現迴圈把一個初始體積轉變成該體積的透視圖，並把該體積重新嵌在裡頭，然後重新把它畫成彼此融合的實體。繪圖和模型之間的差異，以及表面和量體之間的差異，在這裡都模糊成一個交疊的體積，在二維與三維之間不斷轉換。

要把空間內容的種種
要求全部容納進去，
可是比解謎還難：
需要有制定3D策略的能力，
需要理解空間，
需要把缺漏的元素添加上去，
還需要概念。

4

空間內容

program

空間內容也許是始於尺寸和期待，但唯有靠著深思熟慮和理解，靠著預先設想和同理心，才能茁壯成熟。

建築空間內容最基本的形式，是一張必要條件的清單，以此啟動一項專案。由客戶擬定大綱，往往還會由建築師或專業顧問提供協助，這類空間內容通常代表了慾望與預算之間的妥協結果。空間內容雖然是由客戶決定，但客戶未必是使用者。即便是住宅專案，那名客戶也不太可能永遠是那棟住宅的唯一居住人。

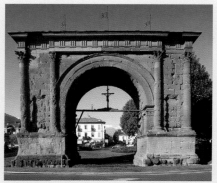

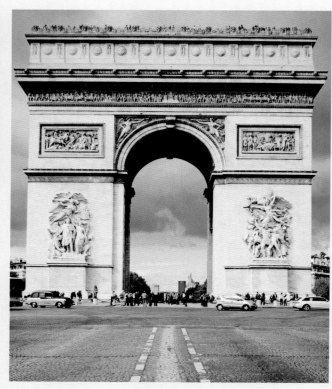

自從羅馬帝國開始，獨立式拱門便傳達出一種紀念性的凱旋訊息。例如，阿歐斯塔（Aosta）城外的奧古斯都凱旋門，便代表了西元前一世紀征服一支高盧部落的軍事勝利。十九世紀的巴黎凱旋門雖然最初的規劃目的也是為了紀念拿破崙在奧斯特利茲（Austerlitz）打了勝仗，但後來它的意義卻不斷演化，被詮釋成戰爭勝利的紀念碑（相繼被法國人、德國人和二戰聯軍拿來使用），以及追求和平的紀念碑。在功能規劃裡，它的頂樓層一直都包含了相關博物館，最近的一座是以凱旋門本身的圖像學為主題。

在建築學校裡，空間內容的格式內容可能會類似由客戶制定的空間內容，但它必然也會包含具體的教學目標。工作室的指導教授通常會擬訂這樣的空間內容，明白交代必要條件，做為達到這些目標的工具。

儘管空間內容的建議看起來很清楚，要把空間內容的種種要求全部容納進去，卻是比解謎還難：需要有制定 **3D** 策略的能力，需要理解空間，需要把缺漏的元素添加上去，還需要**概念**。此外，很多空間內容都會包含彼此矛盾的必要條件，必須透過某種形式的協商或創新來解決。

經驗型空間內容 Empirical Program

空間內容的經驗層面源自於曲線圖、表格，以及直接測量：總言之，就是一些老規矩的觀察資料。對於經驗型空間內容有貢獻的數據，基本上是一些尺寸、功能和關係數據，至於衡量標準則是用營建和安全法規來決定。

尺寸

有些尺寸可視為理所當然，而且在編寫空間內容時一定要知道。這些必須遵守的尺寸有個最基本的原則，就是要配合人的**身體**。

建築師必須知道有哪幾種類型的身體將來會駐留在該棟建築裡。一般成年人的高度、伸舉範圍和水平視線大約會落在一定的尺寸範圍內，坐下、前傾和靠躺時的相對關係也一樣。但是介於嬰兒到成年階段的孩童，這些尺寸上的差異就會很大。此外，還必須把乘坐輪椅者、具有特殊身體需求者，以及許許多多不符合一般成人標準的尺寸考慮進去。不管是上面哪種情況，最重要的是，這些尺寸必須能讓人在空間中舒服自在地移動：門廳和走廊的寬度，天花板的高度，樓梯和斜坡的角度和長度，以及可以讓門窗與其他移動性元素順暢運作的合適弧度和角度。

(continued on page 41)

把空間內容當成戰術工具：雷姆・庫哈斯和大都會建築事務所

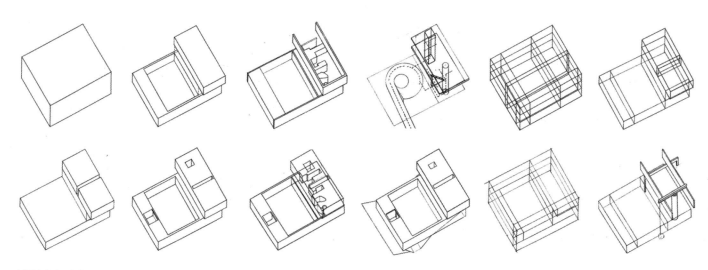

波爾多住宅，爆炸軸測圖

我們可以說，指導大都會建築事務所（OMA）進行創作的基本方針包括：對現代主義方案的不斷再概念化，伺機關注錯綜複雜的形式與文化政治涵構脈絡的力量，以及堅持不懈地探索文法、語法和語言之間的交會。不過，我們可以在大都會建築事務所對所謂的空間內容的描述、組織、分配和理論化中，看到最精髓的創新作為和嚴謹知識。雷姆・庫哈斯和早期的艾利亞・曾西利斯（Elia Zenghelis）利用空間內容建構了一套概念框架，把功能和用途變成建築性的，並藉由空間內容來理解所有以涵構脈絡為基礎並針對特定文化所做的實驗。

波爾多住宅（Bordeaux House）提出一個獨一無二的空間內容，指定要在斜坡基地上打造一座合院住宅，同時把相關功能組織到

三個水平板塊裡。我們看到的結果是：空間內容疊成了三明治，用三層房屋來表現，一是厚重的漂浮之屋，讓你在天空中沉睡，二是輕盈之屋，鑿入地面，做為廚房和出入口，三是看不見的玻璃屋，做為起居和休閒空間，擠壓在前兩者之間——每個元素都自給自足，並根據各自的空間內容邏輯組構而成。在這份以結構細分的空間內容裡，還有種種儀式和一連串的情節穿透和啟動這些水平分隔。首先是父親的居家領域，他是個輪椅使用者，具有特定的實務和慣性需求：他的空間內容是以一座活塞驅動的電梯為中心，把它當成一棟垂直房舍，包含了辦公室，書房，起居、用餐、睡眠空間，以及酒窖。這座電梯是一個移動式房間，除了提供進出功能之外，也將各項功能條件融入他所銜接的每個樓層，形成一種時間性的活動轉換，

將功能與使用者合併在一起。三個女兒則是佔據了那個複合式的漂浮紅盒子裡的私密內殿，沿著縱軸把整個構圖切出一塊，把房子剖成兩半：父親的和女兒們的。和父親的電梯相對應的是一道螺旋梯，安置在鏡面的圓筒形結構裡，只通往女孩們的房間，讓她們可以從入口的地面「洞穴」爬到呈紙風車狀隔間的空中臥房。

在大都會建築事務所的鹿特丹美術館（Kunsthal, 1992）一案裡，他們的挑戰是必須滿足一組複雜的功能需求，包括三個擁有獨立出入口的展覽廳、一間視聽室、一間戶外咖啡館、行政區、儲藏室、比較小的藝廊，以及服務性設備。擬定的計畫是採取正方形形式，用一條外部斜坡道貫穿，同時把林蔭大道和博物館公園連結起來。第二條通道位於

公共通道下方並與後者垂直，供車輛進出之用。這兩條交錯的路徑把正方形切割成四個互不接連的獨立體積。他們把這樣的動線經驗想像成一塊電路板，由傾斜的樓板和斜坡道創造出各種旋扭、彎轉和違反直覺性的運動，最終將這道複雜序列裡的每個部分都串聯起來，接著用每塊碎片最初指定的功能將它們縫合，沿著路徑開設出入口和方位。

大都會建築事務所很清楚滿足建築空間內容的需求具有怎樣的內在價值，懂得利用功能需求開展出作品的知識和執行基礎。他們總是會執行各種複雜的彈性功能做法，並藉此測試和耍弄邊界、名稱以及傳統上和功能限制有關的種種約束，讓不同種類的空間內容可以彼此交織，共同發揮同一種功能。

──理查・羅薩（Richard Rosa II），敘拉古大學（Syracuse University）

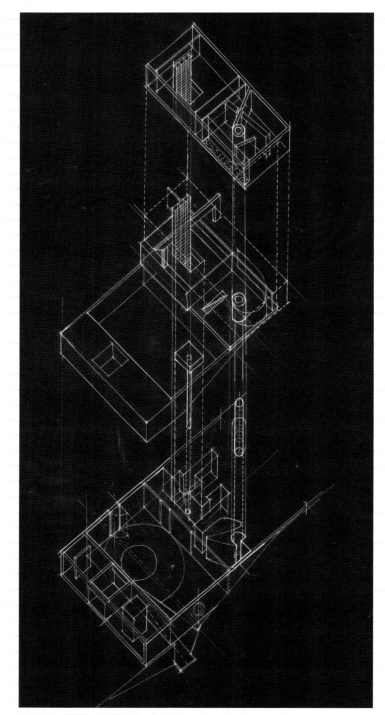

美術館，南北向和東西向剖面圖

鹿特丹，1992

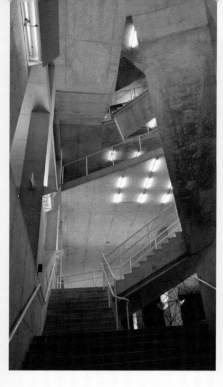

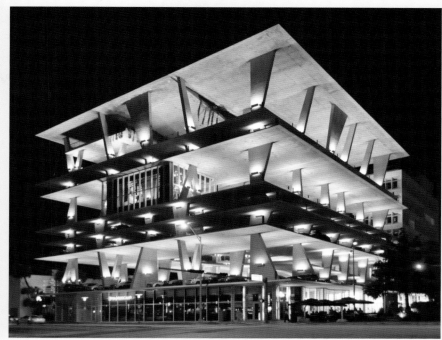

發展空間內容時，也必須把某些家具所需要的尺寸考慮進去。這點不僅適用於可能會碰到的明顯家具——例如單人床和特大號雙人床除了佔據的樓地板面積差很多之外，兩者四周所需要的區域也不一樣——也適用於一些特殊尺寸的家具。獎盃收藏室，擁有一萬本書籍的圖書室，擺放三十張書桌的教室，或是五花八門的醫療器材和影像機器等等，全部需要特殊的容量和出入口規格，有時還必須基於維安或保全考量進行某些圈圍。

除了由人體和家具所決定的這些經驗性數據之外，還必須考慮如何把其他的特殊化尺寸容納進去，例如形形色色的**運輸**工具。汽車的長度、高度和寬度有清楚的尺寸範圍，也有理想的轉彎半徑。不過運貨車所需要的尺寸，肯定完全不同，還要有合適的尺寸供裝卸貨或機械式升降梯使用。

有時，甚至還得容納不同款式的船隻，每艘都有各自的尺寸和碼頭需求。此外，運輸工具通常需要特殊的通風和防火外殼。

弔詭的是，無論在空間內容中預先考慮到多少人物、家具或運輸工具，最後必然都出現其他的人物、家具或運輸工具要安置在裡頭。人會生小孩，會老，會有長期或短期的病痛；在一棟建築物的使用期限裡，可能得容納比最初更多或更少的人或物。摩托車可能會換成小卡車。醫療的進步可能會需要不同的器材。高中的體操隊可能會變得成績斐然，需要更多空間來練習和擺放獎盃；而每間教室的課桌椅也可能倍增或減半。

換句話說，不該太過相信擬訂空間內容時收集到的尺寸數據而致力打造最合身的方案。寬鬆一點的方案比較可以滿足一棟建築物不同時期的需求。

在空間內容的擬定與功能需求上，停車場一直是最沒彈性的代表之一，永遠是以能容納最多車輛為考量：進出坡道、轉彎半徑、立體停車位、不要有障礙物、行人通行順序、粗率而重複的垂直結構。不過赫佐格與德默隆在邁阿密林肯路1111號設計的停車場（2005–08），則是屬於嶄新風格的案例之一，採用了不規則樓板（平面與剖面都不規則，有些天花板的高度比一般停車場設計高出許多），非連續性結構，以及間歇性穿插的一些附屬功能（例如商店、餐廳，以及經常用來進行揭幕儀式和婚宴的「事件」空間），用一道宛如瀑布般層層落下的宏偉樓梯，把這些變化不斷的情節串聯起來。

功能

只要空間內容裡把基本的功能需求界定清楚，同時具備可以完成這些需求的技術、材料和預算工具，那麼建築設計案幾乎沒理由不去符合這些需求，不去執行它所要求的功能。**功能性**指的是，一項設計能夠將它的任務執行到何種程度。精心擬定的空間內容，可以強化一項設計的功能性。

例如，音樂排練室可能會根據不同的使用樂器而需要特殊的音響特質，還必須和其他演出空間隔離開來。大多數的教室都必須注意方位以便調節白天光線，有些甚至必須有直接出入口通往戶外空間。不過其他教室，特別是與投影機或電腦操控有關，或是與光敏材料有關的教室，則需要容易變暗或日光不會直接照射的空間。

空間內容裡往往會需要一個多功能的空間，或是設計師可能會判斷，某幾種需求可以透過將空間與功能結合起來而同時達到，特別是當這些用途會在一天中的不同時段或一年中的不同季節裡進行。不過，在設計多功能空間時，設計師必須確定該空間對於每項個別功能都是最理想的。我們常常會發現，這類被預期可以彈性使用的空間，到頭來卻是每項功能都不好用。

關係

空間內容裡也必須註明哪些元素需要直接**相連**，例如餐具食物儲藏室和廚房，或是廚房和用餐空間。大廳往往會靠近門口，而門口則應該靠近交通工具的出入所。雖然裝卸貨區必定得靠近馬路或

亞歷山大‧布洛茨基（Alexander Brodsky）在莫斯科附近的克里亞茲馬水庫（Klyazma Reservoir）設計了伏特加儀式館（Pavillion for Vodka Ceremonies, 2004），該項空間內容需要同時設計一個館場和一場儀式。由於那塊水庫區是莫斯科人的退休度假勝地，所以該館採用莫斯科城裡某間工廠的廢棄窗戶打造而成。那些刷白的窗戶混合物，會讓人聯想到典型的鄉村小棚屋。兩人排成一列，登上陡峭的樓梯，穿過狹窄的大門。進入沒有暖氣的館內後（要讓伏特加處於接近冰凍的狀態），參與活動者站在一張簡單木桌的兩邊，用鏈綁在桌上的錫杯從伏特加盆裡舀酒，然後以略為彎身的禮貌姿態彼此敬酒。儀式何時結束並未規定。

車道，但很少會把它們擺在建築物最容易被公眾看到的那一面。要將哪些元素比鄰安排，考量的基礎是使用的最優化，偶爾也會以費用的最優化取代。例如，需要管線的空間一定會彼此緊鄰，通常是背對背和垂直相疊，這樣可以把建造和維修費用減到最低。

在決定空間內容的關係要件時，**方位**也是一大重點。畫室喜歡面北的光線，早餐室最好能用來自東方的光線補充。客廳或餐廳，以及候客室和劇場大廳這類公共空間，一般會認為應該面向視野景觀比較好的方位。太陽能集熱器必然會有它偏好的方位，得安放在能收集到最大量陽光的地方。盛行風向也應該考慮

進去，因為會影響到被動的通風效果。

法規
建築相關法規包括安全法規、地目法規、營建法規，甚至美感法規，這些規範都會對空間內容產生重大影響。這些法規通常是由市級、州級和國家級單位制定。舉凡建築物與地界線的距離、建築容積和外牆收進的最大值、通道的寬度、緊急出口的數量、空間與空間之間可以使用的材料類型、牆面上允許開窗的百分比，以及可用來執行某種鋼材效能的鋼材類型，都屬於法規可以決定的範圍。有些法規甚至能決定特定地區裡的建物顏色、風格和外部材料。
建築法規也能為安全和生活品質把關，

1792年，約翰・索恩（John Soane）開始在倫敦的林肯律師學院廣場（Lincoln's Inn Fields）購買一整排連棟住宅和馬廄，並大肆翻修。身為英格蘭銀行和其他重要結構的建築師，索恩為這項改建工程擬定的空間內容，表面上看起來是一棟大型都會住宅，但他卻希望讓這棟房子發揮某種教導功

能：一方面做為他自身建築研究的實驗室，可不斷演化，二方面做為他兒子們的教育環境，希望他們將來也能開創建築生涯。不幸的是，他的幾個兒子都對建築冷漠無感，尤其討厭父親的建築風格。他在遺囑中把房子捐給國家，成為今日的索恩博物館。

當哈佛大學聘請柯比意為視覺藝術系設計木工中心時,空間內容要求要有以下設施:展覽空間、工作室、一座講堂╱劇場空間、辦公室,以及後來加上的參訪藝術家公寓。該

棟建築於 1963 年完工,用一條斜坡道引領行人從旁邊的街道往上走,穿過建築物的中心。柯比意利用這條斜坡道和它旁邊的空間為原本的空間內容做了一項重要添加:邀請大

眾爬上這座內外翻轉的學院建築,參觀他們的作品和生產過程,在傳統的校園環境裡開創了一種新的學院規劃模式。

對象包括使用該棟建築之人以及會受到波及的鄰居,因為營建工程可能會造成環境改變,包括該棟建物的影子、輻射、交通模式等等。在空間內容擬定階段,如果設計師了解這些法規,就能立刻判斷該項專案可不可行,並因為累積了相關的實驗、經驗和範例等知識,而能做出比較好的決定。(不過,當法規過度嚴苛時,就只有已經決定好的某些設計方案能夠出線,只能複製一組想法,並會扼殺可能對使用者、社會或環境有利的創新方案。)

創新型空間內容 Innovative Program

傑利・索坦(Jerzy Soltan)曾經是柯比意的同事,後來成為哈佛設計研究所的教授,他的觀察很精闢:「事情似乎是這樣,設計師太常以被動態度接受空間內容的概念。在一棟建築物誕生的過程中,『擬訂空間內容』和『做設計』之間的關係,往往是其中最痛苦的一部分。柯比意創造了這句名言:『要做出好設計,你需要才華;要制定漂亮的空間內容,你需要天才。』」(*"Architecture 1967– 1974," in Harvard GSD's Student Works 5*) 偉大的建築作品必然會超越羅列在空間內容裡的那些簡單的經驗數據,它不會是針對基本需求所做的解決方案,而會為建築物帶入更多的元素和關係;它能啟發使用者,能向建物範圍之外的閱聽眾訴說,能含納無法想像的未來,並從實質上和體驗上改善環境品質。

同理心

十八世紀建築師克勞德尼柯拉・勒杜（Claude-Nicolas Ledoux）在他的建築論文中寫道：「客戶的角色是表達他的需求，但往往表達得很糟；建築師的角色則是去矯正那些需求。」雖然這聽起來有點蔑視客戶的角色，但勒杜強調出一個事實：客戶可能只知道相當有限的幾種形式和想法，但建築師不一樣，他必須了解客戶和潛在使用者看不到的那個世界，必須了解一項專案可以想像的未來是何模樣。勒杜的客戶經常是法國王室，但在他設計的皇家鹽場（Royal Salt-works）案中，他的使用者其實是整座城市的經理人、工人和他們的家庭。今天，在設計一所學校時，客戶可能是該學區

的行政單位，但使用者卻是老師和學生，學校餐廳的員工和工友。建築師必須和這些潛在使用者具有同理心，試著透過這些他者的眼睛來觀看。

建築師要有能力捕捉文化和經濟上的差異，挖掘可以讓盲人感受環境的技術，可以讓心智障礙孩童感知其日常儀式的方式，可以讓老年人樂於參與社區活動的條件，或是理解全家一起吃晚餐在某些文化群體內的重要性。這些理解都能對空間內容的增修提供幫助。沒有任何兩個人的經驗是一樣的，但建築師有義務試著去了解可以和使用者產生同理心的最佳方式，這樣才能展開具有建設性又令人滿足的對話。

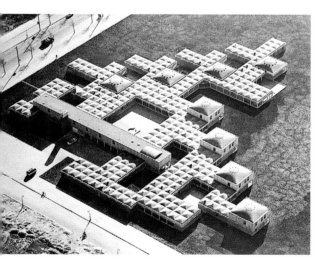

位於阿姆斯特丹郊區的市立孤兒院，為阿多・范艾克（Aldo van Eyck）提供了理想型的建築計畫方案，他的興趣主要是建築與社區的關係，以及城市的人性面向：市場、街道和廣場，因為它們可能會和建築物的設計產生呼應。該棟建築完成於1961年，是由混凝土模塊組成的聚合體，包含了內部的公共空間，同時又圈圍出一系列的外部方庭。由上往下看，建築物呈現出鄉村似的組織，鄰里以一座座圓頂建築為中心，裡面容納了每個年齡和性別群體的居住、生活與教室空間。雖然它的整體示意圖看起來精準嚴格，但裡面的構成元素，包括長椅、門階、拱道和壁架，全都配合了年幼居民的尺度，並在意想不到或成人幾乎看不到的地方加上了鏡子和窗戶。范艾克的孤兒院在通常重視效率勝過活力的建築空間內容裡，帶進了開放、非指定的半都會空間，以及過渡性的小凹間和小角落。

羅馬的西班牙階梯是由法蘭契斯科・德・桑克提斯（Francesco de Sanctis）設計，可能有和教廷的建築師亞歷山德羅・史佩奇（Alessandro Specchi）合作，目的是要把西班牙廣場和陡坡上方的聖三一教堂連結起來，這項方案爭執了超過一百二十五年。雖然空間內容的要求只是做為階梯，但西班牙階梯的功能卻像是一座垂直狀的都會花園，一座市場，一處休息的地方，一個觀景平台，以及觀眾座席。

混雜 Hybridization

有些比較創新的空間內容操作，是把習慣上各自孤立的空間內容元素組合起來。例如，以往商店主人經常住在店舖的樓上或後方，但這項傳統卻因為商業與住宅空間內容分開規劃的關係，而遭到放棄，特別是在現代城市裡。結果就是這些地區在每一天劃定出來的幾個小時之外，幾乎看不到什麼日常活動。

將這兩種空間內容的元素混雜起來，可以不斷為環境注入新的活力，把兩者並置在一些非預期的地方，可能會激發出意料之外和無法想像的思考與活動。例如把兒童博物館和祕密花園、藝術學院和公共通道、廣告公司和撞球間、老人中心和烹飪教室，甚至保齡球館和藝廊結合起來，凡此種種都有可能為平常劃地自限的空間內容帶來挑釁刺激的經驗。

當人類的行為不受單一或禁止的角色束縛，當空間內容模糊掉一或多種功能之間的區隔，人們就會傾向擴大他們的觀察範圍，並創造新的行為。

把限制當成優勢

每個空間內容都會確立一組限制。這些限制非但不會阻礙設計過程，偶爾還會成為貨真價實的建築創新基地。例如，規定只能使用松木、竹子或黏土這類在地材料，有時可能會開啟對於這些材料

的創意使用，讓這些材料的含意遠超過單一空間內容的發展。某一街區獨特的文化構成，可能會透露出先前忽略掉的一些關係，例如把車庫當成戶外的用餐空間。

一些最具創新性的建築作品，是源自於對那些只擁有極為有限的材料和經濟資源的地區所做的研究，例如某些「非正規城市」（informal city），它們在全世界人口最密集的許多都會環境裡幾乎無法抵達的中心或邊緣，祕密地（且往往是非法地）成長壯大。要在這些街坊裡設計公共運輸、日間照護、社區和教育設施，對設計師而言是相當大的挑戰，但最後卻為當代建築生產出一些更具啟發性的作品。

索坦在上面引用的那篇文章中，加上了他自己對柯比意那句話的詮釋：「但是制定出好的空間內容，是和你對於整個世界，對於生活、真實和夢想的深遠態度有關。」空間內容也許是始於尺寸和期望，但唯有靠著深思熟慮和理解，靠著預先設想和同理心，才能茁壯成熟。

設計者的深度。

杰・查（Jae Cha）在玻利維亞小村烏魯波（Urubo）設計了一棟小建築，計畫完全用在地木材和半透明的聚酸酯板為材料。一旦設計完成，社區只要花上十天就能把結構蓋好。雖然空間內容的要求是一棟教堂，但這棟建築是採用圓中圓的平面，一種會讓人聯想起聚會觀念的形式，暗示它有能力做為更具普遍性的社區聚會空間。烏魯波的這座教堂（2000）以會發光的牆面營造出輕盈和靈性的感覺，是一座集會燈塔，也是小村的宗教和世俗核心。

每件建築作品都存在於
涵構脈絡的合唱聲中，
這些涵構脈絡可以為作品賦予意義，
也可以反過來，
從它們與作品的關聯中汲取意義。

5

涵構脈絡

context

雖然涵構脈絡是可以測量的，但也常常是可以塑造的。

一件作品不可能孤立存在。它的所在地總是會有某種涵構脈絡，也一定會和涵構脈絡建立某種關係。雖然這種關係可以是柏拉圖式的、偶然性的、共生的或有害的，但正是這些涵構脈絡特性以及詮釋涵構脈絡的方式，確立了對話的條件。

維也納霍夫堡王宮（Vienna Hofburg）是一棟複合式建築，歷經了六百多年的演化和增建，它和周遭的涵構脈絡有過一場長期對話。當它悄悄挨近既有的線性邊界，以及當它把破碎的都會空間填補完整之時，它輪流構成了街道和廣場，不僅如此，它還創造了先前無法辨識的諸多軸線，因為它建造了一些背景，終結了這些軸線。它將自身與涵構脈絡融為一體，是一條建築變色龍，挪用、混淆並生產它的都會邊界。

當你從下方城市仰望時，埃納爾·強森之家（Einar Jonsson House，位於冰島雷克雅未克，1916）用單柱式門廊確立了一種紀念性的存在。然而與這面相對的另一側卻告訴我們，它打算當個尺度親密的公共空間，內嵌在旁邊的住宅區裡。這棟房子的設計，就這樣啟發了圍繞它發展起來的那座城市的尺度和比例。

塔德·威廉斯（Tod Williams）和錢以佳（Billie Tsien）為佛蒙特州本寧頓學院（Bennington College）設計的公共行動促進中心（Center for the Advancement of Public Action），於2011年落成，利用如今已經停產的當地採石場的回收大理石，與佛蒙特州鄉鎮裡的許多市民結構物展開一場材料對話。

對某一專案而言，可能是實體涵構脈絡發出最迫切需要處理的聲音，對另一專案而言，這聲音可能是來自基礎結構，但也有可能是無常的涵構脈絡或環境的涵構脈絡。這種對話可能是友善的或敵對的，共犯的或剝削的，誇大的或忽視的，暴露的或模糊的。不過，說到底，作品確實有能力對某一涵構脈絡以及存在於涵構脈絡裡的所有東西賦予意義，也有機會去活用先前未知的涵構脈絡。

實體涵構脈絡 Physical Context

在所有基地裡，都有一些實體「給定物」，為作品所在的涵構脈絡帶來獨特的身分。它們也可能是非常強有力的因素，可以刺激出作品的概念。現存的結構物具有明確的尺寸和空間特色（高度、寬度、開口、體積），以及材料和構造方法學。自然與人為地形（平或斜、軟或硬）也可能深具影響力，可以決定建築物與基地之間的關係，而從基地看出去或望過來的景觀，也會為特定涵構脈絡帶來某種延伸身分。不過，雖然這些「給定物」是可以測量的，但也常常是可以塑造的，因為建築作品可以透過它所選擇的關注方式來凸顯或減弱它們的重要性。

材料

材料可以為作品確立涵構脈絡。如果打算在一座木屋小鎮蓋房子，也許應該用木頭來蓋它。也許這個材料的涵構脈絡應該是當地森林的特有種木材，或是鄰近採石場的花崗岩。或者也可以反向思考，把建築物當成建造地面的延伸，例如建造在裸岩上的石屋。又或者可以用磚來建造，與曾經打造了該座城鎮但已遭廢棄的製磚工廠產生連結。換句話說，材料的涵構脈絡可以包山包海，相當廣泛。

尺度

涵構脈絡裡有兩個尺度面向需要處理。一是基地的尺度：位於市中心的建築，無論是嵌進某個街區或是被摩天大樓環繞，都會受到附近街坊的尺度影響，或是會受到所在地景的尺度所影響（遼闊的平原或茂密的森林）。二是感受的尺度：人會從多遠的距離感受這棟建築，以及建築物內的人會感受到的外部景致。

(continued on page 53)

Álvaro Siza, Site-Seeing
阿瓦羅・西薩，基地觀察

如果介入涵構脈絡是一件作品最強有力的
對話形式之一，是條件與命題之間意味深長
的親密接觸，那麼葡萄牙建築師西薩的作
品就是建築界最能言善道的溝通代表。西薩
發展出一種作業方式，透過這種方式，他的
建築物似乎都能把自然和人為的雙重脈絡
聚集在技巧精湛的構圖裡，讓人感覺到這些
建築永遠是所在環境的整體特色之一，即
便這些環境總是變化不停。

例如，在西薩的早期作品波諾瓦餐廳（Boa
Nova Tea House，位於萊薩德帕梅拉〔Leça
da Palmeira〕）裡，水平線是一再循環的主
題。他透過精心安排的借景設計，來界定
建築物與涵構脈絡之間的不同關係。通往
前門的階梯，訴說著我們和大海的親近關
係，我們在這些岩石中所處的位置，以及庇
護這座餐廳的懸浮大屋頂的本性。入口通
道處一條低長的水平老虎窗，再次重申海洋
永遠是沉著的地平線，與此同時，正上方的
一扇傾斜天窗秀出一塊天空，下面的另一扇
窗戶則是框出一片驚濤怒拍亂石岸的對比景
致。

後來設計的加利西亞當代藝術中心（Gali-
cian Center of Contemporary Art），則是被一
群重要的巴洛克建築包圍著，其中最著名
的首推一座前修道院和它的階梯式花園。
雖然博物館的石頭覆面牆會讓人聯想到旁
邊那些建築物的花崗岩，但這些石頭顯然只
是貼皮，而不是堆疊而成的磚石砌，有時看
起來就像懸浮在空中，而且薄得驚人。在
博物館最公共的那一側，它的量體順著街道
的邊緣發展，側邊微微變形，使得該棟建
築物可以根據你在周遭空間所處的位置而不
斷重新塑造自己的形狀。當你從旁邊的學
校走過去時，斜角狀的挑簷底面和斜坡道似
乎拉長了通往修道院的距離，讓那棟歷史性
結構物出現放大效果。若是從修道院那邊
看過來，這些角度相同的變形透視，則是反
過來縮短了街道看起來的長度，減小了博

波諾瓦餐廳，

雷薩德帕梅拉，葡萄牙，1963

物館的體積尺度。石頭覆面的規則網格凸顯了表面的變形感。至於鄰接花園那面，博物館的量體似乎又縮小了，以便配合先前園丁居住的小屋尺度，然後一路下降，直到變成花園的一道牆面。

西薩的作品並不只是簡單地把涵構脈絡外延出去，而是會去觀察、分析甚至解釋周遭的種種情境，把已經消融成某種過往的涵構脈絡和正被發現的涵構脈絡連結起來。誠如西薩說的：「建築師不發明任何東西；他們改造現實。」西薩與在基地上發現的層層現實攜手合作，設法生產出能夠精緻、擴大、測試和改變我們感知的作品，證明即便是已經完成的建築物，也有能力不斷更新，開展它們與涵構脈絡之間的對話。

加利西亞當代藝術中心，

聖地牙哥德孔斯波特拉，西班牙，1988–93

空間

最主要的空間尺度有二種。首先,建築物是存在於公共空間的網絡之內,一棟建築物與這些空間的關係,將會確立它的入口和方位條件。其次,建築物本身會有內部的而且往往是私人性的空間網絡,這個網絡的動線以及如何採光通風和取景,同樣得取決於它和那些公共空間的關係。

基地

自然的基地會有特殊的物理屬性,例如堅硬緊密或疏鬆多孔,傾斜或平坦,不規則或均質,耐久或一時。基地也有可能是人工建造的,做為地面的替代品(一整個建築區塊,一道擋土牆)。基地也可能是視覺性的,例如從基地看到的景色。與這些基地條件建立對話,可以啟動空間的複雜性。

基礎結構涵構脈絡
Infrastructural Context

有些涵構脈絡面向已經內嵌了精心設計的網絡和系統,其中有些可能是其他人得費力搶奪的東西。這些面向可能是以實體痕跡的形式出現,例如考古層或地理層,也有可能是正規的交通和服務性基礎結構。與這些基礎結構進行對話,可以將作品定位在某個特定涵構脈絡裡。

地層

有些時候,一塊基地先前一直都有人駐留,它就像一塊反覆刮去原文重新書寫的考古學羊皮紙,堆滿了長期留下的層層痕跡。你必須決定,這些由先前的駐留者所留下的時而具體時而暗示的痕跡,將要如何顯露在接下來的那一層上。建造在羅馬廢墟上的博物館,與建造在老冰屋上的房子,可能會有不同的考量。同樣的,一個基地的結構也可能會受到更遙遠的地質事件的影響,因為

西薩設計的托羅之家(Tolo House, 2000–05)位於葡萄牙的盧加(Lugar das Carvalhinhas-Alvite),他讓建築表面如瀑布般一路墜落到堤岸盡頭,形成一道樓梯,連結上方與下方的交通網絡,藉此放大了基地的陡峭程度。該棟住宅變成了一種替代性地景,駐留者就居住在地景的內部和上方。

彼得‧艾森曼(Peter Eisenman)設計的加利西亞文化城(City of Culture of Galicia, 2001–11),參照了鄰近的聖地牙哥德孔斯波特拉(Santiago de Compostela)的城市平面圖,創造出一個替代性地景,把鄉野的地貌與都會中心連結起來。他用人行「溪流」界定出這座複合城裡的八棟建築的體積,以隱喻的手法將地景銘刻進去。

馬克雷與阿雷加達建築事務所(Johnston Marklee and Diego Arraigada Architects)在阿根廷的羅薩里奧(Rosario)設計了美景屋(View House),該棟建築的形式發展呼應了它對涵構脈絡的某種感知介入和環境介入。他們用一連串的形式扭曲解決了看似矛盾的兩項欲望:一方面希望在市郊涵構脈絡中擁有私密感,一方面又想要把遠方的景致框構起來。盛行風的來向和陽光的角度,把這棟房子安置在比較無常性的涵構脈絡中。

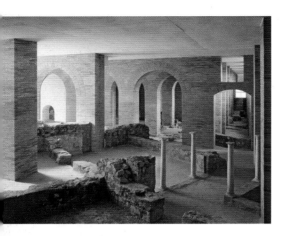

1986年，拉斐爾·莫內歐（Rafael Moneo）在西班牙的梅里達（Merida）設計了羅馬文物博物館（Museum for Roman Artifacts），他把一系列的承重磚石牆蓋在西元前一世紀的羅馬城鎮廢墟上，把廢墟轉變成新的基地，用來展示從該城鎮挖掘出來的文物，藉此與它們的羅馬老祖先產生關聯。和考古基地一樣，這些平行牆面的幾何也標示出已挖掘的廢墟所在地，它們覆蓋在廢墟之上，並縱情穿越其間。

可以從該起事件預見到該基地未來的可能發展。這些經年累月的自然轉變和運動，可以提供我們訊息，為建築物可能遭受的災害預做準備。

網絡

一棟建築物與既有的動線和服務網絡之間的關係，是和把多種系統縫合起來有關，藉此讓該棟建築成為一個更大網絡裡的關鍵元素。各種規模的既有路徑（行人的、汽車的、腳踏車的、公共運輸的）可能都會被拉進來，目的不僅是要提供出入管道，更是要讓該棟建築物成為更大整體的一部分。一些服務性元素，例如飲用水、空氣、汙水和電力的取得與排放，也可以提供參數，協助判斷一項計畫該如何介入這些延伸脈絡。

無常涵構脈絡 Ephemeral Context

在摩納哥市舉行F1賽車大獎賽，或是韓國首爾宗廟（Spirit Path）裡只有魂靈可

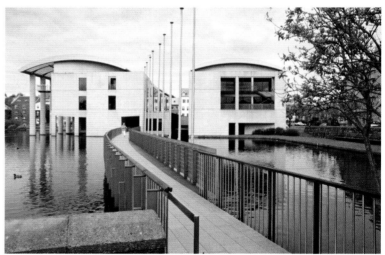

1992年，葛蘭達事務所（Studio Granda）在冰島雷克雅未克設計市政廳（Town Hall），為了在湖上建造一個新基地，他們同時收集了既有的通道並建造出先前沒看到的通道。於是這棟建築的形式變成了某種城市聚集器，會隨著季節以各式各樣的規模和敘述重新創造再發明。那些長了苔蘚的牆面，會讓人回想起神話英雄時代的植物群和動物群，它的體積孔隙度像是都會脈絡的延伸，它的動線有如一條步道介於兩個不同街區之間，到了冬天，則變成通往結冰湖面的樓梯間。

1967年，克勞斯·赫德格（Klaus Herdeg）在《印度建築中的形式結構》（Formal Structure in Indian Architecture）展覽裡，把這座階梯狀的水利結構紀錄照片連同他的繪圖手稿一起展出，藉此說明內嵌在某特定文化裡的儀式和習俗，會如何在它們的建築結構物中找到表達的管道。

位於義大利瓦雷澤（Varese）附近的聖山（Sacro Monte）共有十四座小禮拜堂，完成於1623年，其中包含了基督、聖母馬利亞和其他聖者的生平場景。這些禮拜堂構成了通往今日聖山的朝聖路，終點是山頂的聖母教堂。每座禮拜堂都為基督生平裡的某個重要事件確立了空間脈絡，而且就跟敘述裡的章節一樣，每一座禮拜堂也都要根據與前後禮拜堂的關係來決定自己的位置，在地景中創造出無縫接合的空間之旅。

以走的祖靈路，都只是眾多看不見的涵構脈絡裡的兩個例子，需要以不同的形式調查研究。文化傳統、故事以及在地歷史，經常會內含在該文化生產出來的具體建造物中。

傳統

一個文化的特殊儀式和傳統，可能會銘記在涵構脈絡內部。它們可能會生產出獨特的建築物或地標，標示出儀式進行時的延伸路徑，或是會生產出讓文化實踐得以展演的空間。

敘事

建築有能力描繪故事，傳奇故事、戰爭故事或愛與執迷的故事。這中間必然要經過轉譯，而正是因為察覺到這項轉譯，該件作品才能向使用者説話，開始講述故事。

1993年，班‧范‧貝爾克（Ben van Berkel）在荷蘭赫茲科伊（Het Gooi）設計的莫比斯之家（Möbius House），是為一對夫妻和他們的兩個小孩打造的，他透過幾何學，把那對夫妻各自獨立但又彼此交錯的睡眠、工作和家庭生活儀式，以空間的形式繪製在這棟房子的體積內。

2008年，蘇托・穆拉（Souto Moura）在葡萄牙卡斯凱什（Cascais）設計的寶拉・雷哥歷史之家（Casa das Historias Paula Rego），用紅色的金字塔狀錐形屋頂同時指涉了宗教和世俗脈絡。這個造形會讓人聯想到阿爾柯巴薩（Alcobaca）修道院的廚房煙囪，以及點綴在鄰近的辛特拉皇宮（Sintra's National Palace）天際線上的尖塔，以多重性的歷史和脈絡來定位及詮釋這座博物館。

歷史

解讀歷史脈絡可以揭露某基地先前曾經發生過哪些事情。它可以將一連串發生在不同時期的大量事件連結起來。事件本身雖然不是以物質形式在場，但歷史脈絡卻會持續存活在市民的記憶之中。

環境脈絡 Environmental Context

設計一座結構物最重要也最緊迫的面向，就是它的環境脈絡，它會對建築物造成正面（例如提供溫暖或遮蔭）或極端負面（例如腐蝕或崩塌）的影響。環境脈絡的最大特色是，它會不斷改變，以可預測或不可預期的方式。此外，建築物也對環境脈絡負有責任：最壞的情況是與它共存，最好是能夠予以改善。

極端的變異

建築必須預先考慮到所在環境可能會發生改變，而且常常會以完全無法預測的方式改變。洪水、地震、颶風和山崩這類極端氣候，會為坐落在特殊環境脈絡裡的作品帶來設計上的變數。建造在洪水平原上的建築物，或許應該用支柱架高，至於處在山崩頻仍地區的房子，則要採用楔形並嵌進山腰裡。

氣候

環境變化的速率比較容易預測，大約不脫一天二十四小時的循環和四季的輪替。建築物必須預先將一些基本但會不斷改變的環境因素的行為考慮進去，像是太陽、雨水和風等，但不能只追蹤到孔徑的位置與尺寸、屋頂的斜度和材料的使用，還要探究到更根本的層面，也就是一棟建築物應該擺放在真實基地內的哪個位置才是最適當的。

四千多年前建造的下沉式窯洞，點綴在河南省的地景上。這些風土性住宅不僅利用了土地相對恆溫的特性來發揮冬暖夏涼的功能，還可以把地面騰出來種植穀物。

犬吠工房2008年在日本長野設計的雙煙囪屋,反映了該事務所的信念,認為建築應該表達使用者的行為以及建造環境裡的固有元素。這棟住宅裂成兩半,仔細地安置在樹木之間,開口面向南方的光線,永久性地將空間內容設定的需求(一邊做為客房,另一邊做為主人房)與它的環境同時顯現出來。

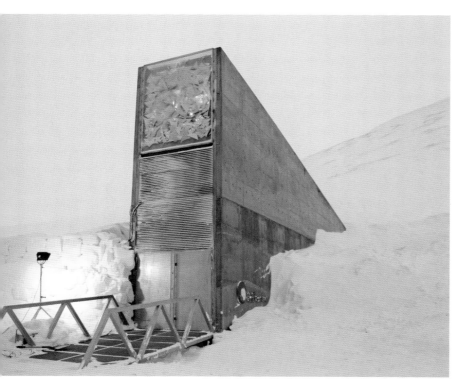

位於挪威斯瓦爾巴德山脈(Svalbard Mountains)裡的世界種子儲藏庫(The Global Seed Vault, 2008),是由巴林哈格顧問公司(Barlindhaug Consult)的彼得．塞德曼(Peter W. Søderman)設計。這是一棟極為安全的設施,儲藏了四百五十多萬種來自世界各地的種子。該棟建築有部分鑿入山脈,目的是為了保護建築物不會受到溫度變化、地震、氣候變遷和其他可能導致毀滅的環境因素衝擊。入口的設計不管在造形或材料上,都可避免雪崩或大風雪的危害。這個用鋼筋混凝土建造的入口的屋頂和正面,是一座信號塔,將結構物的現狀隨時呈現出來,同時也透露出它的功能:做為重新發現生命的一個潛在源頭。藝術家黛薇克．桑妮(Dyveke Sanne)將這件雕塑取名為《無盡的回聲》(Perpetual Repercussion),材料包括稜鏡、鏡子和碎鋼片,並結合了綠松石光纖,可以交替反射北極圈的微妙光線,並煥發出自身的光芒。

可以把建築想像成一種儀器，

這項儀器不論是

透過靜態或動態方式，

都會積極介入

或是利用環境因素。

環境

environment

建築的存在只是做為整體環境的一部分，在剝削與強化的錯綜平衡中參了一腳。

建築以不同的尺度——從細胞狀到基礎結構——存在於環境之中，並與環境產生互動，而環境的定義相當重要，會框構出它與設計之間的關係和約定。每個設計案都應該把它對環境造成的衝擊預先考慮進去，除此之外，也要預先評估隨後的環境變遷可能對設計案產生的影響。這些變數條件包括季節轉換、溫度、降雨量、風、日光曝曬，以及可能會導致火災、洪水、山崩等等的極端天候，這些變數都可能成為足以影響建築形式的強力條件。

2004年，拉胡爾‧梅赫羅特拉建築事務所（Rahul Mehrotra Associates）為塔塔社會科學院（Tata Institute of Social Sciences, TISS）設計的鄉村校園（Rural Campus），位於印度的圖爾賈普爾（Tuljapur），建築師運用了古老的通風實務，在所有建築物上加裝了風塔。這些風塔可以捕捉高處的風，將它們吸進建築物內，加速內部空間的被動散熱運作。

冰島的傳統草泥屋（turf house）是北方嚴酷氣候下的因應產物。在屋頂上覆蓋厚草皮，並用直接從附近地區切割下來的雙列土「磚」砌造牆面，把木構造四周包上一層絕緣體。格倫雅達斯塔杜（Grenjadarstadur），冰島，十九世紀。

我們可以把建築想像成一種儀器，這項儀器會透過靜態和動態的方式，積極介入或是利用環境因素。界定出建築物所在範圍內的環境條件，這點相當重要，這樣才能確定相互作用的性質。此外，必須意識到一棟建築物不僅會對它的直接環境產生衝擊，它還存在於一個更大的環境循環當中，這樣的意識可能會影響到材料的選擇等層面，以及該棟建築物日後是否有能力成為改善環境的積極參與者。

儀器運作方式

建築和所有儀器一樣，也可能變成一種創造機會的手段，以消極或積極的方式去利用環境的條件和涵構脈絡，來滿足居民的舒適和習慣。

靜態的，消極的
形式、方位、坐向和材料選擇，都可能利用甚至增強既有的環境條件，做出對建物有利的事。例如，可以利用自然的屏障和地熱等屬性，把住宅嵌進地面或建造泥磚夯土牆。

建築的方位可以順應盛行風向，利用特別設計來捕捉和促進氣流的孔隙，讓涼爽的微風流動。也可以在外牆上加裝一層玻璃，打造所謂的特龍布牆（Trombe wall），利用陽光讓內部保暖。白天的熱氣被捕捉在牆與玻璃之間，夜晚慢慢滲透牆壁進入室內。特龍布牆可以把溫度差異降到最小，減低對暖氣系統的需求。

感應的
當建築積極介入環境時，也可以從多重尺度上發揮作用。無論是內含了環境智慧的材料（一種基因工程，可以改變材料讓它為建築服務），可個別調整的出風口，或是可以讓整棟房子旋轉的機械裝置，這些動態建築都是以積極的方式與不斷變化的環境進行互動。

例如，建築物的圈圍結構可以用工程手法讓它能夠呼吸、排汗、除濕、變得不透光，也能以聲控方式調節內外。感應式建築會因為接觸到環境刺激物的激發而產生變化。這類建築往往會嵌入大大小小的反應程式，從細胞性的到機械性的都有。

複合式材料也可經由規劃設計，將先前分屬於個別材料的性能和特性結合起

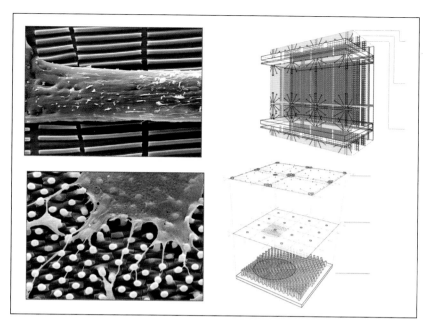

珍妮‧莎賓（Jenny Sabin）和她的合作者，跨越細胞生物學、材料科學、電子與系統工程以及建築學等領域，企圖了解脈絡或環境如何能對形式、功能和結構做出具體指示。動態生物過程可以為衍生設計和生態設計提供獨特洞見，並為他們構思中的電子皮膚（e-Skin）計畫提供資訊，該項計畫是一種感應牆，由感應器、信號器和反應器組合而成的仿生物表面。（細胞矩陣介面出自 Ihida-Stansbury and Yang，反應牆組合配件出自 Sabin, Lucia and Nicol）

2007年，FOA 建築事務所在馬德里外圍設計的卡拉萬切爾住宅計畫（Carabanchel housing project），用摺疊式竹屏風包住整棟建築，讓居住者可以自行控制炙烈陽光濾穿進個別住宅單元裡的多寡程度，並以共同運作的方式創造出連續變化的立面。

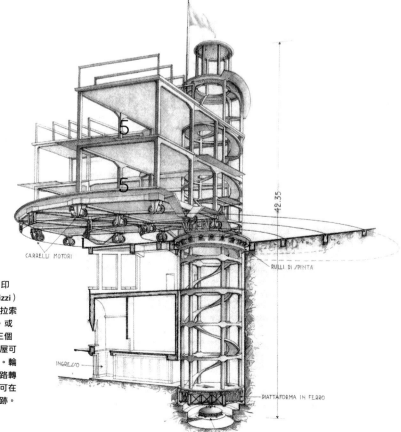

1929–34年，安傑洛‧印維尼奇（Angelo Invernizzi）在義大利北部設計的吉拉索勒之家（Casa Girasole，或稱向日葵之家），是由三個按鈕控制盤控制，讓房屋可以隨著太陽的方位轉動。輪型軌道這項科技是從鐵路轉盤那裡借來的，之後也可在園藝領域中看到它的蹤跡。

附生實驗室（Epi-phyte Lab）的「綠色睡衣」（Green Negligee）為斯洛伐克首都布拉提斯拉瓦（Bratislava）一棟現有住宅大樓，提出打造環境防護罩的建議。那層效能性紗狀物，半是建物半是景觀，是由環境分析得出它的造形。那層屏幕上安裝了一系列的生物多樣系統、物種和攝能裝置，攜手解決現有住宅的低效能問題，創造社會互動的新空間。

來。建築師越來越常從自然模式的相關研究中得到靈感，發展出可以模擬自然能力的材料系統，以便適應不斷變化的環境，這類材料的效能往往會和形式直接相關。

永續環境

建築影響了我們居住的星球，而我們應

該要問：這樣的感受力該以何種方式來影響建築的形式？

植被：在地與基礎結構效益
在屋頂上覆土可以吸收雨水，隔絕和控制徑流侵蝕。種植原生植物做成綠牆，可以為自然生物提供棲息地，改善空氣品質，吸收降雨，為建築物提供屏障並減低噪音。

材料
選擇可替換的建築材料，就可以將對地球資源造成的消耗減到最低。例如，大家都知道，竹林每五到七年就會重新更替一次。

整治
建築和景觀對於清理受汙染的環境也能發揮貢獻。受汙染的土壤和水源經常出現在廢棄的工業荒地，可以引進一些構架支持植物生長，或是透過土木工程將受汙染的土壤隔離開來進行控制，藉此發揮整治功效。

能源
太陽能板和地熱系統只是兩個例子，可

以說明如何利用環境提供所需能源，強化結構物的集熱、散熱、通風和動力供應。

某人的垃圾是另一人的寶物
所謂的機會主義建築（opportunistic architecture），指的是把廢棄或已經用過的材料拿來重新使用的建築。輪胎、廢棄的汽水罐、從舊房子拆下來的建材等等，都可以挪用到新的營建工程上。重新利用已經使用過的產品去生產回收性的建築材料，可以減少消費後的廢棄物。在材料製造過程中利用生物分解性材料，也能嵌入這個再生循環的觀念。

整體觀
建築是整體環境的一部分。當我們把多元物種與供養這些物種的環境之間的動態互惠考慮進去時，環境經濟就可能應運而生。就和細胞一樣，它的行為有一半是由存在於它外部的因素所界定，互補系統會餵養彼此，打造共生的循環關係，建構出永續和流動的環境生態。

2008年，席芳·羅卡索（Siobhan Rockcastle）在康乃爾大學的建築學士論文中，提出一系列的人造地景，這些裝置可以將汙水從地下水面汲取上來，經過用活物質製作而成的雨棚過濾之後，再將它導回到地下水中。用各種大小和密度組成的三角形複合系統，組合成一套架高的步道、橋樑和裝置，讓行人可以體驗整治修復後的景觀。

小智研發（MINIWIZ）利用回收的PET寶特瓶做成的建築用寶特磚，可以做為整棟建築的覆面。2010年，環生方舟（EcoARK）利用這些回收的寶特瓶做為主要建材，打造了台北花博的主要展覽館。這些半透明塊可以拆卸下來，在其他地方重新使用。

CODA建築事務所的卡洛琳·歐唐納（Caroline O'Donnell）設計的「派對牆」（Party Wall），利用滑板製作過程中生產出來的碎屑，做為2013年紐約現代美術館PS1夏季館的主要覆面材料。那些鱗片狀的木頭碎片創造出多孔性的皮層，不僅提供夏季遮蔭之用，也可拆解下來做為活動進行時的座位。

Terreform ONE 公司的「快速再（拒）使用：化廢物為資源城市2120」專案，提出一個處於持續運動狀態的地景，在那裡，沒有任何東西能真正被丟掉。該城的垃圾會先分門別類，但不採取肆意擠壓成團的處理，而是會塑造成不同形狀，供新建築的組合之用。該城會用這些廢棄物不斷地自我重建。

在建築裡，
量體感是來自於
顯而易見的體積密度。

7

量體

mass

弔詭的是，在看似無重量的情況下，可以讓巨大的量體感表現得最為明顯。

大多數人會認為，打造建築物是一種加法過程，事實也通常是如此。宏偉的大樓的確是把各式各樣的材料和系統層層相疊、組合起來。然而，當我們在概念上把一件作品設想成單塊體積時，它所產生的量體感就會超越層層相疊的細薄感。

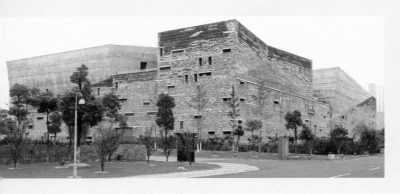

2008 年，王澍和陸文宇設計的寧波歷史博物館，牆面的砌磚和瓷磚都是從當地的建築物回收再利用。他們在巨大的形式與傾斜的表面和看似脆弱的建材之間取得微妙的平衡。它像一座紀念碑似地矗立著，見證那些被災難壓垮的結構的缺席，以及（正在凋零的）營造傳統的在場。

此外，雖然當建築物的體積龐大時，我們會傾向認為它很厚重，但是量體感本身卻未必帶有尺度的暗示。量體是**體積**密度的明確呈現。

埃及金字塔的量體，傳達了堅實穩固與無法穿透的意思。金字塔的核心處，內嵌了法老王為自己建造的神聖內室。在這裡，量體有字面上的意思，指的是用石頭堆砌而成的體積，但它也有象徵上的意含，代表不可侵入和永世長存。將木乃伊運送進去的神聖通道，在概念上是被理解成從這量體中**挖鑿**出來的，是從量體中移除的負空間。

過程

量體感是來自於持續不懈地將材料或體積重複聚集，接著超越它們個別的漸進加總，形成某種單一的塊狀表面或體積。然而，在**概念**上，量體是被當成某種實心的形式，然後從裡面「挖鑿」出空間。

加法
把擁有一定量體的已知元素重複累積，例如一排石頭或磚塊或一堆木頭等，可以讓量體感得到放大效果。

(continued on page 69)

彼得・祖姆特（Peter Zumthor）在瑞士瓦爾斯（Vals）設計的溫泉浴場（Thermal Baths），以兩種截然不同的尺度建構出量體感。一系列（經常是可駐留的）墩柱彼此進行著空間對話，共同構成了

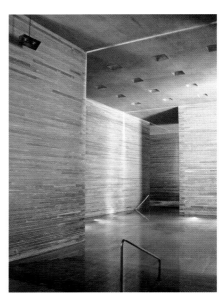

建物尺度的量體。由這些墩柱界定出來的空間，被解讀成主要的虛空間。在另一個尺度上，用壓製片麻岩構成的條紋，則是營造出一種材料密度的單塊量體感。

阿爾貝托・布里（Alberto Burri）在西西里島吉貝里納（Gibellina）製作的地景裝置藝術《裂隙》（Cretto），是用來紀念 1968 年遭地震摧毀的城鎮受難者。他將地震的殘骸根據城鎮原本的模樣

排列成一個個街區，然後在這片瓦礫堆上澆灌一層混凝土毯。這塊抽象的都會巨石指涉了該城的具體過往，並在構成鬼魅街道的那些量體內部，嵌入了想像敘述的具體碎屑。

Mendes da Rocha and the Levitation of Mass
門德斯達羅查與懸浮量體

巴西建築師保羅・門德斯達羅查（Paulo
Mendes da Rocha）問一群學生，知不知道
為什麼會蓋出金字塔。當學生吞吞吐吐說出
所有的傳統答案並遭門德斯達羅查不斷搖
頭一一打槍之後，他終於回答：「金字塔之
所以建造起來，是因為有個人指著一塊地
面上的巨大岩石然後問道：『我們要怎麼做
才能把這個拉高到那裡？』」然後他指著上
面的天空。

把這個拉高到那裡，正是他作品裡一再出
現的主題，而這必然會牽涉到量體，而且這
些量體不僅是處於單純的懸浮狀態，往往
還會夾卡在上升與下降之間，盤旋在廣場、
泳池甚至其他建物上方。

混凝土是他選中的材料，由於混凝土的本質
非常沉重，所以看到它飄浮在空中，就好
像是親眼目睹某種超自然事件，觀看者的反
應會更偏向主觀情緒而非客觀理性。儘管
如此，要讓量體懸浮起來需要物理上的解
決方案，而門德斯達羅查會非常謹慎地提出
這些方案。

在他設計的聖保羅巴西雕刻博物館（Brazil-
ian Museum of Sculpture）一案裡，我們撞
見了量體的重要性。這座新古典主義的博物
館需要一個宏偉的門廊來指出它的入口和
重要地位，門德斯達查羅的解決方法，是用
一道橫跨整個基地的巨大橫樑來標示出博物
館的重要性。這道中空橫樑巧妙地用七個
鋼製接頭撐靠在兩側的端牆上，一方面安置
戶外活動的照明和蓄電設備，一方面也保護
廣場避開烈日和天候影響，廣場則反過來
變成博物館的真實屋頂和外部的主要公共
空間。研究這個笨重卻又懸浮的塊體時，會
發現博物館下方的主要內部空間，是從位於
住宅區一角的緩坡基地上挖鑿進去。也就是
說，這個塊體一方面為博物館提供了象徵
性的門廊，一方面卻也減低了博物館本身的
巨大感，保留了鄰近街區的尺度。

類似的處理也可在聖保羅主教廣場（Patri-
arch Plaza）的地下街入口看到，他讓一片巨
大的鋼葉騰飛在入口上方，保護電梯和樓梯
不受干擾，同時畫出一道優雅的弧形，讓入

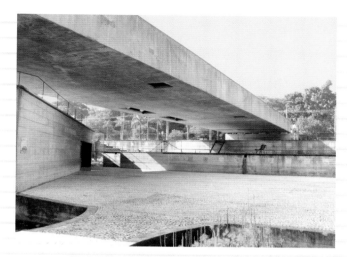

門德斯達羅查：巴西雕刻博物館，

聖保羅，巴西，1988

門德斯達羅查：位於主教廣場上的地下街入口，
聖保羅，巴西，1992

門德斯達羅查和METRO建築事務所：藝術碼頭，維多利
亞，巴西，2008

口處不致淪為地面上的一個孔洞。那道方形
巨拱代表了這個重要空間的入口，它看起來
似乎有點歪斜斷裂，因為它往下伸出兩個托
臂去支撐樓梯上方那道不對稱的彎拱。接著
這道彎拱又從那個空間內部並透過那個空
間框出不同的景致，以反諷的手法從下方
提供符合人體的尺度，但從城市那頭望過
來，卻仍保有紀念碑式的宏偉尺度，暗示出
埋藏在地下的通道有多重要、多巨大，可從
那裡通往聖保羅最主要的都會公園之一。

他與METRO建築師事務所（METRO Arquite-
tos）共同設計的維多利亞（Vitória）藝術碼

頭（Cais das Artes），主藝廊的塊體似乎在
碼頭的鋪面上方飛躍嬉戲，讓你能看到後方
的海灣風景，並和穩穩附著在地上的立方
形音樂廳形成對比。僅由三組對柱支撐的中
空混凝土邊牆（事實上是一根巨大的桁架
樑），撐住了內部的樓層，牆上的梯段標示
出不同樓層的高度。來自下方廣場的反射光
透過樓板之間的交錯縫隙照亮了藝廊內部。
人們在美術館內移動，美術館也以同樣的優
雅在碼頭上移動。再一次，門德斯達羅查
從沉重的量體感中萃取出抒情韻律。

混凝土化成了輕柔雲朵。

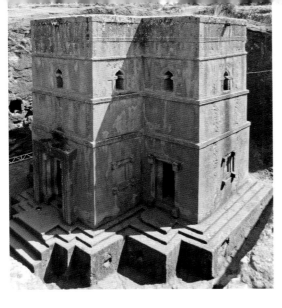

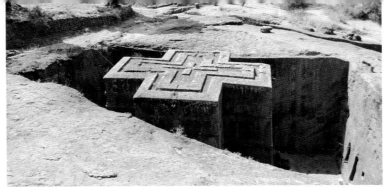

衣索比亞的聖喬治教堂（Bete Giyorgis，十二世紀）是從它所在地的堅硬火山岩中切鑿出來的。在這裡，透過名副其實的減法挖鑿所產生的量體和空間，同時創造出教堂的量體（實）和可以駐留的空間（虛）。

1973年，貝聿銘在紐約綺色佳（Ithaca）設計的嬌生博物館（Johnson Museum），在概念上是把它想像成一個實心的體積，從中挖除多餘的部分，形成這些不相連屬的量體和空隙，空隙又變成周遭涵構脈絡裡的規線和基準的空間銘記和延伸：延伸了現有的校園路徑、眺望遠方的視野，以及鄰近建物的胸牆高度。

減法

切鑿某個實心物質，讓它的厚度顯露出來，這種做法是透過移除物質來呈現巨大感，讓人們可以感受到它的尺度。

但另一方面，建築上的塗黑的部分（poché）代表可駐留的空間，這些空間看起來像是從**量體內部**挖鑿出來的。量體的表面界定出建築物的主要空間，雖然一般而言，在空間內容的重要性上，塗黑部分是屬於第二層級，但它卻在量體的「底」內引進了另一個空間層。這個「底」常常會變成「圖」的同謀，一起形塑出建築空間。

例如，羅馬的諾利地圖（Nolli Plan，參考頁102）將羅馬城再現為一個實心量體，然後從概念上在裡面挖出一連串的空白圖形。在這張地圖裡，城市被設想成適合日常生活居住的塗黑空間，那些建築表面形成背景，襯托出代表公共與宗教空間的空白圖形。在這張圖裡，城市裡的公共內部空間第一次和公共外部空間具有同等地位，讓尋常市集、宮殿庭院、宗教聖殿以及典禮空間形成一種無縫接合的空間狀態，全都由代表城市可居住區的量體背景界定出來。

1928年，皮耶・夏侯（Pierre Chareau）在巴黎設計的玻璃宅邸（Maison de Verre），讓浴缸、馬桶和壁櫥成為設計圖裡的塗黑部分，藉此刻畫出主要的臥室和浴室空間。它們的體積展現出它們的輪廓和尺寸，同時也為它們的表面層所界定出來的空間確立了周界。

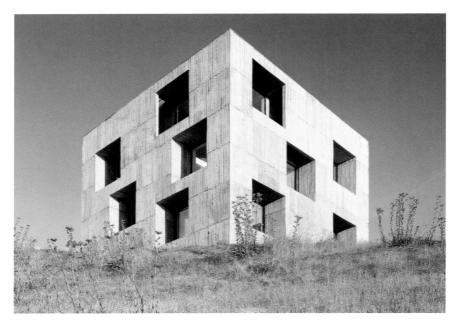

葛拉夫頓建築事務所（Grafton Architects）為2008年作品米蘭博科尼大學（Bocconi University）所做的剖面研究模型，在這個空間密度裡，主要的演講廳和建物之間的「街道」，都是在概念層次上從一個地質量體中刻鑿出來，變成某種可駐留的地景，做為建物尺度和所在城市尺度之間的中介。

2005年，佩佐和馮艾利克豪森建築事務所（Pezo and Von Ellrichshausen）在智利南部的柯魯莫（Collumo）半島設計了波利之家（Casa Polli），用粗面混凝土蓋成的立方形量體，從基地上浮現出來，看起來宛如矗立在太平洋岩石絕壁上的燈塔。它的周牆也界定出建築的主要空間，這些牆面不僅安置了相關的服務和動線，也變成某種原始螢幕，把風景和視線框格起來媒介出去。

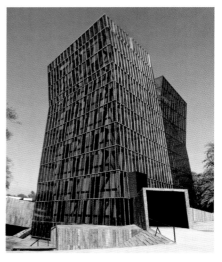

智利聖地牙哥天主教大學科技中心的「連體塔」（Siamese Towers），覆貼了一系列皮層，一個透明玻璃外皮和一個水泥纖維板內皮。這個加總起來呈不透明狀但會不斷變化的表層，會讓人優先把它解讀成一個堅固的量體，比例和細節都讓位給輪廓和剪影，一個以遠方覆雪山頂為背景的巨大獨石。亞利韓德羅・阿拉維納（Alejandro Aravena），2003–05。

特性

密度和重力是最常和量體連在一起的辭彙：一個體積的不可穿透性或它給人的重量感。

密度 Density

量體感可透過材料或空間密度來營造，例如一道石牆或一座中世紀小村，材料的厚重和虛實之間的關係，都會影響到密度給人的感受。單一的塊狀形式也能傳達出量體感，不過這裡的密度不等於重量或缺少空間，而是和不透明感以及缺乏尺度有關。

重力 Gravity

雖然所有建築物永遠都處於對抗重力的狀態，但如果將結構物與地面分離開來或鉸接起來，就會放大這種抵抗的感覺。就是在這種看似無重量的情況下，可以讓巨大的量體感表現得最為明顯。

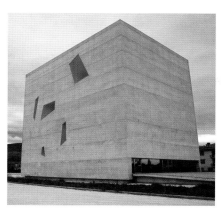

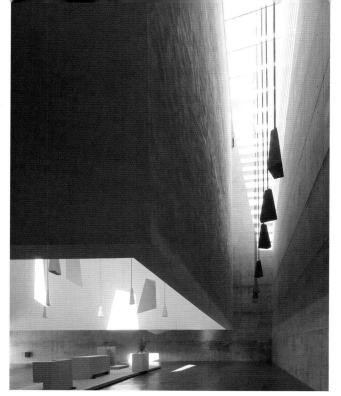

馬西米里亞諾・福克薩斯（Massimiliano Fuksas）在義大利福利尼奧（Foligno）設計的使徒聖保羅教堂（San Paolo Apostolo, 2001–09），有兩個既重又輕的殼層。外部的混凝土殼層看起來像是無法穿透的盒子，把它所處的工業區脈絡與內部的神聖空間區隔開來。在這層外殼裡面，用混凝土豎井的鋼鉸線懸吊出理想化的內部空間，並反過來把外部的光線吸引到內部。

馬里歐・費歐倫提諾（Mario Fiorentino）和朱塞普・佩魯吉尼（Giuseppe Perugini）設計的阿德亞廷內洞穴（Fosse Ardeatine, 1945–52），是位於羅馬城外的一座墓園，用來紀念1944年3月24日遭德國佔領軍在該地屠殺的義大利市民。盤懸在墓碑上方、讓參觀者從下方行走的龐然石棺，以巨大的量體感將這起事件的肅穆性質展現出來。

麗娜・波・巴狄（Lina Bo Bardi）1968年設計的聖保羅美術館（São Paulo Museum of Art）將博物館主要展間架高，懸吊在用四根柱子支撐的兩道大橫樑上。利用介於下方地平面（裡面嵌入了美術館的視聽室和支撐空間）與上方懸浮量體之間的空間，創造出名為「望樓」的都會廣場，將聖保羅市的保利斯塔大道（Paulista Avenue）與遠方的山景接連起來。

可以把結構理解成
每個構造物裡用來對抗重力
以及將載重轉移到地面的面向。

結構

structure

承受張力的構件與承受壓力的構件之間的交互作用，一直是建築形式發展裡的一個基本面向。

如果建築相當於人體，那麼結構就是骨架系統，這是個相當常見的比喻。不過這個比喻只有某些時候成立，也就是當不同的營造系統，例如皮層、機械、內部加工等等，全都分離開來的時候。或許最適當的方式，是把結構思考成每個構造物裡用來**對抗重力**以及**將載重轉移到地面上**的面向。對大多數地球上的建築物來說，重力是不變的，但載重的差別就很大——即便是同一棟建築物也會因不同時期而有不同載重——和使用的材料、建築物的佔用情況，甚至風力和降雨的影響都有關聯。

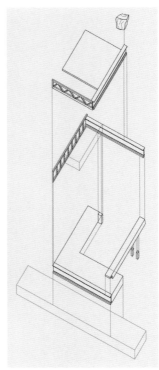

日落之屋（Hemerosco-pium）是一棟位於西班牙馬德里郊外的住宅，2005年由安東・賈西亞阿布里爾（Antón García-Abril）和恩桑伯工作室（Ensamble Studio）設計完工。這是一件用來表現平衡的組合物，包括六道橫樑堆疊成一個螺旋，高潮是把一塊二十噸重的花崗岩擺在所謂的「G」（重力）點上。做為游泳池的兩道水樑，為這個構造物提供了構圖上的平衡。

在最早期的人類棲身所裡，最出色且最具效能的代表，大概是從洞穴或樹木這類自然結構中發展出來的。當人類為了尋找食物發現自己置身在某個找不到棲身之所的環境時，他們最可能想到的方法，大概就是利用樹枝、樹葉和樹皮來模仿樹所提供的保護。今人普遍認為，這些用來支撐單坡屋的樹枝和樹幹，約莫就是圓柱的起源。也許人類對於洞穴空間的記憶，也激發出日後的拱頂和圓頂空間。

無論如何，大多數的早期結構主要都是由承受**壓力**的構件所組成；也就是說，樹幹、磚塊、石頭，以及接下來的圓柱、牆面和拱，一般都會受到重力的擠壓。至於**張力**結構的運用，或許是從把樹苗彎靠在大樹上，或是伸拉繩索或鏈子然後在上面覆蓋樹皮或石片的做法中得到靈感。當材料承受張力時，重力會迫使它伸長，即便這類伸長的程度不是肉眼可以察覺的。

承受張力的構件與承受壓力的構件之間的交互作用，一直是建築形式發展裡的一個基本面向。

(continued on page 77)

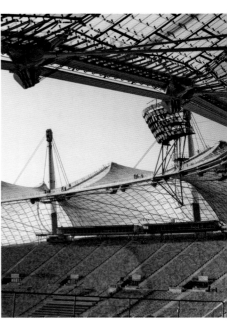

1972年，佛雷・奧托（Frei Otto）和鈞特・班尼許（Gunther Behnisch）設計的慕尼黑奧運體育館，有個翻騰起伏、看似無重量的屋頂結構，而那只是這座綜合性建築的一部分而已，該座建築把好幾個奧運基地連結在一個張拉結構的連續鋼網下方，鋼網上覆蓋了PCV膜，並用鋼桅桿和混凝土錨具支撐。這些奧運建築和傳統的帳棚結構一樣，全部都是在基地外建造，然後花上幾天的時間豎立起來。

Shigeru Ban and the Softness of Structure
坂茂和結構的柔軟性

坂茂喜歡用柔弱的材料打造出強韌的結構。
透過尺寸上的相乘和遞增，將先前無法想
像的結構屬性帶入標準材料之中。於是我們
看到結構出現了表情，這些柔弱材料的獨特
質地讓結構有了個性，一種既熟悉又抽象的
表情。建築物的空間規劃就是結構，無論使
用的材料是回收紙、硬紙管、層壓板或貨櫃，
都必須根據使用材料的強度去設計結構，讓
材料本身的特性發揮出來。把材料當成現成
物來處理，利用它的天生限制激發出創意
性的配置。

坂茂說過，他把對於材料的先入想法拋開，
如此一來，就能把材料或某種標準材料的形
狀，與抽象的想法連結起來，而這樣的想
法通常都是從對環境的感受中得到啟發。例
如2009年他為倫敦設計節製作的裝置，以
紙管結構為相對低科技和高適應性的材料
注入了詩意價值。在這件作品裡，用壓製紙
管搭蓋而成的三角鏤空結構高達22公尺，
矗立在泰晤士河南岸，一方面會讓人想起該
地區的工業歷史，同時也指涉了附近環球
劇場（Globe Theater）所採用的木架結構以
及泰晤士河上的木造導航橋塔。一種通常用
來製作盒子的材料，經過重新部署配置，創
造出一種幾何蛛網，不僅將該材料的潛能
發揮到淋漓盡致，還把它放置在一組錯綜複
雜的文化和歷史脈絡中。

2011年的地震過後，坂茂在日本的女川利
用6公尺長的貨櫃建造了臨時住宅。在這件
作品裡，尋常的貨櫃被重新利用，變成三層
樓結構的基本建築砌塊。當貨櫃這個標準規
格的現成物經過加乘堆疊之後，結構的表情
隨之浮現——藉由交錯排列同時滿足儲藏
空間和開放性生活空間的雙重需求。

想像一條用紙做的橋樑，而且要跨越河流。
在法國南部，坂茂再次挑戰了我們對於材料
結構的成見。他在嘉德水道橋（Pont du
Gard）這座宏偉的石橋陰影下，用以硬紙管
構成的兩道拱桁架，支撐住以回收紙和回收
塑膠構成的懸吊步道，如同幻影般參照了先
前的古羅馬工程技術。這個跨河結構證明了
硬紙板的性能和當初用來打造羅馬橋的石

坂茂：倫敦設計節

倫敦，英國，2009，塔和細部

坂茂：臨時組合屋，
女川，日本，2011，軸測圖

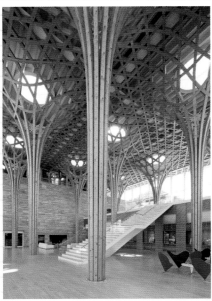

最上圖：坂茂：紙橋，加敦河，法國，2007
上圖：坂茂：赫斯利九橋高爾夫俱樂部，驪州，南韓，
2009

材並沒什麼不同，都能做為建築的主要砌塊。

「結構本身就是裝飾。」坂茂在 2007 年接受
《Design Boom》訪問時如此表示，而將這點
展現得最清楚的作品，莫過於他 2009 年在
南韓驪州設計的赫斯利九橋高爾夫俱樂部
（Haesley Nine Bridges Golf Club House）。捆
成柱狀的木構件在頂端個別散開，交織成格
網花紋，將柱與表面融合成接連不斷的結
構表現。一些無關緊要的材料聚集在一起，
將它們的結構和空間潛能整個發揮出來，當
我們體驗到由這項材料擴大而成的世界有多
美麗時，材料本身似乎也被放大了。

構件

結構系統的基本構件也就是打造建築空間的主要構件，包括柱、牆、樑、板和它們之間的各種組合。

牆 Walls

留存至今的最早期建築大多是**牆面**建築，也就是用牆組合而成的建築，這點倒是不令人意外。牆很容易建造，只要把土、木或磚石疊起來就可以。厚牆，不論邊是直的或斜的，都是把載重從屋頂轉移到地面的最有效方式之一。它們也是分隔空間的有效手段，特別是用來區隔一棟建物或一座城市裡的公私領域（更別提防禦性城牆可以把城市與敵方隔離開來）。

擋土牆是用來擋住泥土或砂土，避免侵蝕和其他形式的土壤移動。在斜坡上興建建物時，通常需要建造擋土牆來穩固地面。擋土牆的本質就是重新組構山坡地，把自然地形轉變成建築構造。

柱 Columns

柱的功能是從拱或樑那裡收集屋頂的載重，然後垂直轉移到地面，除此之外，柱也提供一種方式，讓空間（以及人）可以在建物的不同水平層裡穿越。最早期的柱，是被當成一塊塊不連續的牆，平面接近方形，尺度非常巨大。經過不斷演變之後，柱開始變得比較像物件，也越來越纖細，可以把拱的載重直接往下帶，讓拱、特別是連續拱可以跨越相當大的距離。

柱最初也許是模仿樹木，在游牧社群裡，則可能是模仿帳棚的柱子，但無論

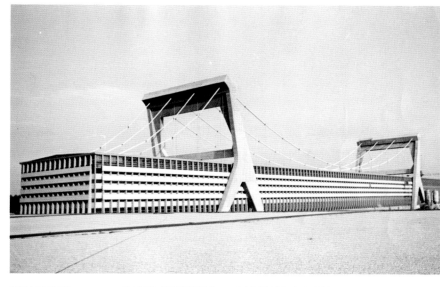

對義大利曼圖亞（Mantua）的布爾哥紙廠（Burgo Paper Factory）而言，必須要有一塊將近8100平方公尺的無柱區域，來容納造紙設備以及把木漿變成新聞用紙的生產線。建築工程師皮耶・路易吉・奈爾維（Pier Luigi Nervi）設計了一個類似吊橋的優雅結構，長248公尺，寬30公尺，用兩座橋塔支撐，把負重從纜索移轉到地面的過程清楚傳達出來。紙廠完工於1963年。

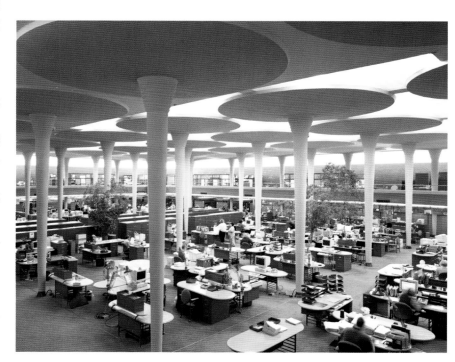

位於威斯康辛州拉辛（Racine）的嬌生總部（Johnson Wax Headquarters, 1936–39）是法蘭克・洛伊・萊特（Frank Lloyd Wright）設計的，內部的柱子逐漸往上張開，最後變成了屋頂網絡的構件，讓充足的天光橫跨在圓盤似的盤旋板材之間。結果就是經過精心調整的細柱網格加上從傘葉之間穿透灑下的一道自然光瀑。

如何，柱一直都被視為最具表現性的建築構件。自從古埃及人根據富有文化意義的紙莎草、棕櫚樹和蓮花做出不同的柱形，並用琢面邊角暗示樹皮之後，柱就變成建築裡最具雕刻性的元件之一。人們利用柱的形狀來反映建築的起源理論、古典時期的完美看法，或是和諧的秩序。

牆可以用不同的塊面組合而成，甚至可以單用泥土或石塊堆疊，或是把兩者混合使用，但是柱就需要比較仔細的建造手法；一根柱子蓋失敗了，後果往往會比一面牆蓋失敗了嚴重許多。因此，為了以象徵性手法強化柱子給人的力量感，我們甚至會看到將承重功能擬人化的柱子：雅典衛城就曾出現過女像柱，至於男像柱則是從十六世紀開始變得普遍。

隨著建築的演進發展，人們甚至把柱子應用到牆面上，當成某種裝飾，例如壁柱和半露柱，彷彿這樣做就可以把柱子隱含的力量與秩序傳送給牆面。柱子在建築上的重要地位，由此可見一斑。

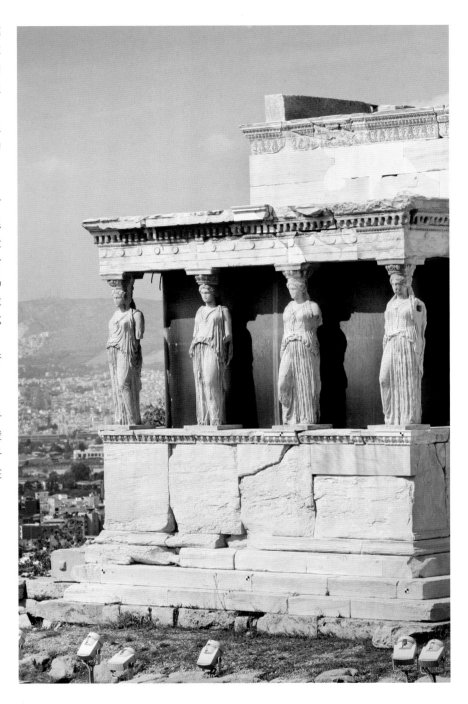

雅典伊瑞克提翁神廟（Erechtheion, c. 420–405BCE）的女像柱門廊，大概是由菲迪亞斯（Phidias）雕刻，屋頂的巨大重量透過個別雕刻的少女頸部移轉下去，展現出柱子最具裝飾性和隱喻性的一面。

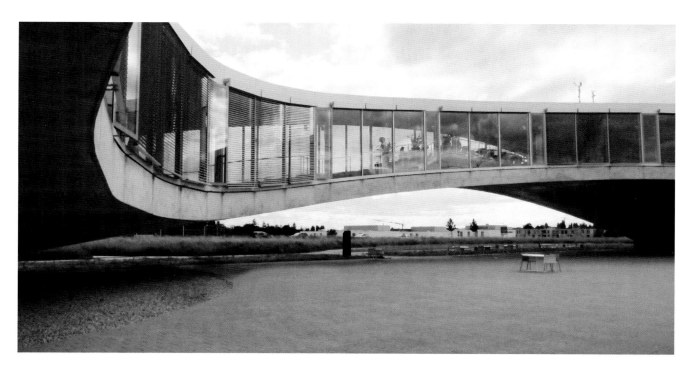

樑 Beams

樑是建築物裡主要的水平結構構件。一般而言，樑會用它的整個長度接受載重，然後往下轉移，匯集到位於牆或柱上的兩個以上的點。大多數的結構都會有一整套不同層級的樑，主樑主要是與垂直結構交接，次樑（或小樑）則是橫跨在主樑之間。如果碰到超大結構時，甚至會有第三級樑出現。

牆和柱通常是處於**受壓**狀態，樑則是最常處於**彎曲**狀態。基於這個原因，樑通常是由可以承受某種彎折度的材料所構成。偶爾，樑也會採用層壓材料，通常是膠合木，以便提高抗彎曲的效能。

桁架通常是用三角形的金屬或木材構件所組成，可以跨越相當大的距離，而且比大多數的橫樑更不具量體感且效能更高。因為桁架大體上是開放性的，所以能夠容納更多的服務性構件，如果夠大的話，甚至可以含納整個樓層。

結構拱可以視為某種曲樑，今日比較常用在橋樑工事而非建築之上。它們整個處於受壓狀態，將力量下傳到柱拱或牆拱上。在結構拱的兩個接觸點以及偶爾在拱頂上安裝鉸座，可以讓拱在不同的載重與溫度變化下收縮彎折。

板 Slabs

如同桑達克（Sandaker）、艾根（Eggen）和克魯維耶（Cruvellier）在《建築的結構基礎》（ The Structural Basis of Architecture ）一書中指出的：「板也許是所有結構構件中最無所不在但也最被低估的一個。」板的功能是為建築物提供最醒目的水平表面，因此經常以樓板或天花板的形式現身。板的結構面向（可以被視為擴大版的扁平樑）常常受人忽略。板不僅橫跨在柱與柱之間，也能為周界牆提供穩定性，支撐介於中間的非承重隔牆，同時承負建築物必須容納的巨大「活」載重，主要是指人、車輛、家具，以及偶爾的風、雨、雪。

妹島和世與西澤立衛事務所（SANAA）在洛桑（Lausanne）設計的勞力士學習中心（Rolex Learning Center, 2010），是由一塊波浪起伏的底板所構成，看起來很像一連串圓頂，形成了旋轉滾動的土丘、拱門和庭院等內部地形。同樣波浪起伏的屋頂，則是由以雷射切割出不同形狀的彎木樑所構成，支撐住一連串更薄的屋頂膜層。如此營造出來的效果，就像是置身在一個遼闊的內部地景裡，只有寥寥幾根柱子，從這裡還可看到遠方的阿爾卑斯山景。

板未必得是平的或直的。雖然板的頂部通常是做為樓板的表面，但板的底面卻可以做成屋脊狀，提供方位性，或是做成深凹式的鬆餅格狀，藉此展現多向模式。當這類樓板的底面以露明方式處理，可以提供視覺上的複雜性，為空間帶來不同的尺度和紋理。

混雜 Hybdrids

拱頂可以視為彎折的板或受到擠壓的拱。拱頂也可以跨越很大的距離，把載重沿著兩側同時往下和往外傳。由於巨大的載重可能會積壓在拱頂的側邊，所以拱頂通常會用加厚的壁面做為邊緣的內襯，或是用扶壁提供協助，將載重以斜角路線往下傳送到地面。

圓頂可以想像成沿著中軸旋轉的拱。事實上，在哥德建築剛出現的時候，就是用一連串往中心點聚集的拱肋建構而成。和拱頂一樣，圓頂的邊緣也需要相當數量的支撐，才能把徑向力量斜傳到下方。隨著材料日新月異，在拱頂、圓頂或類似結構上運用鏈子、鐵桿和纜索等拉力構件的情形越來越普遍，這些構件可以把相對的兩側綁在一起，對抗外向推力，將結構從內部收緊。

立體構架（space frame）就是3D版的桁架：用一大片一大片的鋼或鋁等輕量構建交織成大型的三角網，有如一張只需要少數垂直支撐點的巨大桌面。由於立體構架所具有的內在幾何學，它們幾乎可以變造出任何輪廓，即便是極度不規則的組構也沒問題。

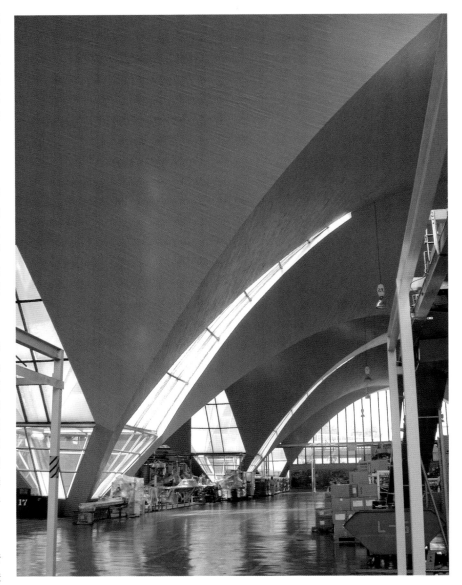

菲利克斯・坎德拉（Felix Candela）在墨西哥庫奧蒂特蘭（Cuautitlan）設計的百加得蘭姆酒（Bacardi Rum）裝瓶廠（1959），是鋼筋混凝土殼層結構最優雅的典範之一。用一連串正交拱頂構成（兩個拱頂以90度角相交），拱頂最頂端的厚度只有一英寸多一點，這個結構除了展現出挑高的大型內部空間之外，也為工廠裡的作業提供充足的光線，但不會受到日光直射。

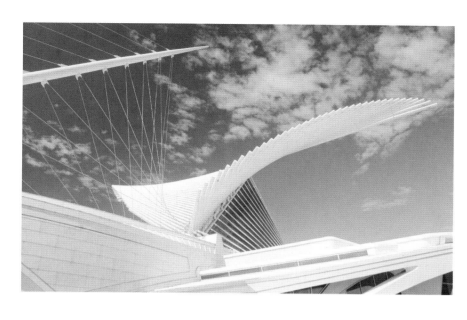

西班牙建築師聖地牙哥·卡拉特拉瓦（Santiago Calatrava）的作品有個共同特色，就是會在受張力構件與受壓力構件之間做出複雜精巧的平衡，而且完全用白色呈現，讓結構圖案結合成單一構圖。這種做法的結果，往往會出現非常類似鳥類的精緻骨骼結構，只是尺度非常巨大。左圖是密爾瓦基美術館（Milwaukee Art Museum）的瓜德拉奇館（Quadracci Pavilion, 2001），將遮陽與圈圍空間的功能結合在一起。

結構空間

在遠古時期，構造物本身就是它的結構。史前和上古時代的建築，其外部形式和內部空間必然都是結構的直接顯現。隨著時間演進，人們逐漸想用其他元素來美化結構，想用窗戶或裝飾圖案來填補空隙，想要加上尖頂飾和滴水獸和假立面，這些渴望於是催生出一定程度的結構偽裝。諸如聲響和控溫等議題，最後也導致建築物的內部元素與其結構分離開來（想想木鑲板的圖書館和劇院上方的巨大混音室）。外部甚至也能用一層層帶有結構暗示的手法展現出來，像是通風管、凹室、壁柱、半露柱和網格，利用這些東西將真正的結構隱藏起來。

隨著可以運用的材料和工序越來越多樣，建築物的結構構件也開始發展出更大的功效和能力。要在厚如樓板、薄如膜殼的空間裡面把結構構件含塞進去，變得越來越容易，可以輕鬆將結構隱藏在視線之外。

但是，無論建築物的結構是否顯眼，結構與重力的抗爭以及對於負重的容載，依然會深深影響著建築的形式、空間的塑造，以及我們對於整體作品的體驗。

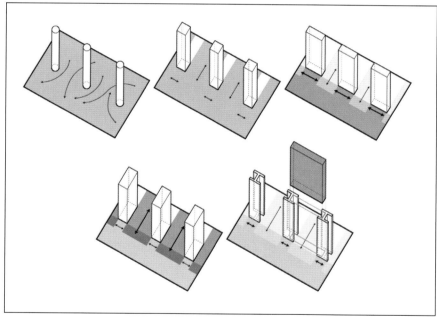

柱子的形狀和間距會決定空間被感知的方式，暗示出人們可以從某區域移動到另一區域的路徑。例如，圓柱往往是多向性的，可以繞著它自由遊走。與圓柱相反的另一個極端，是一整排墩柱，斜角看過去時像是無法穿越，凸顯出只能順著它的長邊移動的行走路徑。

一棟建築物的表面就是
它呈現在公眾之前的面容，
是它的城市假面。

表面

surface

建築物的圍體是它與外界最主要的接觸面。它的功能就和衣服一樣，除了提供保護之外，也讓你有機會洞察到它所投射出來的「個性」。

我們對於人的第一印象往往來自於臉部的表情，建築也一樣，一棟建築的垂直表面，通常就是結構設計最首要也最具傳達性的面向。從紋繪了身分圖騰的圓錐形帳棚到用彩繪窗框裝飾的農舍，從雕滿聖徒的哥德式教堂大門到催生出一篇篇建築論文的文藝復興立面，從早期工業建築的機械效能到精細光滑的辦公大樓帷幕牆，表面，不論是透明的或不透明的，永遠都會把一棟建築物的本質引介出來。表面是一棟建築呈現在公眾之前的面容，是它的相貌表情，是它的城市假面。

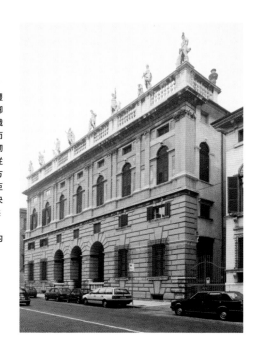

米迦勒·桑米凱利（Michele Sanmicheli）在威羅納（Verona）設計的卡諾薩宅邸（Palazzo Canossa, 1527），在幾英寸的厚度裡，做出相當豐富的外觀深度。水平線腳在壁柱後方、窗戶前方織進織出，宛如一個巨大而複雜的籃子；在用粗石砌構成的底部，窗台像是從凹槽帶中硬擠出來；上方樓層的壁柱似乎穿透了巨大的簷口線；而位於中央的三道大拱（複製上方拱形的比例）則是把視線引向深邃的門廊以及後方的阿第及河岸。

十八世紀的法國建築師尚賈克·勒奎（Jean-Jacques Lequeu）相信，人的面相可以為建築物的設計提供訊息，因為特定的情緒和生理衝動而導致的面容扭曲，也可轉譯到建築的立面上，傳達出類似的訊息。他的《新方法》（Nouvelle Méthode）一書採用了好多張自畫像（包括《大哈欠》〔Le Grand Baailleur〕, 1777–1824），然後用繪圖者所使用的網格技術描摹下來，同時將人像與工程項目和軍事建築再現出來。

大多數時候，建築物的表面會向一群觀看大眾展示它的結構功能，讓大眾知道它扮演的角色是住家、洗浴之地、祈禱之地、防禦之地、監禁之地或教育之地等等。不過，有些時候，這類展示會變得比較難捉摸，比方說當建築物經歷不同時期而人們對它的材料構件有了新的評估時，當它介入其他藝術的論戰時，或是當它決定要證明某項科學論點時。

感知

比方說，在文藝復興時期，建築論文必然是以當時剛剛被視為藝術準則的線性透視為基礎。藝術裡的透視法讓我們察覺到水平、消逝點，以及繪畫平面，最後這點可能是建築表面最重要的一項演進。建築物的表面，特別是正前方的表面（理想型觀看者看到的那一面），可以

被視為繪畫表面的對等物：它可以從後方把物體投射出去，可以暗示前方的物件，還可以一前一後地引介各種不同主題。建築物的表面可以在短短幾英寸的厚度裡，暗示難以窺測的深度。

明暗效果以及色彩也能讓建築物的表面增添深度感，或層層堆疊的訊息感，甚或某種偽裝感：它可以融入地景，與鄰近建築發展出相似的模樣，或退縮到另一個類似體積的紋理裡。

介面

事實上，一棟建築物的外部表面就是外與內、公與私、城市人口和建物居民之間的介面。表面以及以表面組合而成用來替駐留者保暖或保涼的各種膜殼，可以阻擋雨雪滲透，控制聲音大小，調節

(continued on page 87)

當人的眼睛在建築表面上移動打轉時，就有機會遇到許多不同層次的景深。在米開朗基羅為聖羅倫佐教堂（San Lorenzo，1517年根據他的規格建造）立面設計的木頭模型中，那兩棟看起來像是上下疊在一起的建築物，由三座上覆圓拱的開口統一起來。

位於上層的中央開口，看起來好像退縮到用假透視創造出來的虛幻景深裡。當我們把焦點擺在這座深窗上時，會發現它的比例和下方那座由兩個原始開口框住的大門相當類似，讓它看起來像是浮現在一個貼近的人造前景中。

Barkow Leibinger and the Active Surface

巴科夫萊賓格建築事務所和活性表面

建築表面一般都被設想成圈圍性的垂直平面，最主要的目的是提供安全、通風並在公私之間劃定界線。巴科夫萊賓格建築事務所則是企圖挑戰這些假設，主張建築的表面不管是哪個方位，都有責任將特定計畫或基地的無常性痕跡展現出來。應該將建築表面想像成地形地貌，可以積極主動地將光線與視線的路徑、結構增長的尺度、脈絡的繽紛色彩或是水的收集登錄下來。如此一來，就會生產出表面的空間性，模糊掉內外與天地之間的疆界。

1998年，他們在德國斯圖加特（Stuttgart）設計了雷射機械和工具工廠（Laser Machine and Tool Factory），把屋頂當成最主要的活性表面。他們將常見的靜態膜殼層，轉變成高低起伏的玻璃和鋁天窗表面，同時為下方的廠房提供照明並收集雨水供雷射冷卻之用。以這種方式所形成的3D版拼布，一方面指涉了附近農田的物理脈絡，同時也參照了持分地合併的歷史脈絡。

2000年，他們在「不來梅港2000」（Bremerhaven 2000）的競圖提案裡，提出用增建的塔樓將建築表面與量體混融在一起。他們並未把表面縮限成端莊穩重的二維平面，而是用三維體積的形式將建築物的空間內容傳達出來，將疊疊架架的相關要求所需要的空間配置和材料差異，以無縫方式表現出來：一個全尺寸的魔術方塊，從標準化的方盒子變成可自由鉸接的增建體。

在南韓首爾設計的「TRUTEC」大廈一案裡，巴科夫萊賓格將整座城市登錄在20公分厚的表面上。他在低調的結構體外面覆上玻璃瓦，並用這些以精準角度切割的晶面玻璃瓦，將周遭的物質性和無常性涵構脈絡栩栩如生地摺疊到建築表面上。這個建築表面是一層像素化的皮膚，猶如建築版的恰克·克羅斯（Chuck Close），不斷變動著上面的讀數，它也發揮了氣候、陽光、視角以及不斷演化的都會脈絡的功能。在這個案例中，建築表面是展演性的：有時，這棟建築物穿上了偽裝，因為它反映（變成）了周遭

巴科夫萊賓格：雷射機械和工具工廠，斯圖加特，德國，1998
軸測圖和屋頂外部圖

巴科夫萊賓格：不來梅港2000競圖提案，2000
外部算圖和上層樓平面圖

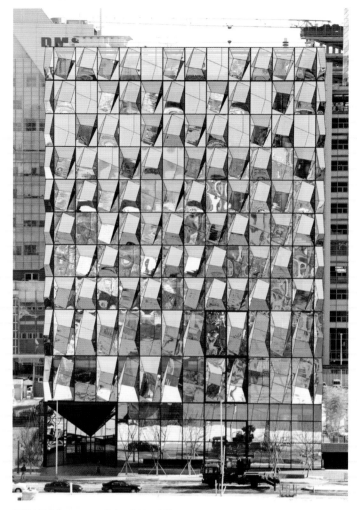

巴科夫萊賓格：TURTEC大廈，首爾，南韓，2006
外部圖

景物；有時，它是一座多色光燈塔，有如1960年代的月球水晶，可以將光譜分離成對應的顏色，同時注入它的（都會）療癒力量。

巴科夫萊賓格2012年在柏林設計的道達爾總部大樓（Tour Total），用預鑄的承重混凝土格狀構件，把方形的建築體整個包住。這個表面是做為某種結構性的閃光波紋，利用摺疊捲曲創造出明暗交替的效果。在這裡，表面是以建構性的幾何圖案發揮作用，由重力、尺度和材料之間的動態介面規劃安排。

巴科夫萊賓格：道達爾總部大樓，柏林，德國，2012
外部圖和外部局部圖

鐵拉尼在義大利科摩設計的法西斯之家（1932–36；如今改為市政大樓，更名為人民之家），是個比例精準的半立方體。四邊都有相似的幾何組織，但配上不同深度的開口，從非常深的露台（右上方）到位於表面框架之後幾英寸的細分窗，到凸出表面幾英寸的玻璃體。

法國里昂的橘立方（Orange Cube, 2011完工）是由雅各＋麥法蘭建築事務所（Jakob + MacFarlane Architects）設計，用一層又一層的穿孔鋁合金網（加上一個帶有親水暗示的泡泡圖案）和外部遮陽窗簾，為建築表面創造出相當程度的景深效果，而以上這些元素又在由混凝土框架和鋼板與玻璃板構成的建築封皮上投下影子。這些層網可以控制太陽輻射熱的進出量，而巨大的圓錐形孔則有助於空氣在結構中流動。

採光，為居住在內部的人提供隱私、框景和方便的出入通道。建築物的表面還會依據不同的設計功能，像是劇場、銀行、農夫市集、監獄、法庭、百貨公司等等，而需要執行額外的任務，例如向一大群戶外觀眾展示它的內部，傳達建築物的功能，提出它的居住可能性，暗示它的安全性或持久性，以及邀請或阻止他人進入。

為了發揮介面的功能，建築物的表面可能要包含好幾**層**。外層表現建築物的公共面貌，同時得面對諸多的環境條件。內層則可能包括結構、機械系統和絕緣設備。最貼近室內那層則可能要表達出不同內部空間的特殊需求，為居住者提供實用的設施和舒適。如果說最外層的表面必須為建物的設計目的提供最宏大的**視覺**效果，那麼最內層的表面則往往是使用者最常以**觸覺**方式接觸的部分。

效能

建築物的所有外部表面，包括屋頂、牆面、地基等，都有一項責任，就是要防止天候造成結構無法使用，包括腐朽、蟲蛀、濕氣滲透、溫度不適合居住等等。在這同時，表面通常也要能夠呼吸：讓建築與牆面內部的氣體和濕氣（通常是以冷凝的方式）能夠擴散到外部。表面必須具備呼吸能力，也可能是因為它們需要控制自然通風，以及透過紫外線的直接穿透來集熱。

為了更有效地控制紫外線的穿透率，而且基於環境目的和隱私與控制視線的理由，建築物的外部表面常常會包含類似屏幕的元件。這些屏幕會採取許多形式，像是混凝土遮陽屏板、金屬穿孔板，甚至是電腦控制的一列列百葉窗。屏幕可以為建築物提供類似盔甲般的保護，堅固且無法穿透，也可能是一層飄動的紗簾，透明而充滿彈性。

建築物的圍體是它與外界最主要的接觸面。它的功能就和衣服一樣，除了提供保護之外，也讓你有機會洞察到它所投射出來的「個性」。

材料可傳遞意義，
除了將傳統的營造材料、
方法學和儀式體現出來之外，
也可透過比較不那麼具體的面向，
例如地方、空間內容和文化的獨特性。

10

材料

materials

材料，不管是自然的和人造的，都保留了原初的痕跡，並傳達出固有的特質，可以在感知者身上引發種種聯想和反應。

材料是建築師的工具之一。當作曲家編寫一首音樂時，會因為該首音樂將由鋼琴獨奏、弦樂四重奏、交響樂團或軍樂隊演奏而呈現出相當不同的面貌。同理，建築師所選擇的材料，也會對作品的形式和觀眾的感受造成深遠影響。

材料的性能見證了它和無常性與物質性涵構脈絡之間的種種互動，而它的屬性也透露出它的建造過程：它的構造、變化、貫穿性、孔洞類型，以及它與同一建築物內和環境裡的其他材料的互動細節。材料，不管是自然的和人造的，都保留了原初的痕跡，並傳達出固有的特質，可以在感知者身上引發種種聯想和反應。

特性

材料經常是由它的感官能力來界定，而這點也反過來透露出，一個空間是如何被感知，以及一個表面是如何被表現。

現象學的 Phenomenal

物理屬性是每項材料與生俱來的，也許最好的描述方式，就是用厚與薄、透明與不透明、反光與不反光，以及明與暗等對比形容。這些屬性特質透露出來的重要意義，不僅和作品的空間內容有關，也和它的感知體驗有關。玻璃牆給人的感覺，可能是要消弭公私之間或內外之間的疆界，但也可能是要傳達某種清爽的脆度和反射的硬度，暗示出寧靜的氛圍。當然，即便是同一種材料，經過不同的處理手法，像是著色、篩濾、噴砂等，也很容易將這些特性反轉過來，而往往就是在這類反向操作當中，我們最常見識到材料擴充計畫與感知的能耐。

(continued on page 94)

瑞士的庇護教堂（Pius Church）矗立在俯瞰洛桑湖的梅根城（Meggen），該教堂是1964–66年間由法蘭茲・符艾格（Franz Füeg）設計。一般而言，大理石是一種不透明的材料，但是在這件作品裡，建築師把它切割成厚度只有2.5公分的薄片，營造出意料之外的透明感。透明感這項特質雖然不常和大理石材料聯想在一起，但卻出奇不意地讓它與空間內容功能（彩繪玻璃窗）和感知功能（啟明）產生連結。這件作品充分利用了大理石這種材料的潛能，同時展現出多重特性：從外面看，它白天像一塊立方形岩石，晚上則變成一盞超大燈籠。

Material and "De-Material" in the Architecture of Herzog & de Meuron
赫佐格與德穆隆建築裡的材料和「去材料」

赫佐格與德穆隆合組的建築事務所，自1978年起便以瑞士的巴塞爾為基地。雖然他們的設計偏愛容易辨識的基本體積（傳統的房屋形式，簡單方盒子），不過他們對材料的使用卻是不同流俗又令人驚豔，不斷改變我們對於建築材料的角色認知。他們慣用的做法，就是把人們預期中的材料屬性剝除掉，讓觀察者可以體驗到建築物追求的目標，這些目標以往常常會因為「死守」材料的慣常用法而變得模糊不清。

對材料「語言」而言，透過好幾種意義模式溝通傳達，是非常普遍的做法，這點在他們設計的第一座利口樂（Ricola）倉庫案裡，就已清楚可見。這件作品的材料比例和細節處理，不僅可以看到類似建築的影子，例如讓赫佐格相當迷戀、在全美各地都可看到的木造菸草倉庫，而且水平疊放的板材也和建築物旁邊的水平石灰岩層相互呼應。材料的使用也可透露出建築物的功能，例如在這個案例裡，建築物的功能是以密集方式儲存貨物，而這點似乎就表現在建築物上，因為它本身看起來就像是一堆密密存放的木頭。在這同時，他們也用一些違反材料預期特性的用法，來表明這棟建築物更深層的意含：「木頭」其實是水泥板；「堆疊」效果則是用浮貼在框架上營造出來的；至於它的「堅固感」其實充滿了可滲透性。

在義大利塔沃勒（Tavole）「石頭屋」（Stone House）這件作品裡，採用乾石砌的牆面一開始會讓人聯想到該村的其他石頭屋，還有支撐住這座山城大半建築的擋土牆。分割牆面的混凝土細條帶，表面看起來只是將房子與基地連結起來的幾何規劃痕跡，像是某種裝飾風格，而且經過精心安排，因為角落處看不到混凝土的蹤影。但實際上，這些混凝土就是結構，角落處塞藏了比較小根的柱子。至於乾石砌的牆面則毫無結構功能，和表面看起來的情形剛好相反，是用從當地收集來的石頭輕輕堆疊起來的一個薄層。看似輕盈的混凝土讓我們以為它不具結構價

赫佐格與德穆隆：石頭屋；塔沃勒，義大利，1985-88

值，反倒是狀似沉重的石頭暗示了結構感。這件作品讓我們質疑自己對材料的先入成見，一方面指涉了材料的傳統用法，一方面又讓我們對出乎意料的嶄新手法留下印象。材料的誘惑開始上演。

赫佐格與德穆隆近期的作品，似乎運用了更為細膩的材料操作模式：利用石頭、金屬和混凝土這類材料發展出意想不到的紋理，把這些基本上屬於不透明的材料，與玻璃和塑膠這類具有透明本性的材料接合在一起，偽裝出半透明和反光的特質。

例如，他們在加州揚特維爾（Yountville）設計的達慕思酒莊（Dominus Winery），沿著外牆排列的石籠給人的第一印象，像是巨大土氣的鄉下牆面。石籠指的是在鐵絲網做成的籠子裡放入現地收集而來的粗石，傳統上是用來製作擋土牆，最常在高速公路的工程

赫佐格與德穆隆：利口樂倉庫；洛芬，瑞士，1987

中看到，在這類工事裡，堅固與不透明似乎可以和力量畫上等號。不過在酒莊這個案例中，赫佐格與德穆隆卻是把石籠當成某種外罩斗篷，在網籠裡裝入大小不一的岩石，有些地方甚至沒放任何岩石。從內部看，位於石籠後方的玻璃牆，接收了從石頭縫中濾射進來的斑駁光線。原本應該是堅固不透明的材料，轉變成可透光和半透明的。

在勞倫茲基金會（Laurenz Foundation）的展覽庫美術館這個案例裡，兩人將該館設定為藝術品的倉儲設施，他們用可以看到小卵石的泥土鑿板做為厚實外牆的表面材料，藉此傳達出可以從環境上和安全性上保護其內容物的堅實感。然而他們又以好幾種方式證明這樣的堅實感是假的。一是一條巨大的水平鑿痕畫過建築物兩側，故意用數位方式建構成不規則的形狀，讓人聯想起放大版的卵石造形。雖然這道切口是為了展示牆面的厚度，但它的水平性也同時破壞了牆面的量體感。然後，當這些看似厚實的牆面往街道方向延伸時，好像突然就停了下來，用刀刃畫切出一個巨大、平滑、沒有任何

赫佐格與德穆隆：達慕思酒莊；揚特維爾，加州，
1996–98

鱗紋的白色多邊形，蔑視尺度，否定材料。

顛覆掉一項材料的某些傳統感知，導致該項材料被去材料化；限制一項材料預先可知的特性，卻透露出意料之外、先前無法想像、甚至與最初印象截然相反的特徵。赫佐格與德穆隆認為材料原本就沒任何基本特質，「特質乃存在於作品本身，當材料發揮出明確的價值時，就幾乎沒有任何材料性留下⋯它不再是一種純粹的再現方式，也因此不再局限於可見的表面。」的確，在當代建築裡，立即可見的東西，或許正是材料屬性最不可靠的指標，不僅因為某些材料的性能可以模仿其他材料，也是因為建築案的概念價值通常會壓過它的物理特色。不過，赫佐格與德穆隆的建築提出了一種只能透過與作品之間的思想交會才能發掘的感官經驗。我們發現，建築的無形價值牢牢地根植於我們對材料的體驗當中。

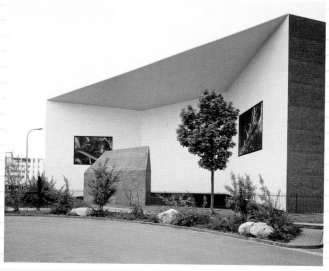

赫佐格與德穆隆：勞倫茲基金會展覽庫美術館；巴塞爾／穆辰思坦，瑞士，1998–2003

彼得・祖姆特在奧地利布雷根茨（Bregenz）設計的美術館（Kunstmuseum, 1990–97），用鱗片狀的玻璃瓦片牆包覆由澆鑄混凝土「抽屜」構成的內部空間。這兩種對比性的材料產生一種氛圍性的對話，在反光透明的外部燈箱與冰冷嚴肅的混凝土藝廊之間快速轉換。當光線透過送氣區域濾射進來，讓經過磨光處理的混凝土藝廊開始發亮之時，這兩者就同時被帶入焦點。

列支敦士登的華多茲（Vaduz）美術館是由瑞士摩傑與狄蓋洛建築師事務所（Morger and Degelo）和克里斯蒂安・柯雷茲（Christian Kerez）共同設計（1997–2000），它的外牆材料是澆鑄混凝土，外部表面的磨砂處理透露出它的成分：玄武岩、從附近萊因河取得的礫石，以及黑色水泥。建築師將這些材料處理成高度光滑的表面，足以將周遭建築反映出來，讓建築物與它的營造脈絡和地理脈絡產生關聯。

紋理的 Textural

材料可透過裝置、潤飾、加工和刷磨等方式來發展紋理。這些紋理不僅會大大影響材料的耐久性、滲透性和使用方式，也會對空間和表面的獨特性帶來衝擊。如果澆製混凝土經過高度拋光，當它反射周遭環境時，可能就看不到它的存在。平常堅硬無彈性的表面，也可能因為銘記了成形過程的痕跡而顯得柔和軟化。如果把它切割成個別的砌塊，就可以堆疊成多孔的屏幕。材料的紋理可以決定影子是尖銳或模糊，可以暗示一個空間是有限或無限，可以引誘或約束人們觸摸建築表面的欲望。

聽覺的 Acoustic

材料在聽覺上也有軟硬之分；可以引發回音或把聲響蒙住。可以反射聲音的空間，會讓空蕩感和尺度感放大。可以吸收聲響的空間，則會給人比較親密和舒適的感覺。樓板或走道的材料，會讓我們的腳步顯得鬼祟或堅定、謙卑或有力、低調或招搖。材料的聲音特質會引發與記憶、感知、甚至電影或音樂等藝術有關的聯想。

滲透性 Permeability

建築物的滲漏和呼吸方式非常重要，甚至是挑選材料時必然要考慮的面向。材料的滲透性，特別是用於建築物外膜層的材料，可以讓結構和相關構件保持在乾燥或潮濕、冷或熱、清爽或發霉、甚至明或暗的狀態。也就是說，材料的滲透性會直接影響到上面提到的種種材料特性。

性能

不過，認為材料的性質可以永久持續、不會改變，恐怕是錯的。了解材料的性能不僅對於保護結構的完整性以及確保居住者的生活品質至為緊要，也能對建築物的美學質地提供貢獻。

在海澤維克工作室（Heatherwick Studio）為2000年上海世博打造的種子聖殿（Seed Cathedral）這件作品中，紋理就是材料。這件作品的主要結構是個木頭盒子，表面插了六萬根透明壓克力桿，模糊掉建物與天空之間的界線。二十五萬種種子內嵌在桿子的尖端，白天的照明來自陽光，晚上則由嵌在每根桿子裡的光源提供。起風時，桿子會搖擺晃動，以材料為手法將「種子在麥田中生長」的空間內容宗旨表現出來。

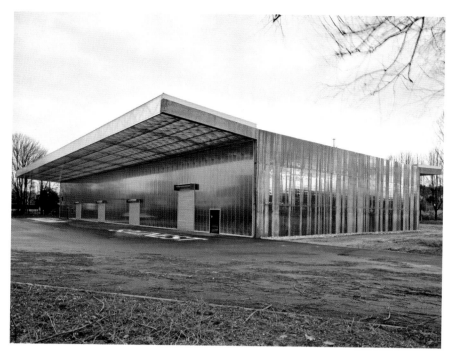

赫佐格與德穆隆設計的利口樂歐洲廠房和倉儲中心（Ricola-Europe production and storage hall, 1992–93）位於法國的米盧斯（Mulhouse），是一個混凝土方盒子，北面往上打開，像是要把入口立面的一條條聚碳酸酯板揭露出來似的。這種對於環境裡的時間面向的刻意介入和登錄，把這些毫無關聯的表面全都帶入材料的對話之中，暫時將這個混凝土體積轉化成一顆閃耀的水晶。

敏感性

完全靜態的材料非常罕見。大多數都會對重力、冷熱和濕氣等因素產生直接反應，只是程度不同而已。這些反應有時是永久性的，例如爆裂或腐蝕，有些則是循環性的，例如伸縮或彎直。必須要認識這些性能，包括同一材料不同尺度和尺寸的性能，以及不同材料的性能會產生怎樣的**交互作用**，才能把這些必然會變化的性能容納進去。

氣候或必然會出現的改變

所有的材料都有壽命，但每項材料都會以獨一無二的方式隨著時間改變，和它的成分以及它與特定氣候和環境的互動有關。有一點必須謹記在心，那就是：建造過程的結束往往是風化和能趨疲過程的開始，而這過程大多是可以預先設想的。至少，大多數的材料都會因為潮濕而改變顏色或紋理。不過，有些材料的反應性較強，會有比較明顯的改變，例如銅會從紅棕色變成綠色，耐候鋼會氧化成土鏽，雪松風化時會從紅棕色變成灰色。比較不能預期的是抗耐力較強的表面出現色斑或侵蝕，這會讓一開始未受汙染的材料慢慢消失淡入周圍環境，回歸大地。穆赫辛・莫斯塔法維（Mohsen Mostafavi）和大衛・萊塞巴羅（David Leatherbarrow）如此推敲某座喪禮教堂的刻意惡化：「故意把它當成一項工具，在新建築的純淨表面上留下班痕和汙染……當成一種可能性，將建築物的生命展現在時間裡。」（Mostafavi and Leatherbarrow, p. 103）將這樣的材料轉變預先考慮進去，是設計過程中的一個重要面向。

西蒙・翁格斯（Simon Ungers）設計的T屋（T-House）位於紐約威爾頓（Wilton），1992年建造，是一個模糊了建築與雕塑的專案。它的基本幾何，以及大肆使用耐候鋼壓制一切細節和尺度，強化了建築物就是一件雕塑的概念。鋼也被當成一種功能性材料，有能力承受架高的圖書館塊體的超大懸臂。這棟房子的尺寸是由運輸模式所決定：它不是現地製作，而是在工廠裡做好之後，用十八輪卡車運送到基地，現地組合。經過風吹日曬，鋼材逐漸鏽成紅棕色，讓它的耐候表面融入周遭的森林景觀。

KVA 事務所 2007 年設計的「軟屋」(Soft House),利用薄膜光電織品將平淡無奇的簾幕轉變成收集能源的紋理,可以生成並配送高達一萬六千瓦的再生電力。白天,半透明、可移動的窗簾將陽光轉化成能源,同時改變了空間的組構。為軟屋方案發展出來的參數設計軟體,允許屋主根據需求設定客製化的織品能源密度,支配建築形式與基地之間的關係:技術發明帶來空間體驗。

智慧材料

智慧材料是經過設計用來執行積極效能的材料,可以因應外在刺激來改變形狀或比例。米歇爾・艾丁頓(Michelle Addington)指出,智慧材料是設計**性能**,實際的材料只是用來輔助它們生產出來的效能。這些性能被輸入到材料的構成元素裡,當受到溫度、濕度、電力或壓力的影響而產生活化作用時,材料的功能性就會改變,讓它得以執行或適應某一組條件。智慧材料的運用改變了我們對材料的理解,讓它從一種靜態元素,只須禁受一或多種預定的環境條件,變成一種動態物質,有能力介入不斷變化的環境條件,而且有十八般武藝可以讓建築體與它的文化和物質環境協調一致。

奈米科技(nanotechnology)的情形也類似,讓我們得以在原子和分子的尺度操作材料的性能。材料科學家麥可・西瑪(Michael Cima)提到所謂的同時製造(simultaneous fabrication),就是將多種程式同時嵌入單一材料結構內。就像一道豐盛的燉肉,可以將各種預定的材料屬性(像是透明度、聲音屬性、強度、暖度和照明度等)一層一層疊加在「它們的製造過程中」,在單一的複合材料裡注入錯綜複雜的互動性程式設計。這些奈米複合材料不僅能改善材料的強度和效能,而且根據晚近的研究顯示,這類材料有可能將多重功能性引進單一的建築表面。

戴克雅登科技綠能公司(Decker Yeadon)的體內衡定立面系統(Homeostatic Façade System),是受到生物系統裡的體內衡定性(homeostasis,一種調節體內環境的系統,傾向把諸如體溫之類的屬性維持在穩定恆常的狀態)的影響,可以根據環境情況調節建築物的氣候。利用簡單的致動器或人造肌肉,直接將電能轉化成機械作工。立面上的鍍銀飾帶會根據熱度自動變形,增加表面積,防止熱增益並降低能源消耗。

大衛‧阿迪雅（David Adjaye）在 2011 年的邁阿密設計博覽會上，裝置了「創世紀館」（Genesis pavilion），用數百根尺寸相同的木頭建構而成。他利用同一材料的遞增法創造出樓板、牆面和天花板，並透過木板與木板間的不同距離來滿足各式各樣的空間內容需求，包括遮蔽、結構、入口、框架、視野、屏隔和休憩。

竹子的材料性能和永續性都很高。它的用途會直接關係到它的施工方法。竹子的莖可以綑紮、切劈、弄平、彎扭、編織和製成薄板，每種加工方式都會連帶產生不同的施工程序。西蒙‧貝烈茲（Simon Velez）在哥倫比亞卡塔赫納（Cartagena）設計的「無宗教教堂」（Church without Religion），把竹子當成結構骨架使用，用竹桿做了一個格狀架構，把建築物栓綁在基地上。

不過位於印尼日惹（Yogyakarta）的一座臨時教堂（右圖），則是對竹子做了截然不同的運用。在這個案例裡，建築師尤吉尼斯‧普雷狄普托（Eugenius Pradipto）把竹子改造成一系列的平瓦，包覆在教堂的結構框架上。這兩個案例都對竹子做了另類使用，一是當成結構框架，二是當成通風透氣的表皮。

施工程序

施工程序往往得對應材料的屬性以及這些屬性固有的尺寸標準和限制，但它也會反過來，深深影響材料的用途以及可以達到怎樣的精細度。這些程序同樣也會受制於方案的所在位置（是否容易抵達，建造者是否專業）和承受能力。

製造方法

材料的尺寸限制有二大來源：一是由材料的自然狀態所決定，二是在將材料從自然狀態改造成有用建材的製作過程中硬加上去的。當專案裡的某項材料的尺寸不斷漸增，不管是以它的自然狀態或製造狀態，而且可以容納和因應各式各樣的功能規劃和環境顧慮時，就可以利用這種原初與應用之間的連結。例如，讓某個材料變得越來越緊密或越來越蓬鬆，就可以把建築的模殼改造成多孔性，或是為孔洞的運作提供某種邏輯。

製造程序不僅可用來顯示材料的尺寸，也可以用來展示獨特的性質或性能。例如，一塊開採下來的花崗岩可以切割成獨立的大石塊，也可以片成很薄的石板，一個可以建造巨大石牆，另一個則可蓋出輕盈薄殼。在發展建築概念時，如何利用或誇大這些製造程序，會是一項強有力的工具。

馬西米里亞諾‧福克薩斯（Massimiliano Fuksas）在法國尼歐（Niaux）設計的岩畫博物館（Museum of Graffiti），1993年落成，基地位於山丘邊緣的懸崖上，是一條地下通道的入口，通往一萬一千年前的史前洞穴壁畫。由於基地進出困難，必須將鋼構件經由顛簸小路運到基地，現地組裝。耐候鋼上的紅鏽不僅可以保護結構，將維護需求減到最低，而且它們給人的無重量感，也暗示出洞內壁畫的精美與纖弱。他以概念性手法將洞穴內的素描線條延伸到山脈表面，以3D方式將隱藏在山脈深處的2D繪畫展現出來。

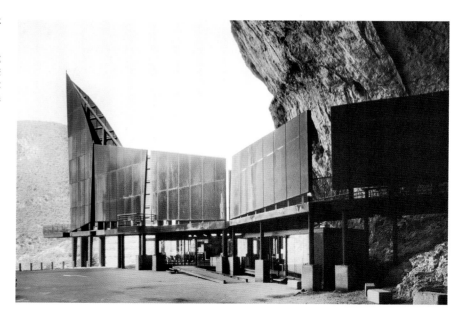

裝配組合

基地容不容易抵達，可以採用的運輸方式，以及營建者具備的專業能力，也會進一步影響材料的選擇。運輸方式和基地的進出通道會對可以運送到基地的材料尺寸產生限制，那些材料可能是在其他地方製作成較小的構件然後在基地上組裝，或是需要限地製作。碰到一些情況比較極端的基地時，必須了解在地和傳統的營建作業模式，才能知道如何挑選材料和以何種程序施工。

細部／接合

當材料與環境因素（重力、溫度、腐蝕和汙染）或其他物質（鏽和色斑）起作用時，就會經歷不同程度的變化。用來應付這類變化的策略，常常會以相鄰材料之間的交接處做為著墨重點。例如，每項材料都會以獨特的膨脹和收縮行為來展現它對溫度變化的反應。當兩項材料碰在一起時，就必須想辦法處理這些性能差異，做法之一是不讓兩項材料接觸到彼此，例如「留縫」（reveal，留在兩種材料之間的小溝縫），讓兩者可以獨立移動；做法之二是插入第三項材料，利用後者來調節前兩種材料的不同性能。

用精密工具製作出來的材料（例如鋼構件和細木作家具的木頭），以及用比較無法控制的技術在現地製作出來的材料（現地澆灌混凝土），這兩者之間在尺寸精準度上的差異，也可以用留縫來解決，或是加入可以容納兩者差異的第三種材料（例如，在精細的磨木與較為粗糙的混凝土表面之間，插入一塊軟木塞）。

斯維爾‧費恩（Sverre Fehn）1973年在挪威哈馬爾設計的海德馬克大教堂博物館（Bispegaard Museum），用玻璃板圈圍，讓建築物稍稍從現存穀倉的厚重石頭外牆上漂浮開來。這個細部一方面得要在人造玻璃板的整齊切邊和石頭牆壁的波浪側面之間找到協調方法，中和掉兩者之間明顯的尺寸落差，另一方面還要容許一些天候因素進入博物館裡的某些區塊，以免空調對文物造成危害。這項細部也強化了該專案的主要概念：層層相疊的物質和歷史。

理解空間深度最有效的方法之一，就是以有節奏的方式組織表面，例如排列在教堂中殿裡的列柱，天花板上的橫樑，或是地板上的重複圖案。重複的度量尺寸對於理解空間的深度而言相當重要。傳統建築通常會按照中軸線組織空間，引導我們進入某空間，不過現代建築卻常常把我們帶進空間中的角落，好讓我們第一眼看到的視線是斜角的。為了強調這種空間深度的概念，諸如柯比意之類的建築師，經常會利用「長邊」（long dimension），以斜線視角穿透一個空間或穿越好幾個空間。

空間幻覺

線性**透視法**的發展，影響了建築設計裡

的好幾個層面。它改變了空間在建築示意圖裡被再現的方式。它提供建築師一項工具，讓他們知道從某一特定視角望過去，有哪些東西可能會被看到（或隱藏）。地平線、消逝點、圖面和視錐等透視機制，不僅將幻覺空間組裝在某一框架裡，也把觀看者「擺放在」框架前面的空間中：讓觀看者變成建築作品的一個隱含主題。

線性透視也讓建築設計裡的幻覺空間可以真實建造出來。當我們觀看某一表面、某一物件，或看進某一空間體時，高度和寬度可以清楚察覺，但是空間深度倒是有可能藉由比較繪畫的手法來營造，亦即藉由透視法建構的視覺幻覺，加上記憶對於先前經驗過的空間的類比

皮耶特羅・達・科爾托納（Pietro da Cortona）為和平聖母院（Santa Maria della Pace, 1656–67）設計的建築立面，透露出一個神廟狀的圓形物體偎依在一個半圓形的凹形內側。這座教堂位於羅馬一條非常狹小的窄巷內，這位專精幻覺透視的建築大師，利用不同壓縮程度的橢圓形建構出教堂的形

式，而所有這一切的深度，只有 4.5 到 9 公尺而已。圖中這個淺浮雕模型是由強納森・納格倫（Jonathan Negron）製作（指導教師 Jerry Wells），透過這個模型，我們很容易就能看出，在略微彎弧的表面上利用翹曲、重疊以及凹凸交替等手法所暗示的空間深度。

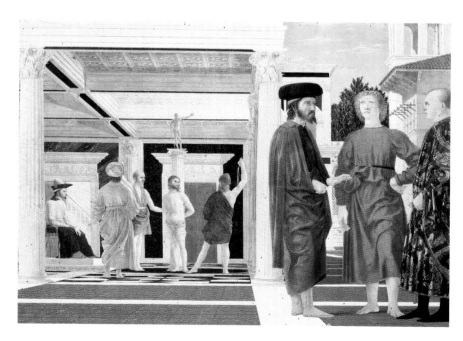

文藝復興時期的藝術家經常利用格狀表面來增強透視景深，例如皮耶羅・德拉・法蘭契斯卡（Piero della Francesca）《基督受鞭圖》（*Flagellation of Christ, c. 1457*）裡的鋪面圖案和天花板的花格鑲板。讓重複的方形網格朝深處後退，

有助於把人物安置在一個幻覺的、以象徵性駕馭的三度空間裡。低下的地平線、怪異放置的消逝點，以及前景和背景之間的清楚區隔和相似性，不僅有助於詮釋這幅畫作的主題，也暗示出觀看者是位於畫板前方的空間裡。

維欽佐・斯卡莫齊（Vincenzo Scamozzi）為《伊底帕斯王》（*Oedipus Rex*）設計的舞台布景（1585），自從該劇在安德里亞・帕拉底歐（Andrea Palladio）設計的威欽察（Vicenza）奧林匹克劇院（Teatro Olimpico）首演之後，這個布景就變成該院的永久裝置。該布景是用假透視法建構而成，在該劇院相對有限的後台景深中，再現出底比斯的七條道路。這個抽象的劇場內部空間會讓人聯想起宏偉的露天圓形劇場，你在裡頭窺視一座理想化的、虛構的古代城市空間，看完之後，當你返回現實世界的街道時，你將以全新的眼光感知威欽察這座城市的空間。

聯想。這種技巧在文藝復興後期和巴洛克時期發展到巔峰極致，你可以在無數的案例中，看到建築師在相對平坦或略微加了線腳的表面上，添加暗示景深的波浪形狀。

到了十八世紀來，新的透視法出現，也就是**全景圖**（panorama）。十九世紀的全景圖不只是在平坦表面上呈現幻覺景深，還運用宏偉的規模、多重消逝點和史詩主題把觀眾團團圍住，把他們的眼界轉換到另一個時代和地方。用來安置這些名為「活動畫景」或「圓形畫景」的人造世界的建築物，在歐美各地的大城相繼出現，並在亞洲各地持續建造。全景圖這項工具，改變了設計師觀看和詮釋都會空間的方式，讓觀看者可以任意在360度的環境中移動。

最後，全景畫讓位給構造類似的攝影，

全景戲院普及開來，不過基於人們對身臨其境的興趣越來越高，目前各種形式全都重新流行起來。電玩遊戲快速發展，讓觀看者可以在虛擬的3D環境外加音效和其他感官效果（觸覺）的協助下，扮演積極主動的參與者，而這樣的發展當然對以下兩者產生影響：一是建築案在模型製造和概念呈現上的互動性，二是發展空間時必須把觀看者的活動性視為不可或缺的一項要素。

二十世紀初，人們身處的空間是先前無法想像的，這些空間是由內燃機啟動、透過汽車玻璃見證，並以追求**速度感**、

結合距離與時間為宗旨。新的空間定義，圍繞著英雄般的宏偉結構以及日益快速的節奏浮現出來。新的建築類型隨之出現，不僅高速公路本身建蓋出來了，這些新道路兩旁也如雨後春筍般冒出各種新建築與空間，例如收費站、休息站、加油站等等。這些位於道路上或道路兩旁以高速被人感知的建築物，是根據加速率和減速率、車輛轉彎半徑、車道，以及受限於車輛設計且越來越傾向於正面傾斜的視錐來配置空間，向高速公路以及它所擴大的視野陳述。結果就是空間的延長以及發展出一種變形建築，在這種建築裡，風景、空間和體積都是變形的，以便中和掉高速公路造成的視覺短縮和壓縮。

興建紐澤西 139 號公路的地下車道（William Sloan、Fred Lavis、Sigvald Johannesson 和紐澤西州立高速公路局，1929 完工），是為了因應戰後對於高效能車輛專用道的需求，它的長度和設計在當時都是前所未見。

這條下沉式道路是利用自然通風與採光，當你離開紐澤西時，沿著東北邊是開敞的天空，東南邊則是由依序展開的一連串拱廊護翼著：一道壕溝狀的混凝土採光井，用粗糙的岩石構成，夾雜著即興出現的灌木叢。這件作品已被列入國家歷史名勝古蹟，是一項獨特的空間創新，可說是某種大教堂，一條深樑混凝土中殿交替著一道道頻閃日光與上方交叉街道魅影般的斜線痕跡，還有一連串粗糙耐用的「側禮拜堂」將斑雜的光線投灑到路面上。

卡爾·辛克爾（Karl Friedrich Schinkel）在建造全景透視以及幻覺性的舞台布景設計上，都擁有高超技術，而且，他還如同歷史學家寇特·佛斯特（Kurt Forster）所說的，將這方面的技巧套用在他為柏林設計的建築上。對辛克爾而言，觀看者在都會空間裡的遊走穿越以及頻頻回顧的機會，是空間組織上的一個重要面向。1831 年他為柏林老博物館（Altes Museum）主樓梯繪製的示意圖相當有名，圖中呈現人物從下方拾級而上，然後緩步穿越樓上的通廊，後者為這張全景圖提供一個消逝點：通廊架高在廣場上方，用列柱框格出柏林這座理想都會的片段全景，與館內展示的藝術作品一同爭奪參觀者的目光。

說到尺度，建築物永遠是變色龍，
它們是靈活多變的角色，
因為能同時隸屬於好幾種
環環相扣的尺度而生氣勃勃。

12
scale

尺度

尺度可以是瞬間飛逝的或虛構想像的，可以是理性的或感知的。

尺寸是指一樣東西有多大，是真實的長寬高。但尺度則是相對的，只能用它與某樣東西的關係來界定。那個某樣東西可能是個整體，例如，一扇門和它所在的表面之間有一種相對的尺度；也可能是觀察者從他或她所在之地（什麼距離，什麼方位）感知到的東西。尺度取決於涵構脈絡，涵構脈絡的範圍很廣，從最小的奈米到浩瀚的地景。尺度是瞬間性的，例如一棟建築物可以同時隸屬於好幾個不同尺度。此外，也有想像性的尺度，物件的神話學就是建立在比真實更大或更小的尺度上。有多少次，當我們親眼目睹我們經常讀到或在圖片裡看到的東西時，會脫口說出「喔，原來真正的模樣這麼小（或大）啊！」？有多少次，當我們把物件擺在它的真實涵構脈絡裡時，它的「現實」尺度會跟想像的尺度出現極大的落差？

西薩在葡萄牙馬可卡納維西斯（Marco de Canavezes）設計的聖母院（Santa Maria Church, 1996）以多重的尺度與多重的脈絡關聯呼應。從下方的廣場望去，它像座低調的教堂位於山丘頂端，用一扇傳統的窗戶暗示中殿位置（不過弔詭的是，從教堂內部卻看不見那扇窗戶）。等你爬到山丘上，你會發現，入口大門以不尋常的比例放大，變成適合儀式行進的尺度。進入內部之後，一條差不多與教區居民坐下時視線平高的水平長條窗，又把結構拉回到人的尺度，將遼闊的地平線與下方的山谷烘托出來。

身體

身體是決定尺度大小的一個重要元素。身體有能力產生度量感，途徑有二：一是讓肉體實際介入各種尺度和各種速度的環境（無論是一個把手、一輛車或一場遊行），二是讓眼睛與環境（一扇窗戶，一片遠景）產生關聯，用感知來體驗環境。

肉體的

樓梯豎板的高度，扶手的高度與輪廓，椅子的比例，這些尺度都和人體的尺寸有關。身體的比例和活動範圍會決定物質造形的尺度，這些物質在身體與體能之間扮演某種介面，讓身體能夠在建築空間裡舒適地安居、移動。這種介入的尺度在居家空間最能察覺出來，因為它的主要責任就是安置身體，也是最主要的無障礙空間，可以收容有特殊需求的使用者（殘障、老人、孩童等）。

(continued on page 112)

1968年，阿瓦爾·阿爾托（Alvar Aalto）在冰島雷克雅未克設計的北歐之家（Nordic House）的輪廓線，一方面符合內部音樂廳的聲響需求，同時又與遠方艾斯賈山（Mt. Esja）的山形相呼應。

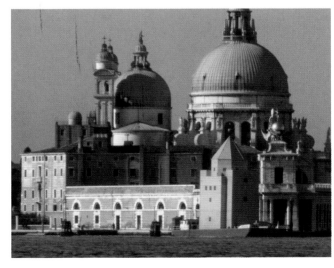

阿多·羅西（Aldo Rossi）為1979年威尼斯雙年展興建的世界劇場（Teatro del Mondo），以巧妙手法不斷操弄我們對既有脈絡的感知。當這座臨時性建築名副其實地漂到威尼斯各大教堂的近處時，它們的尺度頓時就從紀念性與宏偉性的層級，轉變為亭台樓閣與轉瞬即逝的層級。

傑利特‧瑞特威爾德和藝術的尺度

「風格派」(De Stijl)是用來指稱二十世紀初由荷蘭創意人士所組織的鬆散團體。這支荷蘭群體的作品，是以發表在同名的《風格》雜誌裡的一些想法為中心集結而成。在《風格》雜誌短暫發行的那段期間，除了文學沉思之外，也展示了許多建築、繪畫、雕刻和家具的圖片，這些作品沉醉在由跨國政治和普世主義形上學調製而成的社會文化雞尾酒中。《風格》雜誌第二期於1918年發行，提出該團體的宣言。他們挑選繪畫做為具有未來發展性的視覺原則，可以將無邊無際的浮動性空間連續體表現出來。最初，風格派抗拒把建築含納進去，因為建築必須處理結構和機能需求。畫家蒙德里安在雜誌的第五期裡指出：「在藝術裡已經達到的成就，必須暫時局限在藝術裡。我們還無法以純造形的和諧表現來打造外在世界。」

面對蒙德里安和其他人的懷疑態度，瑞特威爾德設計的施洛德之家（Schröder House）可說是一項非凡成就。這棟房子為建築的表現能力提供了強有力的實證，變成一件經典傑作，將深受風格派團體推崇的空間連續體再現出來。施洛德之家的內部和家具，與建築的外殼採用同樣的概念思考。外部的牆面全都是簡單的矩形表面，有許多地方看起來好像無視於重力作用似地漂浮起來。內部的牆面則是可移動的隔板（也就是真的實踐了外牆所暗示的「漂浮狀態」）。當隔板打開時，空間可以自由無阻的流動，創造出使用領域，取代傳統定義裡的房間。建築師在整棟房子裡挑出不同尺度的矩形，漆上鮮豔色彩。這樣的處理手法從大塊的建築面積，例如陽台的牆面，一直貫徹到小細部，像是椅子的扶手端。

施洛德之家是個經過策劃的環境，各式各

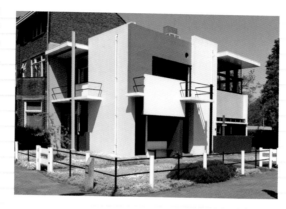

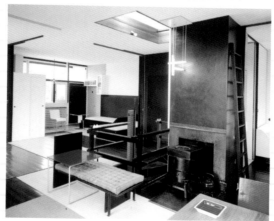

傑利特‧瑞特威爾德：施洛德之家，烏特勒支，荷蘭，1923–24
外部和內部

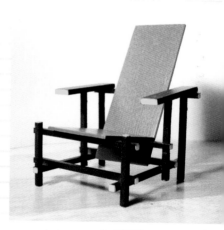

傑利特‧瑞特威爾德：柏林椅，1923

樣常見的不同元素，像是屋頂、陽台、牆面、窗戶、隔阪和家具，都是根據嚴格一致的系統思考和執行。所有這些元素的幾何、表面和色彩，都經過瑞特威爾德的仔細考量與控制。他一方面提供了一個合理方便的居家環境，同時也將這棟房子組織成一篇卓越的宣言，將風格派的原則再現出來。

——史蒂芬‧方（Steven Fong），多倫多大學

麥可‧威柏（Michael Webb）1966–67年設計的「Cushicle」，是一種「游牧裝置」，可以提供單一個體自給自足的功能。當它圍起來的時候會出現「骨架」姿勢，可以支撐人的背部，並支援各種用途；當它打開時，則會變成充氣式的「居家」皮層。這兩種姿勢都是根據人體的比例和活動範圍為尺度。

感知的

觀看者的眼睛是視線的原點，確立了水平線和視錐的位置。當這樣的視線與無限遠的畫面疊加在一起時，遠與近立刻就會出現相對關係，讓原本沒有尺度的環境有了衡量的尺度。孔洞、框架和格柵這類裝置是為了讓視線與光線通過，如果用來決定這類裝置的位置和尺寸的基地線條，能夠與靜態和動態視線的原點仔細校準，那麼這類裝置就有能力標示出人體的尺度。這些前景中的裝置把人類的尺度與遠方的背景和地平線並置，在人體與人體所在的涵構脈絡之間建立具體可見的關係，藉此讓後者出現尺度感。

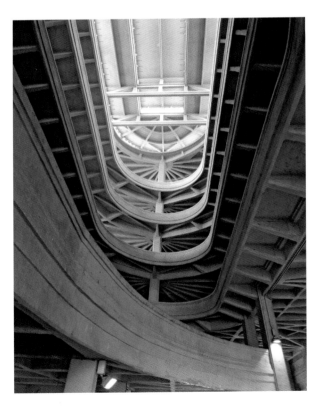

義大利都靈的飛雅特工廠是由賈柯莫‧特魯柯（Giacomo Matté Trucco, 1921–23）設計，將兩種尺度並置一堂，一是由汽車測試跑道的運動與轉彎半徑所激發，二是根據廠房樓層的大型機械和生產線尺度所設計的重複性結構框架。

1991–99 年，拉斐爾・莫內歐設計興建的庫塞爾音樂廳與會議中心（Kursaal Auditorium and Congress Center），被構思和感知為兩個巨大的岩塊，護衛在聖塞巴斯蒂安（San Sebastian）的烏魯梅阿河（Urumea River）畔，以周圍地景的尺度存在著。然而，一旦走進兩個建築體的大廳，都會有一扇觀景窗將遠方的風景框格出來，把聖塞巴斯蒂安灣和烏古爾山（Mount Urgull）與烏里亞山（Mount Ulía）轉變成好像是要繪製在內部表面上的投射靜物。

遠與近

建築物是永遠的變色龍，它們是靈活多變的角色，因為能同時隸屬於好幾種環環相扣的尺度而生氣勃勃。當我們從遠方觀看艾菲爾鐵塔時，它是一個標誌，一個方向指針，從一度相當均質的巴黎天際線上突伸而出。然而，當我們逐漸靠近它後，它的尺度就轉變成紀念碑的尺度，轉變成一股向上的推力，展現出讓觀看者頓時變渺小的精巧工程。最後，當我們從它的塔頂餐廳內部往外看時，它就成了一部儀器，一個鏡頭，以人體為尺度，框住下方的城市。

阿道夫・魯斯（Adolf Loos）1922 年為《芝加哥論壇報》大樓提出的競圖案，是一座高達 120 公尺的辦公大樓，以其內部的使用者為尺度；但另一方面，它也是用黑色花崗岩建造而成的宏偉單柱。

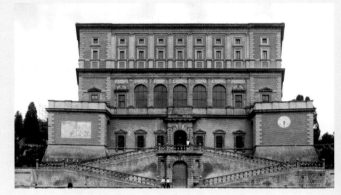

1556 到 1573 年間，賈柯莫‧維尼奧拉（Giacomo Barozzi da Vignola）把義大利卡普拉羅拉（Caprarola）的一座五角形防禦城堡改建成一棟別墅。他還改建了穿越該村的主要街道，讓民眾在趨近新的法爾內塞別墅（Villa Farnese）時，因為與別墅並置的元素不斷改變，而能以各式各樣的尺度體驗該建築。一開始，會看到一道涼廊位於低調的入口上方，接著，在厚重的粗石砌底層上方，出現一個中介樓層位於涼廊下方，最後，一座巨大的五角形構造物矗立在宏闊的露台上。登上露台後，當你的目光順著不斷改變尺度的別墅樓層一路往上，抵達最頂樓層時，因為窗戶變小導致整個建築塊體看起來彷彿膨脹到巨大的比例。

多重尺度

可能有人會問，一件作品的尺度是什麼？一件作品可以是熟悉而親密的尺度，也可以是紀念碑等級、比原存還大的尺度，可以讓人印象深刻或心生敬畏的尺度。但不管是哪一種，建築物的尺度都會反映所在脈絡的尺度，它被體驗的脈絡的尺度，以及它所提供的作業的尺度。而這些尺度往往都是彼此矛盾的。例如，一棟建築物以城市的尺度存在，它必須和都會裡的公共道路、空間以及景致等基礎結構互動。它也以街道的尺度存在，必須和鄰近的建築物互動。它還以身體的尺度存在，必須讓居住者得以進出並在形體上與空間上與它互動。

尺度是相對的——而且是由該棟建築物被體驗的（以及它們所附屬的）不同脈絡，透露出它的不同尺度。當視錐縮小，當建物開始失去和更大脈絡之間的關係時，新的參照點就會建立，它們會更直接地介入身體和感官。例如，當我們透過都會天際線這樣的廣角鏡去考慮時，一棟建築物就和莫蘭迪（Morandi）的瓶子或塞尚的水果一樣，有責任和它的「鄰居」互動，也就是構成這座城市的建築集合體。在這種情況下，誇大的比例和波浪的輪廓可以讓這樣的關係在**都市的尺度上**變得容易辨認。然而，同樣一棟建築，如果是從比較短的距離和街道的水平趨近，可能就得採用更有特色的尺度，在這裡，比例、顏色、材料和紋理都會變成重要特質，可以界定它和周遭環境的關係。

皮耶‧夏侯（Pierre Chareau）在法國巴黎設計的玻璃宅邸（Maison de Verre，與 Bernard Bijvoet 和 Louis Dalbet 合作），讓主要的鋼結構從外牆板和內牆板中獨立出來，創造出一種開放而連續的空間經驗。在這件作品裡，牆不需要承擔結構責任，夏侯還利用可以滑動、摺疊和旋轉的隔屏再次重申這種獨立性，這樣的設計串接出變化多端的內部經驗，可以同時考慮到各自獨立的空間內容和空間詮釋。

Steven Holl's Sculpting of Light
史蒂芬・霍爾的光線雕刻

史蒂芬・霍爾（Steven Holl）的建築對感官的投入很深，他利用光線、色彩、陰影和時間的交互作用，編組出一種建築體驗。你甚至可以說，他的建築形式是雕刻光線所得到的結果，而正是這種經過雕刻的光線，建構了他的建築空間。應該把他的作品當成光的構圖來感知，當你從一個空間被拉往另一空間時，你能確確實實地體驗到光，當你的視線受到引導，望向由隱約發光體創造出來的想像空間時，你對光線的體驗會更加豐富，那些發光體似乎就存在於表面內部，而這些表面界定出你正在其中移動的同一個空間。

他設計的聖依納爵教堂（Chapel of St. Ignatius）完成於1997年，他對光線所做的雕刻處理，不僅讓立體形式從教堂的矩形殼層中浮現出來，而且這些形式所生產出來的光線，又將聖依納爵的指引和教誨具體呈現出來：必須在瞬息萬變的「明暗」之間移動並做出選擇。在一個連續的內部體積裡，透過由光生產出來的這些形式編組出一系列的空間區塊，從而生產出建築的複雜性。霍爾的「光瓶」就像柯比意廊香教堂的光塔，以及高懸在拉圖黑特修道院祭壇上方的光砲一樣，延續了現代主義把光建構成建築形式和建築空間首要發電機的傳統。而聖依納爵教堂的「七根光瓶」與莫蘭迪（Giorgio Morandi）1920年代的靜物畫也沒多大差別，後者建構了一種（外部）空間關係的油畫，前者則是再現了一種體積的油畫，這些體積都經過慎重挑選，為了設計出一個「聚集不同光線」的內部空間。（Holl, Cobb, p. 9）

在這個案子裡，霍爾把這些光的體積投射到表面上，建構了一個連續但有空間區隔的3D空間，這些表面彷彿被傳送出來的光線留下永遠的印記，變成一系列抽象的室內油畫。固定不動的3D形式讓位給變化不居的空間構圖，後者是由表面與光線的交錯來界定。

史蒂芬・霍爾：聖依納爵教堂，西雅圖，華盛頓，1997
外部圖與內部圖

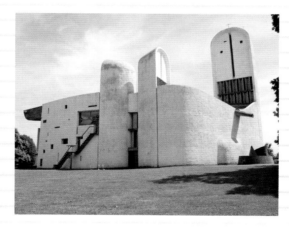

柯比意：高地聖母院，廊香，法國，1954
光塔的外部與內部

喬治・莫蘭迪：《靜物》，1952

在納爾遜博物館（Nelson-Atkins Museum of Art）的擴建案中，霍爾以好幾個不同的尺度引進光線。在地景的尺度上，這座巨大的光之建築是用來照亮鑲嵌在內部的展場，白天的功能是雕刻陳列館，在館的四周與中間會有一些休閒活動進行，到了晚上，它就變成一個會發光的燈籠，暗示出有個想像的世界潛伏在表面之下。

在建物的尺度上，這些體積創造了皮拉內西式（Piranesian）的光影空間，吸引參觀者走進下方的展場。

最後，在基礎結構的尺度上，結構、空氣、環境和光線的融合，創造出一個可精確校準的光學裝置，供人們體驗裡面的藝術收藏。

在霍爾的建築裡，光線是主角，讓建築空間綿綿不絕地融合與模糊。而正是在這些體積的軟性建構中，我們體驗到他建築的樂趣所在——棲息於發光體中的樂趣。

史蒂芬・霍爾：納爾遜博物館，堪薩斯市，密蘇里州，2007完工
外部燈箱圖

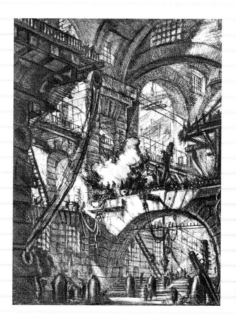

皮拉內西：無題蝕刻（稱為《冒煙之火》〔The Smoking Fire〕），出自《想像的監獄》（The Imaginary Prisons）第六卷，羅馬，1761年版

史蒂芬・霍爾：納爾遜博物館，堪薩斯市，密蘇里州
內部圖

史蒂芬・霍爾：納爾遜博物館，堪薩斯市，密蘇里州
光結構圖

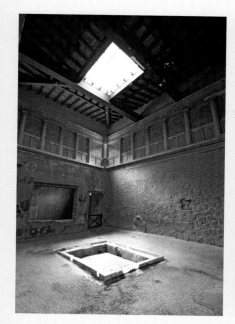

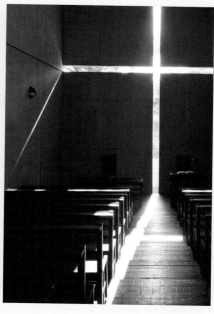

光線強化了龐貝住宅的空間秩序。前庭是你進入的第一個房間,正中央的上方有一個開口,同時讓自然光及雨水灑入。這個位於中央的光之空間,不管在象徵上或實體上,都是這座住宅的心臟,客人與家人都在會它四周碰面,並在這裡收集雨水。

安藤忠雄在日本茨木市設計的光之教堂(1989),其構想是把混凝土方盒子切割開來,讓自然光進入內部。在這個案子裡,光線同時是一種物質性和精神性的存在。這些開口的極簡尺寸放大了光亮外部與陰暗內部之間的對比,而切口的輪廓同時傳達出建築物的宗教意含。

2002–09年,紹爾布魯赫頓事務所(Sauerbruch Hutton)在慕尼黑設計了布蘭霍斯特美術館(Brandhorst Museum),繽紛多彩的立面蘊含了空間內容項目。它矗立在那裡,宛如一幅3D版的點描派繪畫,獨立的雙色金屬層與多彩的陶桿結合起來,創造出連續波動的立面,時而增豔時而黯淡,時而強固時而消解,端看你是從近處或遠方、從正面或斜角體驗它。

明暗對比 Chiaroscuro

建立明暗對比可用來界定空間和功能規劃的疆界。俐落的輪廓線可以呈現出清晰的明暗對比圖案,控制這種二元性效果。讓光線穿過可調節的孔洞,能夠創造出最極端的效果,這類孔洞的切割輪廓相當重要,可以控制進入某一空間裡的光線量,把依然留在黑暗中的部分交給想像力去發揮。

變形 Distortion

可以用刻意的手法來改變空間的經驗,途徑之一,就是編排某一光源與其落下的表面之間的關係。由於比較暗的空間會給人後退的感覺,比較亮的空間則是會往前進,因此透過這樣的手法,就可以在相對短淺的空間裡讓立體的景深效果放大。體積會因此看起來比較平坦或立體,尺寸也會看起來變大或縮小。當空間從黑暗中拉出光亮,它的序列感就會出現。反之,當光線均勻分布時,空間之間的界線就會變模糊。運用光線不僅能產生同步位移的空間解讀,還能挑戰靜態的功能規劃關係,讓獨特的效能模式隨著居住者尋求遮蔭或光亮的視線和移動而浮現。

色彩

歌 德(Johann Wolfgang von Goethe)在《色彩理論》(Theory of Colors)中寫道:「眼睛看不到形式,是光、影和色彩共同建構出視覺裡的物體區別,以及一物的某部分與其他部分的區別。」(Goethe, p. xxxviii)因為所有的色彩感知都和觀察者的眼睛以及被感知的脈絡(通常是彩色的)有關,因此,當你了解建築中的色彩,就能為建築的形式和空間帶入強力的象徵性和動態性面向。

象徵性的

色彩具有傳統上的附屬意義,這些意義會隨著所在文化的不同而改變。紅色在亞洲文化象徵好運,經常是新人穿戴的顏色,不過到了南非,紅色就變成喪服的象徵。人們也認為色彩能夠創造出一些能改變感知與行為的環境。

路易斯・巴拉岡（Luis Barragán）在墨西哥塔庫瓦亞（Tacubaya）設計的吉拉底之家（Casa Gilardi, 1976），不僅會讓人聯想起墨西哥的織品、陶器、市集和陽光普照的街道牆面，還照亮了狹長基地上的內部空間。位於房屋尾端的餐廳暨泳池，引入一個近乎神奇的光源，色彩在這裡藉由調色板、反射性和強度，創造出深無邊際的空間幻景。

感知的

某些材料和顏色可以反射光線，某些則會吸收光線，這些效果可以用來凸顯形式之間的關係。例如，把淺色表面與暗色背景並置，就能放大淺景深裡的空間深度感。或是，黑色背景前方的白色體積會比白色背景前方的黑色體積看起來大：這種尺度比例永遠是形式交互作用裡的一大功能。色彩可以彌補明暗的不足，提供撫慰或目標，或是可以為均質的表面賦予活力。

裝置

把整棟建築物當成光線裝置進行運作的最佳範例，莫過於羅馬的萬神殿。直徑8公尺的圓孔，戲劇性地照亮它轄下的巨大空間，靈性、真實又充滿時間感，隨著太陽在天際的移動，它那雕刻過的光芒也投射在圓頂的球形表面上。這棟建築就是一個裝置，為時間的流逝提供可見的測量方式。

捕捉或篩濾光線的設備，也可成為建築案的主要特色，甚至是單一特色。這些光學設備往往會催生出誇張的形式，發揮指導或修正通用照明的功效，符合特殊的室內條件需求。

位於法國史特拉斯堡的歐貝特咖啡館（Café Aubette），是由杜斯伯格（Theo van Doesburg）和阿普夫婦（Hans Arp and Sophie Taeuber-Arp）設計，1928年開幕，運用色彩否定一切的物質性，同時模糊掉地板、牆面和天花板之間的界線。斜線的構圖靈感是來自杜斯伯格的畫作，企圖創造出相對應的3D色彩「氛圍」。

理查・邁爾（Richard Meier）1975年在印第安那州新哈莫尼（New Harmony）設計的雅典娜神廟遊客中心（Atheneum）基本上是一座觀景機制，利用它的動線一再把參觀者重新引向它的歷史場址：一開始抵達新城，接著走到河邊，然後走向附近的另一個結構物，最後抵達新哈莫尼的歷史小村。這個行進順序是從瓦巴什河（Wabash River）畔動身，穿越建築物的內部斜坡道和樓梯，最後以一條階梯斜坡道結束，後者輕輕地把參觀者放置在歷史小村的入口。當中央的斜坡道調整並解決自身的幾何轉換，以便將蘊含在歷史敘述中的元素陳述出來時，它也進一步標繪出這棟建築物的形式和空間結構。

敘事性的 Narrative

建築可以說故事，真實的或虛構的，關於某人、某地和某個事件。可以把動線當成一種構架，利用它把視覺圖像聚集框構出來，讓敘述更容易明白。

劇場性的 Theatrical

建築也有能力框構不同駐留者之間的關係，並因而建立或強化不同的行為。穿越空間的移動，會不斷重新框構駐留者的視野，建構出不同的角色，在演員與觀眾之間轉換。

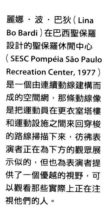

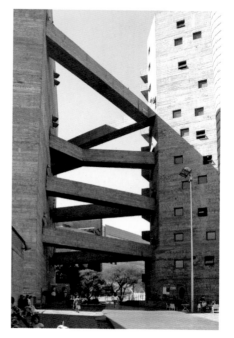

麗娜・波・巴狄（Lina Bo Bardi）在巴西聖保羅設計的聖保羅休閒中心（SESC Pompéia São Paulo Recreation Center, 1977）是一個由連續動線建構而成的空間網，那條動線像是把運動員在更衣室塔樓和運動設施之間來回穿梭的路線掃描下來，彷彿表演者正在為下方的觀眾展示似的，但也為表演者提供了一個優越的視野，可以觀看那些實際上正在注視他們的人。

順序

移動的類型以及一件作品以何種速度在移動中顯現出來，界定了我們的建築經驗。移動的順序可以是精心安排、遵循一條特定的（實體的和空間的）路徑，也可以故意設計得很隨機，允許近乎無限多種的相遇。可以用清楚的連結路徑（橋樑、樓梯或斜坡道），也可以用形式與空間的關係來建構，朝向某個光源移動或行走在兩個具像造形之間（例如穿越一列柱子或走在兩個體積之間）。

連續的 Continuous

一氣呵成的移動順序可以創造出流暢連續的空間經驗，每個空間會依次展開。這種順序常常會和斜坡道或寬大的樓梯間結合，這類空間的移動速度可以延長目光停留的時間，將遠景近景盡收眼底。

狹長的 Attenuated

鋪展型的移動順序有如一首交響樂，往往有個可辨識的主旋律，始於輕聲耳語終於一聲巨響，一路探索著主旋律的各種變奏。它往往會與脈絡情境相互呼應，像是逐漸縮窄的空間或不同的高度變化，也會和駐留者彼此唱和，例如慢慢移動的漫遊者或是蜂擁擠踏的人群。

法蘭克‧洛伊‧萊特1959年設計的紐約古根漢美術館，將動線與展場空間融合在一起。在這個案子裡，一條巨大的斜坡道界定出動線的空間、藝術展場的空間、內庭的空間，以及建築的形式。它讓觀眾得以從近處和遠處觀看展出作品，並用觀眾的移動來界定內部空間。

馬力歐‧波塔（Mario Botta）1971–73年在瑞士聖維塔萊河村（Riva San Vitale）設計的單一家庭住宅，是用一座輕金屬橋栓在山坡上，同時收集了遠景和近景，從橋開始走，接著從屋子裡的中央樓梯往下走。每一層都是從這道螺旋梯放射出去，然後在周牆上做出開口，將後方的森林與湖景呈現出來。

1938年，阿達貝爾托‧李伯拉（Adalberto Libera）在義大利卡布里設計了馬拉帕提之家（Casa Malaparte），這棟建築宛如岩石的延伸，無縫地從岩石中生長出來。那道威風凜凜的樓梯延長了始於下方海面的崎嶇上坡路，最後以遙遠地平線的浩瀚景致做為這趟移動的高潮結尾。

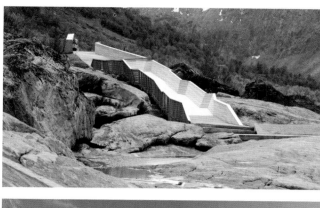

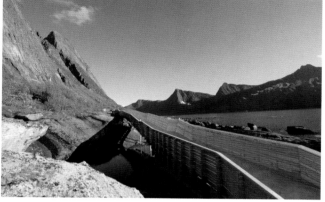

位於德國歐斯納布魯克（Osnabruck）的焦爾博物館和卡爾克里塞公園（Gigon Guyer's Museum and Park Kalkriese, 1999–2002）是個考古園區，一個象徵性的道路網將不同的居住層再現出來，從堡壘四周的羅馬軍團道路，到條頓人前進與後退的位置，乃至非軍事性的公園小徑中間層。

「看」、「聽」、「問」三個展館，分布在園區各地，點綴於地景中，讓多重多樣的相遇與軌跡在此發生。

挪威有十八條國家旅遊路線，每一條都有一組風格獨特的服務建築群和交通基礎結構（橋樑、步道、停車場），而且會參照該條路線特有的歷史和性格。沿著這些路線行走時，你會在某個特殊時刻發現其中的一些片斷，一些構造的痕跡，讓規劃中的路線清晰可見。例如，當你沿著桑亞路線（Senja Route）行走時，你會看到代碼建築事務所（Code Arkitektur）設計的圖根尼塞特休息站（Tungeneset rest stop, 2006–07），它延伸了該座小島的周邊道路，往下通往大海。

居伊·德波（Guy Debord）的心理地理學（1955）發展出以下想法：無目的的漫遊可以發展出對一座城市的透徹理解，它受衝動驅使而非依循秩序，你可藉由這種方式建構出一連串專屬於某一路線的敘事。

中斷的 Interrupted

對於建築物和地景的體驗未必要是連續性的，換句話說，也可以把空間經驗的一些主要碎片收集起來，在記憶中重新建構出雖不連續但仍完整的經驗。

隨機的 Random

在這裡，意外的相遇比控制更重要，所以刻意把穿越某建物或地景的移動設計成鬆散無系統的模式。這樣的安排可以讓你不斷將建築體驗重新組合，而每一次的組合都會產生對於該件作品的獨特解讀。

1996–99年，札哈·哈蒂（Zaha Hadid）在德國威爾（Weil am Rhein）設計的地景形構一（Landscape Formation-One），其中的建築體積是公園裡既有的環形散步路徑的延伸和變形，它們創造出一種立體的空間交織，模糊掉地景與建築的區別。

對話

穿越空間的移動往往會是一個明確系統，可與某一特定脈絡建立對話。它可以放大現有的基礎結構網絡並讓它更容易辨識，也可以把不同的空間、材料和時間維度層層相疊。這個移動系統的維度、幾何和材料，往往能展現出駐留者的需求，從轉彎半徑（汽車）到傾斜角度（無障礙設計）到最小寬度（逃生安全）都包括在內。

放大 Amplification

移動系統可以建築物所在的脈絡為起點。它們可以附貼在既有的動線網絡上，把它們的存在放大成3D形式，藉此模糊掉外部與內部以及地景與建築之間的界線。

介面 Interface

移動系統也可以在不同的情境之間扮演物質和空間的中介者，包括過去與現在之間，兩種尺度之間，兩種空間內容之間，兩種材料之間，以及兩種速度之間。它們往往會把人們帶入兩種情境的中介空間，建立一種批判性的對話，讓一方透過另一方的鏡頭被理解。

1999–2004年間，拉比克斯工作室（Studio Labics）和奈米西建築事務所（Nemesi Architetti Associati）把一套鋼構的橋樑、斜坡道和門檻系統疊架在羅馬的圖拉真市集（Trajan's Market）考古遺址上。這個截然不同的材料和維度層，為古蹟帶入一條獨立的動線系統，讓參觀者可以在這座西元前113年的磚構遺址上巡行。

多重移動系統是龐畢度中心的建築特色，該建築由理察·羅傑斯（Richard Rogers）和倫佐·皮亞諾（Renzo Piano）設計，1977年於法國巴黎落成。該棟建築的移動系統，不管是通風、水、電力、藝術或人的移動，每一個都有清楚的表情，並界定出這棟建築的形式。那條活力充沛、如今已成為經典標誌的手扶梯，橫越了整棟建築外部，當你搭乘它往上移動時，巴黎城就像一幅美景畫在你面前展開。

多重／平行 Multiple/Parallel

同步或平行的移動順序揭露出另類的建築體驗：短而愉快有別於長而悠閒，敬語有別於散文，一年一度有別於每天每日。梵蒂岡聖彼得大教堂中央的巨大銅門，只有特殊場合才會開啟，讓人們沿著中軸線爬上階梯進入中殿，而平常，當地人和遊客只能從側門進入。法庭也會有多重行進順序，一條是給被告，一條是給大眾，第三條則是給法官，每一條都展現了不同的通道和安全尺度，反映出每個群體的特定處境。

中國南京的汽車博物館於2008年由「3Gatti」建築工作室贏得競圖案，這棟建築物的形式也是其獨立但彼此交織的動線軌道的功能之一。薄如紙張的混凝土樓地板，其功能是做為螺旋上升的汽車戶外停車場，並依此功能設計造形和變形，當汽車順著這個斜坡道表面行駛時，頓時就從平凡無奇的機械轉變成展示物件。行人走的內部斜坡道，則是往下穿越每一層，不僅帶入另一個維度，同時將做為內部表面的板材彎折出適合人體的尺度。電梯則是添加了第三個穿越這棟結構的方式，可以直接回到頂端停車層。

透過對話，每個人都變成建築師。

15

對話

dialogue

一件作品會因為與新的感知、新的作品相遇而不斷更新。

大多數的藝術作品，當然也包括建築在內，會根據它是否能夠跨越自身疆界
「存活」下來而判定其價值。也就是說，如果一件藝術作品能不斷超越自身的
表面題材，與其他人或作品進行持續不斷的觀察、理解甚至行為交流，那麼這
樣的作品就會被認為具有持久性的價值，這樣的交流可以在作品完成後持續進
行，甚至可以延續到作者和最初的閱聽眾都不存在之後。這樣的作品與它們所
在的世界展開一場開放式的**對話**關係。

華盛頓特區的越戰紀念碑（林纓設計，1982 年落成）牆是一個複雜的對話式建築，引發了有時彼此矛盾的無數詮釋：地面上的一道傷口，一條壕溝，一道壁壘，一個「V」（越南或勝利？），一道閃光，一個時期，一個箭頭，象徵死亡的無言墓碑，反映人生的一面明鏡。在這個案子裡，記憶和意義的建構，完全交給個別參觀者自行發揮。不過，政治人物擔心民眾會做出乎想像的詮釋，所以加上了一組寫實主義的雕像，起初是三位男性士兵，稍後又刻了三名女性護士和一名受傷軍人，希望用明確的具像手法將可能出現的評論限制在一定的範圍之內。

拉斐爾・莫內歐設計的葛雷柯會議中心（El Greco Congress Center, 2012），與西班牙托雷多（Toledo）歷史中心的堡壘城牆進行了一場巧妙對話，不過卻是把傳統的礫石構築結合在帶狀混凝土中，另外，不規則的「扶壁」系統也與其他採用外部支撐的堡壘彼此共鳴，只不過堡壘的扶壁是因為時間摧殘需要強化，而會議中心的扶壁則是中空的通風井，供地下停車場之用。

拉格納・奧斯特貝（Ragnar Östberg）設計的斯德哥爾摩市政廳（1923）是一場對話的慶典，從歷史談到內政。臨靠騎士灣（Riddarfjärden）的那個立面，由一條條帶狀窗戶所組成，這些窗戶似乎有著自己的節奏，會令人聯想起威尼斯的總督府（Doge's Palace），藉此暗喻出斯德哥爾摩海權時代的光輝。此外，一些細部，像是偶爾異常的柱子，例如涼廊上只有一根柱子是八角形，則是標示出它們在建築動線中所扮演的變化角色。立面上的那些盲「窗」，看起來像是飄忽不定的開口，難以捉摸的磚構象形文字（例如大窗右邊的新月形盲窗），刻意的錯位，斯德哥爾摩市政廳利用這樣的設計讓觀看者的目光隨之起舞，並在腦中推敲那些數不清的意義層以及謎樣難解的秩序系統。

的確，一件作品的意義和身分，大多是由閱聽眾被該件作品所引發的過往和當下經驗發展而成，以及他們如何感知該件作品與其他作品的關係。一件作品會因為與新的感知、新的作品相遇而不斷更新。反之，**獨白式**的作品並無意讓閱聽眾以新的或改換過的方式去理解它們。這類作品堅持不容混淆的單一意義，拒絕或害怕多重的詮釋。它是毫不含糊的權威之聲。紀念性建築往往會採取獨白式的口氣，盡可能不讓它們要紀念的主題受到不可預期的解讀。以實用為主的建築物（工廠、水塔、變電所和穀倉）也可能會以獨白性的方式運作，但這並無法阻止別人硬要將詮釋加在它們頭上，或是阻止人們期望這些功能可以含納在更有抱負的設計當中。

還有另外兩種情況也可能讓建築往獨白方向發展：一是當建築的設計目的非常單一時（例如以作品做為某篇宣言），二是設計者決意要打造一棟自傳式或私人聲明的作品，以作者的身分做為最主要訊息。完全照抄的作品（就像把別人說過的話又說一遍），以及只會否定但不反駁、只會說「不」但沒有任何積極主張的作品，對話的能力也相當有限。

建築設計師有無數資源可以創作出能引發對話的作品：空間內容、基地、各種

左圖：蘇托・德穆拉（Eduardo Souto de Moura）將葡萄牙阿馬雷斯（Amares）的聖馬利亞布羅修道院（Santa Maria do Bouro Convent）廢墟改建成旅館（1987-97），在這個改建案中，他用當代材料來表達現代進駐了該結構，同時仔細查閱了它先前的兩種身分：一是做為一座宏偉的修道院，二是做為一座廢墟，後者或許更令人印象深刻。高反射的無框窗戶模擬廢墟的空洞開口，假裝顯露出裡頭的天空。耐候鋼板依循窗戶的比例，卻又在空間中取而代之，凸顯出牆的厚實與鋼的纖薄。與今日無關的磚石碎片沿著傷痕累累的乾淨牆面突伸出來，與從新安裝的陽台上流下的鏽斑彼此相伴。

上圖：費南多・塔沃拉（Fernando Távora）在葡萄牙吉馬良斯（Guimarães）設計的聖塔馬里哈旅館（Pousada Santa Marinha, 1984）是由修道院改建，原本修士居住的側樓牆面上，以最低限手法開了一些小孔，為開了高窗的旅館新側樓的切分音節奏提供背景和主旋律。從上方看過去，這道新側樓有如一座簡單的露台；就字面義和比喻義而言，都是這座修道院的新基礎。

再現形式、其他建築物（相鄰的和看不見的甚至還沒興建的）、材料、形式（基本的和複合的）、個人經驗、記憶，以及一群核心他者的參與。這些他者的角色包括督導、批評家、合作者、客戶、使用者、歷史學家和非正式的觀察者等。一件作品的對話能力可否延續，他們扮演了不可或缺的角色，不僅是透過積極主動的批評，還包括將該件作品放置在其他作品與經驗的脈絡中，以及了解建築有能力遮除對於過往經驗的回憶、同時樹立未來的觀察架構。

建築的形式必然會招來一些談論。千百年的歷史和數不清的往事、世界觀以及個別觀察者的自身經驗，讓形式飽含了各種意義，沒有任何建築師能夠全盤了解這些日積月累的意義，哪怕是最簡單的形式也沒辦法。基於這個原因，大多數的形式，從球體和立方體，到花瓣形的屋頂乃至昆蟲狀的地下結構，從對話的角度而言都是開放性的；它們沒有確切的過往也沒有固定的未來。建築師的角色就是促進形式的可談論性，並致力各種類型的對話，讓一件作品的意義可以不斷被它的所有觀察者和所有脈絡重新定義。

在對話性比較強的建築裡，每個人都有機會「建構」作品，指派它的價值和意義，包括建築內部的以及它與環境的關係。透過這樣的對話，每個人都可變成建築師。

照片裡左邊那棟是博洛米尼設計的聖菲利波小禮拜堂（1650年完工），右邊是新教堂（Chiesa Nuova，立面由 Fausto Rughesi 設計，約 1605年），前者的立面同時對後者做了翻譯和分析；當你凝視其中一座，就等於對另一座做了詮釋。小禮拜堂的破山牆參照了旁邊教堂上的微妙層次感；教堂上方窗戶上的小拱變成了小禮拜堂上面的扁式半圓頂；框住教堂中央門道的淺拱贊助了小禮拜堂的淺凸欄；橫越小禮拜堂中間的條帶對準了教堂的下簷口和橫飾帶；博洛米尼的壁柱柱頭是教堂柱頭的簡化版；不過教堂的中央部分往前拉了幾步，小禮拜堂的立面則是呈現出令人印象深刻的凹弧。新建築群的主要入口是位於兩個立面之間的小門，小門的尺寸完全抄襲教堂的側門。

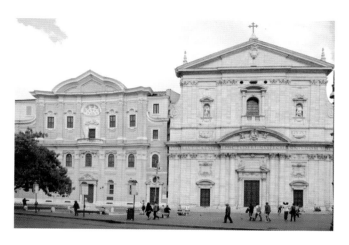

朱塞佩‧賈貝里
（Giuseppe Jappelli）設計
的佩德羅奇咖啡館（Caffé
Pedrocchi, 1831–42）位
於義大利帕都亞（Padua）
的歷史中心區，採用三角
形平面，並用同樣的主題

與不同的脈絡建立多重對
話。門廊這個主題以及大
體空白的背景樓層和一扇
單門與內嵌的橫飾帶，獨
自坐落在廣場上，一方面
為空間建立了一個中心，

一方面又像是鑲嵌在都市
紋理中的一座涼亭（它左
方的「哥德式」結構事實
上是後來由同一位建築師
添加的，與他自己的建築
物進行一場複雜又彎轉時

間的對話）。在街道立面
上，兩座「門廊／涼亭組」
像書檔似的立在另一座廣
場的兩端，框住一個中央
大開間，庇護著露天咖啡
座。

位於葡萄牙吉馬良斯的聖
塔馬里哈修道院，目前是
一座旅館，塔沃拉在它入
口附近的前迴廊牆面上，
鑿開一個仔細勾畫的「窗
戶」，將這棟建築不斷重

建的混雜歷史揭露出來，
讓觀看者意識到它的複雜
過往，並為目前改建成旅
館一事立案（1984年完
工）。

對話的形式

詮釋形式最有效的技術之一，就是拿它
們和其他形式做比較，不僅是和類似的
形式做比較，還可和不同的形式做比較。

對比 Contrast

兩個對比形式之間的對話特別有勁道，
因為對比可以提供一種相對關係來界定
形式。要感知某樣東西小，就必須去感
知它和其他大東西的關係。沉重相對於
輕盈，粗糙相對於平滑，舊相對於新。
如果對這些詞彙組當中的某一個沒感
覺，另一個就無法得到明確界定。此外，
每個詞彙內部也都帶有一些對反詞彙的
殘餘：「自然」的概念裡永遠保留著「人
工」的痕跡。在每個案例裡，深入的對
話都能讓我們重新組織這些詞彙，例
如，某樣沉重的東西突然被理解為毫無
重量。

一件作品也可透過一連串的內部對話發

展成形：獨一元素 vs. 重複元素，曲線形
式相對於正交形式，背景場域裡的圖形
元素。當我們從某一元素與環境或時間
性現象的對話角度去理解該項元素時，
也可能發展出演化性的理解。例如，某
項形式可以被理解成不透明的、半透明
的或透明的，端看一天中的哪個時間、
太陽的位置變化、簾幕是否垂下，以及
戶外天光與室內人造光之間的過渡情形
而定。

豐富 Enrichment

對話式的介入也能讓意義變**豐富**。例
如，可以把一棟既有建築物先前不受重
視或被隱藏起來的面向，藉由框裱、隔
離或揭露等設計手法，將它凸顯出來，
詳細說明它的意義。

將形式**不斷重述**也可以引發對話，藉由
在不同的涵構脈絡裡重新安置或重新框
構來補充新的意義。形式就像句子，一
旦移植到不同的涵構脈絡，就會吸收新

的推斷，新的潛在意義，重新反射回原
有的形式上。

重新定位 Redirection

重新定位也可以讓作品或形式進入對話
狀態。可以藉由重新更改空間內容來達
到這點，例如把門改成窗，把工廠改成
博物館，或是把花園改成屋頂。增加或
減去某一形式的細節或特點，也可直接
為該形式補充意義。減法的例子包括：
以切鑿手法讓先前可能沒考慮到的面向
顯露出來，以開口將先前看不到的景觀
呈現出來，或是引進新的移動順序，重
新講述該棟建築的故事。

加法 Addition

加法的做法包括：在帶有戶外暗示意味
的體積內部擴展出一個延伸或出乎意外
的內部空間，以新手法將某個系列組件
凸顯出來，或是以不同的材料（把磚頭
改成石頭）或形狀（把一排圓柱改成六
角柱）將某一形式或母題呈現出來。

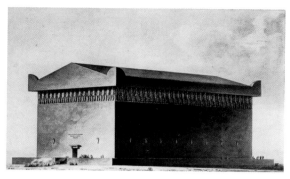

十八世紀的法國建築界對於比喻的使用尤其頻繁，當時為了反對後期巴洛克的奢華繁複，出現了一股回歸古典主義的浪潮，企圖讓建築直接對閱聽眾「說話」。艾提昂路易·

布雷（Étienne-Louis Boullée）設計的「戰士紀念碑」（Cenotaph for a Warrior, c. 1780）採用轉喻法，把紀念碑設計成一個巨大的石棺。

方斯瓦·拉辛·德·蒙維爾（François Racine de Monville）為自家莊園設計的夏屋，位於法國馬里（Marly）附近的德塞德黑（Désert de Retz），是提

喻建築的一個範例。整棟住宅被打造成巨型圓柱的殘餘部分，引導人們想像那裡曾經有座超大的神廟，但已頹圮成廢墟。

道（起始、過渡）。

由於隱喻和大多數的詩語言一樣，往往會超越自身疆界，它們的類比關係能為一些未得到充分觀察的現象帶來新的洞見。此外，由於隱喻可以容受層層相疊且往往是以個人經驗為基礎的詮釋，所以偶爾也會失控。（例如，羅密歐口中的「茱麗葉是太陽」很少代表她是黃的或圓的，不過對今日的某些閱聽眾而言，倒是可能意味著她很「熱辣」。）

轉喻 Metonymy

在轉喻裡，原始物與替代物之間有一種連續性，往往是一種相關的圖符。舉一個典型例子：「筆比劍更有力」，這裡的「筆」是代表書寫，「劍」是代表戰鬥。和轉喻相關的是提喻，提喻是以部分取代整體，或以整體取代部分。大多數的電影罪犯似乎都是用提喻的手法命名，例如「耳朵」路易或「下巴」伯帝。

如果說隱喻的內在本質是浪漫詩意的，那麼轉喻基本上是寫實的。伴隨隱喻而

來的可能類比往往會超出最初的陳述，而轉喻則會是以單一情境為焦點，帶有某種經過刪節、限定的感知。在提喻裡，這種刪節甚至可能引發超現實主義的感受，例如在尼古拉·果戈理（Nikolai Gogol）的短篇小說〈鼻子〉裡，一名小官員的鼻子超越了主人的社會地位。在建築上，轉喻可以做為一種速記，為某一結構物的機能或性格提供即時快速的識別。

反諷 Irony

反諷的形式非常多，但都有一個共同特色，就是呈現出來的東西都和意圖呈現的東西有些相反。在喬納森·斯威夫特（Jonathan Swift）的著名散文〈野人芻議〉（A Modest Proposal）裡，作者似乎主張用吃小孩來解決鄉村的貧窮問題，這篇文章就是公認的反諷傑作。

反諷是難度較高的一種比喻。沒有察覺到反諷目的（通常會用更大的篇幅或一個幽微的眼色做暗示）的閱聽眾，可能會從字面上所肯定的價值去理解它。反

尚賈克·勒奎設計的「貝勒育聚會所」（Rendezvous at Bellevue, 1777–1814）再現了提喻的另一面向，所有的部分都是由整體所構成。在這件作品裡，希臘神廟變成了一座文藝復興鐘樓的頂塔，而這座鐘樓又反過來

用一道伊斯蘭風格的連拱廊與一棟複合式別墅閣樓上的帕拉底歐式亭閣相連，等等。這個案子變成了各種形式的聚會所，藉此論述理想化的插曲式建築事件以及折衷主義的潛在和諧。

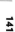

諷會不斷在嚴肅與玩笑、正極與負極之間起伏波動。例如，雖然斯威夫特並不支持食人主義，但是若從完全相反的觀點認為食人主義就是壞的，那也會錯失他想傳遞的主旨。

在建築上，反諷最有效的部分，是用來挑戰一些可被鞏固的信念，或是用來推翻一些已被膚淺詮釋給佔領的複合形式。基於這個原因，我們可以看到許多紀念性建築，特別那些用來提醒我們記得歷史上的一些痛苦事件，像是種族滅絕等行為的紀念性建築，會利用反諷的造形設計：把尖碑和石碑這類傳統的紀念形式顛倒過來，或是運用消失的手法來開玩笑（例如集中營殉難者紀念館〔Memorial to the Martyrs of the Deportation〕，頁171），藉此讓人們注意。

誇飾 Hyperbole

誇飾是一種明顯的誇大，目的是要強調某一特色或情況，例如「等到地老天荒」。

建築上的誇飾往往會和建築師的一些願望結合在一起，像是想要引進一些新的形式類型（用圓錐取代圓頂），想要強調某一個特色的獨一無二（矩形塊體上的球根狀突出物），或是想要凸顯某個特質（用誇大的古典圖案設計來攫取紀念性）。

我們偶爾會看到誇飾的反面，也就是低調（understatement），運用在一些企圖融入都會紋理的建築上，在這些地方，太過醒目可能是不利的，例如某些祕密俱樂部或實用性建築。

擬人化 Personification

擬人化就是把人的特質套放在動物、自

奧斯瓦德・翁格斯（Oswald Matthias Ungers）把莎士比亞重新講述的奧維德（Ovid）神話故事〈皮拉莫斯和笛絲貝〉（Pyramus and Thisbe），當成他為西柏林設計的一棟住宅（約1976）的中心主題，住宅離柏林圍牆不遠，住宅的基地上曾經有過一道中世紀圍牆。那則神話故事述說來自相鄰莊園的兩名愛人，因為家族的世仇關係而禁止會面。他們只能透過牆面上的一道裂縫訴說衷曲。和莎士比亞的版本一樣，牆也是翁格斯設計中的一項特色，把住宅區分成一個工作立方體和一個居住立方體，兩者只能透過厚牆上的單一孔洞進行連結。翁格斯的「皮拉莫斯和笛絲貝」不僅是一棟擬人化的住宅，它還發展成柏林分裂的隱喻和終極紀念。

王座城門（The Barrière du Trône, 1787）是由兩個一模一樣的亭樓和兩根巨大圓柱所構成，是克勞德尼柯拉・勒杜在通往巴黎的各座城門設立的收稅所之一。這座亭樓結合了一種誇飾的紀念性——巨大的立面上包含了一個宏偉大拱門，還運用浮誇的楔形拱石裝飾，上面覆蓋了一座三角楣，並用誇張的托座支撐，不過這座宏偉的拱門是通往一條低調許多的謙虛門道。以誇飾法將這棟建築所代表的市政盛況外顯出來，然後以低調法將市政公務內含在其中。

法蘭克・蓋瑞（Frank Gehry）在布拉格設計的荷蘭國民保險公司大樓（Nationale-Nederlanden, 1996），一般稱為「跳舞之屋」。它的形式有部分是源自於擬人化手法，模擬的對象是佛雷・亞斯坦（Fred Astaire，儀態比較垂直的那部分）和金姐・羅潔絲（Ginger Rogers，比較動感的部分）這對知名的雙人舞組。舞蹈的隱喻用在這裡特別恰當，因為附近的建築大多採用巴洛克結構，跳舞之屋以它奇特的彎扭姿態將其他建築的規律性延展開來。

卡羅·莫里諾（Carlo
Mollino）在義大利都靈設
計的皇家劇院（Teatro
Regia，1973落成），將隱
約的擬人化形式與代表女
性軀幹的平面結合起來，
後者是莫里諾最為推崇的
美學圖像。表演廳的本身
是深紫紅色，同時指涉了
子宮與皇室，舞台的台口
則是刻意設計成電視螢幕
的形狀。

然現象、抽象概念和無生命物件上。擬
人化在寓言、童話和神話故事中非常普
遍。

擬人化也可以雙重閱讀，例如把狐狸描
寫成人的模樣，也意味著人有可能像狐
狸。擬人化這項技巧可用來再現建築裡
的抽象特質，讓觀看者能從「人」的層
級去理解，例如尚賈克·勒奎企圖把面
相學應用到建築立面的設計上。以人體
做為組織空間的原始根據，在建築上也
運用得相當普遍。

價值觀和感知

在設計過程中，比喻可以是**操作性**的和
表現性的。操作性的比喻主要是用來激
發設計過程，通常會隨著過程發展而被
「掩埋起來」，因為額外的設計顧慮或其
他的概念研究而遭放棄。在某種程度

上，所有的示意圖都是一種操作性的比
喻。

表現性的比喻則是設計概念的中心，一
旦作品的觀賞者領會了其中的比喻關
係，就能以此為工具，擴大他們對作品
的詮釋。

比喻有可能是替某樣已經變成慣例的東
西，刺激出各式各樣的全新理解。建築
師也可以利用表現性的比喻，把還沒建
立形式語言的不常見或難以形容的方案
介紹給閱聽眾。

不過，對設計者和觀看者而言，比喻都
有一種與生俱來的危險：隱喻的無窮類
比可能會讓人七暈八素，迷失方向；轉
喻的碎裂化可能會讓人永遠看不清全
貌；或者人們可能會對真實主體的缺席
不以為意。

尤塞·普雷茨尼克設計
的布拉格聖心堂（Church
of the Sacred Heart,
1932），希望能結合帶有
「貂皮斗篷」紋理的磚塊
圖案。這裡採用的轉喻是

參照傳統的皇家斗篷以及
基督教的核心象徵，將基
督的尊貴與復活的指涉結
合起來，因為貂皮大衣的
色澤會在夏天變暗，但到
了冬天又會變亮。

陌生化的目標，
是要刺激他人以第一次觀看的心情
真真切切地去感知某樣可能已經在
無數場合裡看過的事物，
希望能藉此在習以為常的事物裡
領會到非凡之處。

17 陌生化

defamiliarization

藉由引進陌生的猜測線索，以及用陌生的技術觀看、將觀看概念化以及將概念化的結果描述出來，建築師就能培養出一組強化過的感性。

一般人都期待建築物能提供遮蔽，便利我們的日常活動，同時提供我們舒適感和熟悉感，同樣的，建築有時也可以引導我們去質疑我們信以為真的世界，去思考習以為常的事物，去重新評估帶給我們舒適的東西，去挑戰我們以為自己知道的內容。

里斯本的水之母水庫（Mãe D'Água Amoreiras Reservoir，1834年由卡洛斯‧馬德爾〔Carlos Mardel〕設計）從外面看起來，似乎是個宏偉的都會紀念性建築，甚至像是一座神廟。屋頂是一處公開廣場，可眺望該城的景觀。然而在它內部，卻是充滿水的結構體，是一道十八世紀水道橋的終點站，一度是該城最主要的淡水來源。周界框限住內部的範圍，並以一道洞窟狀的瀑布做為水流進入城市的大門。水之母翻轉了建築與景觀、內與外、荒野與都會，甚至地板與牆面的觀念。

這張由大一學生畫的鉛筆素描，是用來詮釋吸血烏賊的防禦運動。雖然這不是一張解剖圖，但是這些運動的紀錄已經預先考慮到動態模型的建構，而這樣的模型日後可用來提出一個可將自身內外反轉的結構。

學生：Allison Wills（指導教師：Val Warke & Jim Williamson，助教：Larisa Ovalles）

在建築師的養成教育中，召喚陌生感是不可或缺的一項技術，可以刺激創意過程，超越單調的重複抄襲。藉由引進陌生的猜測線索，以及用陌生的技術觀看、將觀看概念化以及將概念化的結果描述出來，建築師就能培養出一組強化過的感性。而透過這樣的過程生產出來的建築，將能提供觀看者一條特殊的路徑去理解這個世界，進而提供一種更遼闊、更熱切的方式讓我們生活在這世界。「陌生化」首先是由文學理論家維克多‧謝克洛夫斯基（Viktor Shklovsky）在1917年發表的〈藝術技巧論〉（Art as Device）一文中提出。他把「陌生化」當成一種技巧，是許多藝術的核心，可讓讀者或觀看者得到一種比較間接的感知路徑，而非日常的描述。它的目的是要延長我們對詩意作品的感知行動，減少其中不假思索的自動成分，提高深思熟慮的程度。

雖然熟悉的事物會讓我們感到親近，但這種親近感也可能掩蓋掉事物的真實樣貌。陌生化可拉開物件與觀看者的距離，開啟一塊需要思考導航的認知空間。但是這個缺口裡有的不僅是詩意。如果說熟悉事物裡有一種舒適的穩定性，那麼陌生化終將揭露裡面其實也潛伏了不穩定性──不同時代、文化以及個人之間的觀察差異──同時會掀開那

這個用壓克力、玻璃、鋼和木頭製作的模型，是源自於一張繪圖分析，分析對象是獵豹加速時扭轉和蹲低身體所產生的擴張現象。這個模型再現了設計過程中的一個中間階段，該項設計是要研究結構體在適應不同的基地組構和動線路徑時的物理擴張能力。

學生：Lisa Zhu（指導教師：Val Warke and Jim Williamson，助教：Larisa Ovalles）

柯比意設計的貝斯塔吉閣樓（Beistegui Penthouse，1930年完工）位於巴黎香榭麗舍大道上一棟十九世紀的公寓頂樓。這可說是以建築手法撰寫的有關超現實主義陌生化的論文，藉由某一詞彙部分替代另一詞彙。在這張視圖裡，一個屋頂「房間」以天空為天花板，以巴黎周遭的山丘做為簷口，槌球草皮變成地毯，「壁爐」則是凱旋門的形狀，當蒸氣從牆後的煙道排出時，這座壁爐看起來就像在「抽煙」，這項設計也同時意味著，凱旋門是一座壁爐（但不具機能性），而每一座壁爐或許也都期盼能變成凱旋門。

層不透明的面紗，讓人看到所謂的「熟悉感」往往是環繞著某一主題建構出來的，目的是要阻止人們看出它更深層的意義。

當作品的生產者採用陌生化的做法，他必然會對一些陌生現象有所理解，而這樣的理解，最終也一定會被作品的觀看者感受到。

操作

陌生化在案件的設計上以及特別是在建築師的養成教育上，可扮演許多角色。建築師的山脈輪廓速寫，日後可能會變成一座屋頂；在地方市場對水果攤車所做的研究，可能會發展成一間幼兒園；保羅・克利（Paul Klee）繪畫裡的半透明棋盤色塊，可能會被他轉譯成都市設計；或是把小豬愛在泥中打滾的嗜好，運用在沙漠結構的設計上。挖掘陌生事物往往能擴大可使用的工具清單，包括形式、涵構脈絡與環境反應，以及分析和再現的技巧等。

挪用 Appropriation

透過分析和概念化，建築概念可以源自於任何人造物件，甚至是那些沒什麼明確建築性的東西（像是樹木、甲蟲、裙襯架、潛望鏡）。對這類資源進行研究調查，然後挪用其中的形式、操作或再現方法，是設計人員在設計初期最常採用的陌生化技術。

甚至連設計工具也可重新定義：可以挑戰再現慣例（照片應該被詮釋成平面，輪廓是模型的基礎）的意含，也可將不同的物件融合在同一個再現中（在模型裡放入小孩的玩具，在剖面圖裡放入解剖插圖）。

因為我們能在形式、涵構脈絡、機能和尺度等事物之間發現一種流動的關係，所以能持續更新我們對周遭世界的理解，提出新的問題，回答先前未解決的問題，並啟動建築最強大的論述能力之一。

顛覆 Subversion

另一種技巧是「推翻」某一形式或形式複合體的傳統價值或關係，做法包括打

密斯凡德羅為 1929 年巴塞隆納世界博覽會設計的德國館（1986 年重建），利用簡單的牆、柱、地板和天花板，將現代主義引介給一群不了解的觀眾。大片的拋光玻璃板和大理石板，看似毫無裝飾地在展館中漫遊，兜售一個用獨立柱組成的網格和「自由平面」空間。透過反射和燈光控制所進行的陌生化操作，讓大理石表面在我們眼前去物質化，像玻璃表面一樣結晶凝固。館中最厚的一道牆，其實是用半透明玻璃構成的一口井，散發出乳白色光芒，但未投射任何影子。玻璃牆對稱地配置在黑色的水池和地毯之間，讓它的角色游動在陳列櫃與鏡子之間，同樣的，當格奧爾格‧科爾貝（Georg Kolbe）的雕像在結構體內舞動時，那張地毯也似乎跟著泛起漣漪。

個誇大或顛倒的地形，以及一棟廢棄的建物，都有可能被融入概念呈現當中。

此外，真實的意外事件也可能促成另類解讀：建築圖可能毀損、印反或印錯；模型碎裂、不完整或顛倒；口頭提案時說了一個「錯」字。設計師如果把目的和執行脫鉤，把這類意外同化起來，可能會從中得到靈感，在熟悉的方法之外思考一條新的途徑。

碰到這類情況，設計師、評論家和觀察敏銳的同行應該對偶發性保持接受的態度，因為這類「意外」也有可能提供陌生化的作用，讓設計過程有重振復甦的機會。雖然「意外」經常被視為「設計」的反義詞，但許多學校甚至還企圖促成這類「意外」發生，把它當成寶貴的機會，可擴充學生的技能寶庫，這是自我教育的一大面向。

接受

一件作品若對世界提出陌生化的觀點，往往會促使觀看者對**他們**原本熟悉的世界做出修正，但我們不能說這樣的接受精確反映了產品的意圖，因為認知永遠都是屬於個人而且是暫時性的。不過無論如何，陌生化後面的確有一股啟明的力量，允許設計師和觀看者不斷改變角色。

接受性

既然所有形式都有混雜且不可知的過去，沒有人能知道它們所有的私通和表現，因此對觀察者而言，接受先入為主的粗略詮釋，是最省事的途徑。觀看一件陌生化的形式複合體的人，一定很樂意在新脈絡的整體性中重新思考形式，讓這些形式與先前較膚淺的外延意義脫鉤。由於這些形式只能完整存在於記憶

亂原本的位階狀態（用廚房取代房間的優勢地位，用變電站取代市政紀念碑），取消機能性或讓它機能不良（在人字形屋頂上鑿滿孔洞，不通往任何地方的樓梯），或是扭曲慣常的社會價值（把一個受人迴避的主題當成備受尊崇的主題一樣框裱起來，把私人空間弄成極度公開）。

在設計操作上，顛覆不僅是簡單的反轉，也可能永久甚至追溯既往地改變觀察者對於某一形式和所有類似形式的詮釋。

去脈絡化和重新脈絡化
De- and Recontextualization
由於大多數的詮釋意義都是來自於形式

所在的涵構脈絡，因此將某一形式或系統安置到新的或可能受到抵制的涵構脈絡裡，必然能讓原本的形式陌生化。當歌劇院被安置在高速公路下方，人們對該機構的地位偏見可能就會有所改變，進而去感知該項專案的材料美學。當一棟廉價公寓孤立在公園裡時，人們就會開始認為它具有某種紀念性。

意外事件 Accident
偶爾，在設計過程中，會從對某一再現的錯誤詮釋（刻意和非刻意的）中，浮現出「意外」的見解：堅實被詮釋為空無，鋪面被詮釋為天花板，某一細節或都市計畫被「誤認」為一棟建築。這類意外甚至可能是因為誤讀了基地或空間內容資料的數據：一個錯誤的尺度，一

馬德里的儲蓄銀行論壇（CaixaForum）藝廊是由赫佐格與德穆隆設計（2007落成），結合了先前一座發電廠的磚構體，但又與該建築的基本特色疏離開來：移除原先的石造地基；讓磚構外殼懸挑在下沉的入口方庭上；頂端還迸出一個笨重的氧化鋼塊體做為陌生的閣樓。建築師對於舊結構體的操作手法引發了種種理解爭端，包括磚塊到底是結構還是帷幕，窗戶到底是開口還是記號，建物到底是存在實體或材料。原本熟悉的建築被處理成陌生物，激發出先前無法想像的建築感知。與藝廊毗鄰的「垂直花園」（Vertical Garden）是派崔克‧布朗（Partrick Blanc, 2007）的傑作，進一步將量體與材料的觀念陌生化，把「牆」當成「地面」，讓人聯想起附近植物園的某種錯位。

藝術家沃爾特‧德‧馬利亞（Walter De Maria）的《紐約土壤屋》（The New York Earth Room, 1977）是由迪亞基金會（Dia Foundation）策劃，在一間位於二樓的曼哈頓閣樓裡，填入127公噸的泥土。在蘇活區發現一個充滿土壤香氣的空間，不僅凸顯出泥土在該城這個地區的罕見性——把鄉村移置到城市裡——還對構成該空間的元素做了重新評估：柱子似乎是從土壤裡「長」出來，照明裝置宛如太陽射穿樹冠灑落而下，牆面則像是斷垣殘壁。那永恆不變的白，幾乎已成為紐約現代公寓閣樓的慣例，放大了這種非自然的反差，透露出閣樓的空洞與永遠無法讓生命成長的土壤之間的相互人為性。

中，因此這類效果可能具有回溯性。

好奇

當人們首次遇到某事物，特別是當該事物有點異常時，必然會興起一種好奇感。既然陌生化的目標是要刺激他人以第一次觀看的心情真真切切地去**感知**某樣可能已經在無數場合裡**看過**的事物，希望能藉此在習以為常的那樣事物裡領會到非凡之處，那麼觀察者所做出的第一反應，很可能就是某種好奇。這種情緒性的好奇激動，一般會引發愛打聽的慾望，最後變成批判的感性。

詩意

陌生化的形式從死搬硬套的外延意義中鬆脫，自由發展出新層次的內涵意義。隨著這種建築語言的「稠化」，觀看者也越來越能察覺到建築創造詩意意含的能耐：即便是最散文的形式也開始跟無法事先說出口的意義與可能性產生共鳴。這些詩意結果可能會影響我們對社會、環境、道德、情感與美學的偏見和理解。

覺察的延伸

有位同事有輛1970年代的休旅車，當車體上的乙烯木紋鑲板掉落時，她覺得必須找到方法把露出來的黑色膠痕和螺絲頭蓋住。她結合便宜、有效和建築師的感性，用薄型塑膠磚片取代原本的塑木。一個巧思就讓不起眼的休旅車變成耀眼物件。雖然很少人想要停在它旁邊，不過倒是有許多人樂意評論這輛休旅車透露了哪些郊區美學：「木頭」的汽車側板代表的是一種相當罕見甚至反常的車輛與居家文化。一部大量生產的日常休旅車的覆面，平常只會是一眼帶過的東西，但是這種陌生化的做法，卻讓觀看者開始深思，並可能永遠改變他們對這類休旅車的感知，甚至可能影響他們對人造膠合板甚至工業化居家生活的看法。

將熟悉、習慣和常見事物的陌生面向暴露出來，可以揭開消失或隱藏在形式後面的意義，如果經常與這類陌生事物相遇，更能擴展我們透過形式「閱讀」世界的能力。

建築的轉化能力
可以啟動其他的計畫項目、
居住棲息、形貌和效能。

18

轉化

transformation

轉化發生在多種尺度上，從最小的粒子到整棟建築物，並以各種間隔發生，從一次性事件到周而復始的轉化。

雖然建築材料絕大多數是靜態的，像是混凝土、鋼、石頭、玻璃、木頭，但建築的**經驗**卻可能是極為動態的。建築有能力分分秒秒、日日夜夜、月月年年轉化。

2005–07 年，恩斯特‧吉塞布雷特（Ernst Giselbrecht）為奧地利巴特格萊興貝格（Bad Gleichenberg）的凱富科技公司展間（Kiefer Technic Showroom）創造了「動態立面」。用穿孔輕金屬雙摺板材料構成的獨立表面，可以用無限多種方式定位，同時達到個人化傾向和響應環保的雙重目標。這個類似有機體的表面，不斷從內部和外部轉化該棟建築與地景給人的體驗。

2012 年，伊尼亞基‧卡尼塞洛（Iñaqui Carnicero）於西班牙馬德里設計的機庫十六（Hangar 16），在一個巨大到宛如沒有邊際的前屠宰場空間中，插入一連串的全高鋼門，創造出多重性的空間閱讀，也有助於滿足各種尺度的空間內容要求：從親密舒適的藝術開幕會到大開大放的搖滾音樂會。

這些轉化可以是真實性的、暗示性的，更常是兩者兼具。也就是說，一塊鑲板可以從某個位置滑動到另一個位置，或是當光線在它表面移動時，因反射關係從堅實轉化成透明。但無論是哪種情況，這樣的轉化能力都會啟動其他的計畫項目、居住棲息、形貌和效能，換句話說，建築從來不曾是完全靜態的。

真實性的 Literal

動態建築不僅會記錄和適應外部刺激源所發揮的效應，也會激發種種行為做為自身轉化的機能。外部刺激源可以是環境性的（隨著太陽移動的活動遮板）、計畫項目的（火車的包廂白天是客廳，晚上把睡舖放下後就轉變成臥房），或空間性的（當駐留者增加時體積跟著變大）。轉化發生在多種尺度上，從最小的粒子到整棟建築物，並以各種間隔發生，從一次性事件到周而復始的轉化。

例如，現代劇場經常會利用旋轉舞台、升降梯和可移動的包廂位置，實際改變觀看／演出的關係。而投影科技則是能從感知上改變圈圍感、氣候感和時間感。

時間性的（動態）Temporal

建築登錄了時間的流逝。人類儀式和環境刺激的痕跡體現在它的轉化裡。表面的滑動、旋轉、開啟和閉合，都能轉化空間的尺度和關係，決定公私情境，轉換機能與運作。

拓撲學的 Topological

建築的空間、形式和表面也可透過潛在結構模式的變形而發生轉化，這種變形是以數學模型為基礎，而模型能在隨後傳達出結構模式的質性面向。無縫的物理轉化取代了真實的運動，生產出一種形式的流動，牆面可呼應計畫項目的刺

1932–34年間，愛琳‧葛雷（Eileen Gray）在法國的卡斯特拉（Castelar）為自己設計了一棟住宅，名為「打哈欠時間」（Tempe à Pailla），裡頭的伸縮式衣櫥是將內部設想成一件巨大家具的案例之一，在這件作品裡，不管是表面還是獨立式的家具都經過轉化，以便為多重性的空間和機能方案提供服務。入口大廳的伸縮式衣櫃可隨著內容物的改變而擴大尺寸，不過如此一來，就會讓入口大廳的空間順序產生轉變。

激源轉變成樓地板和天花板。

智慧材料 Smart Materials

可程式化材料指的是可以「縫合」到日常材料中以及當暴露在熱、水、電的情況下可以自我激活的合成材料，可透過收縮、膨脹和拉薄等程序讓嵌有這類材料的表面和形式發生轉化。這類活化作用往往都是在奈米尺度上進行，粒子以及由此產生的材料是在這個尺度上承受改變。

暗示性的 Implied

建築也可以用非動態的方式轉化，這種轉化的暗示可以寄居在計畫項目的、形式的或感知的詮釋中。

計畫項目的 Programmatic

當建築物挪用了先前為了另一項目的而設計的元素時，就會經歷方案項目的轉化。例如，在一間由教堂改建而成的夜店裡，透過彩繪玻璃投射出來的光線，就將這些窗戶的意義從宗教文本轉變成迪斯可七彩霓虹球。在實體層面上沒有任何東西做了改變，是人們體驗的脈絡轉化了我們對該件作品的感知。

主題和變奏 Theme and Variation

可辨識的重複構成了可辨識且可凝聚整

2013年，麻省理工學院自我組裝實驗室（Self Assembly Lab）的研究員史卡勒‧提比茨（Skylar Tibbits）與列印龍頭大廠Stratasys和3D設計軟體領導品牌歐特克軟體公司（Autodesk Inc.）合作，發展出一套程序，可讓複合材料根據預先程式化的限制條件擴大和變形。將一種延展性的材料和一種聚合物基的吸水材料結合起來，變成一種具有內建機能的複合材料，當你把這種材料放入水中，等它膨脹到兩倍以上並伸展到更大的領域時，就會根據外在環境的刺激做出預先設定好的形式轉化。

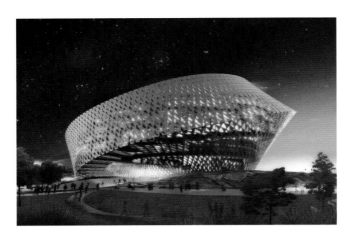

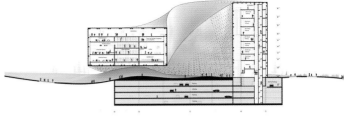

2009年，BIG（Bjarke Ingels Group）建築事務所在哈薩克阿斯塔納國家圖書館（Astana National Library）的設計案中，結合了一系列的幾何，創造出一條連續不斷的螺旋通道，一條3D版的莫比烏斯帶（Möbius strip），一開始是一條水平空間，接著轉變成垂直空間，而它的表面圖案則是標示出因為不斷變化方位所產生的耐熱需求。

諾曼·佛斯特（Norman Foster）在香港設計的匯豐總行大廈（HSBC building, 1978-85）的一樓，是個可穿越的空間，平常日的上班時間，是做為進入銀行大廳和上方辦公樓層的入口，不過到了禮拜天，則是轉變成菲籍家務工使用的市集和聚會空間。與既有的行人、車輛和地下網絡等基礎結構銜接之後，它就是個不斷轉化的公共空間，可以被不斷演化的都市文化所挪用。

體的「圖案」，這種重複容許獨一性和差異性存在其中，卻不會摧毀掉整體的聚合感。

感知和記憶的角色 Role of Perception and Memory

事物一旦曾以某種特定方式被體驗，當感知的脈絡改變之後，事物似乎也經歷了變化。建築有能力預先考慮甚至生產這種改變過的脈絡。但另一方面，先前體驗建築的記憶，很少會在再訪時完整無缺的保留下來，因為意義經常是從經年累月的整體經驗中汲取而來，並會受到整體經驗的轉化。

唐納·賈德（Donald Judd）的1980-84系列，是把六十四個2.5 x 2.5 x 5公尺的混凝土盒子分散在辛那提基金會（Chinati Foundation）位於德州馬爾法（Marfa）的峽谷裡，每一個都以某種封閉狀態建造，從只留一邊其他全封住到只封閉兩個短邊等。每個單一體積實際上並未發生轉化，但是當你從整個系列的角度去體驗時，就可感受到其中的含意：每個容器和每個群組都是其他的變體，就好像是把一條動畫膠捲切割成一個一個畫面，散置在地景中。經歷轉化的，是對於形式和空間的全盤理解，而這樣的轉化同時也改變了我們對於作品所在地景的感知。

昔日將肉品運進曼哈頓下城的廢棄鐵路線，如今被改建成都會公園，把行人抬高到這塊先前從沒想過可以利用的區域。這個如今可以駐留的基礎結構，重新框構了都會的經驗，因為它發展成一條次要路徑，以未曾預期的方式介入這座城市，將先前無法進入的建築背影轉化成正臉，不斷要求方位和通道的替代形式。這座連綿不絕的線性公園，將接連不斷的空間經驗疊加在總是斷斷續續的城市街區和下方街道之上。

建築師：Diller Scofidio + Renfro Architects；景觀設計師：James Corner Field Operations；園藝設計師 Piet Oudolf（階段一、二、三：2009-15）

哥倫比亞的捷運纜車把正式的動線網絡帶入麥德林（Medellín）非正式的山腰街區，把擁擠且經常帶有危險性的邊緣社區與該城市主要的地鐵系統接連起來。這些浮動的吊船掃視著下方人口密集的景致，不僅為這些與世隔絕的社區帶來觀眾，纜車站也為原本過於危險而阻礙投資意願的地區，架設了一條商業活動的脊柱。在這個案例裡，基礎結構既是做為文化透鏡，也是做為連接與功能規劃的構架，轉化它所經過的那些脈絡。

都會整合計畫，San Javier 捷運纜車，2008年完工

玲瓏纖細的構架將行人的移動銘刻在冰島的地景上方，將看似神祕的維京通道遺跡搬到天空上。格蘭達工作室（Studio Granda）2003年設計了一座人行步橋跨越 Hringbraut 和 Njardagata，引進一系列的結構帶狀物，以3D方式踮著腳尖跨越一條新蓋好的高速公路，行人可在上方體驗到一種遼闊而定向的視野。

1977年，西薩在葡萄牙艾佛拉（Évora）設計的金塔達馬拉蓋里亞（Quinta da Malagueira）住宅區，是一個架高的混凝土導管系統，不僅提供水電配送的基礎結構需求，也是一套構架裝置，每個獨立的住宅群都可與它銜接。支撐架高渠道的結構體，將個別的房屋、商店與毗鄰的公共空間串連起來，同時創造出遮蔭的涼廊，可讓居民沿著它行進。

亞歷山大・謝姆妥夫（Alexandre Chemetoff）設計的竹園（Bamboo Garden, 1987）是巴黎拉維列特公園裡的十大主題

花園之一，沉陷在公園其他部分的下方。這種做法不僅打造出一個隔絕而獨特的竹林與落水生態系統，同時將平常會遮掩起

來的一層層基礎結構暴露出來。暴雨排水管在這裡變成架高的門檻，與盤旋在上方的橋樑和步道聚合成一個網絡。

費南多・塔沃拉在葡萄牙吉馬良斯進行的都市更新計畫（1987年開始）極為嚴謹，他用鋪面、應景的噴泉以及各式各樣的基礎結構元素，與這座歷史

性城市展開一場分析式對話，將該城公共建築的開間韻律和母題強調出來。這張照片是佛朗哥廣場（Largo de João Franco），建築物上方的

圓窗被轉換成尺寸相同的球體，執行一系列的功能，包括做為噴泉的裝飾物，做為徒步區的邊界，甚至做為停車場的標柱。

介入的尺度 Scales of Engagement

巴士站牌、街道家具、噴泉、街燈等，也都是一些基礎結構的構成元素，它們的細節、紋理和尺寸，會帶入一種介入的尺度，做為人體與大環境之間的中介。

無常性的 Evanescent

把通常看不到的基礎結構顯露出來，或是以令人驚喜的方式挪用基礎結構，都可以做為提高生態意識的手法，往往可以為不可或缺但平凡無奇的機能注入意想不到的特色。換句話說，儘管基礎結構案多半是出於機能需求的考量，但它們也能提供舒適宜人的庇護、休閒、環境和文化。

文化的 Cultural

遊行路線可以成為重要的基礎結構系統，存留在該文化的記憶和行為之中。這類路線有時沒有標誌，而是透過遊行的行為暫時在一個無法標誌的涵構脈絡裡孤隔出一條特殊路徑。加州帕薩迪納

托・特・庫佛（Thor ter Kulve）在荷蘭把一些平凡無奇的都會基礎結構，像是街燈、防火栓、停車柱和垃圾桶等，轉變成天馬行空的驚奇方案。這些臨時性裝置直接貼附在既有的結構上，將它們內在的消極功能詮釋成嬉戲俏皮的都會干預。把消防栓變身為灑水器，把金屬路牌改造成鞦韆，把垃圾箱變成烤肉爐，把街燈轉化成發光的地方標記。

尋路裝置的範例之一，是利用所在地的材料構築，例如冰島的圓錐形石堆，這些裝置可以在往往極為荒涼的地景中標示出路線。從每一個標記的所在地都可以察知到下一個標記的位置，為廣闊無垠的地平線帶入一些衡量的尺度。

（Pasadena）一年一度的玫瑰花車遊行，會在新年的第一天，以花車、馬匹和樂隊大肆慶祝，長達九公里的遊行路徑主要是由夾擠在人行道兩旁的數十萬民眾界定出來的。

動線的 Circulatory

內嵌或覆蓋在既有的都會地景中的動線網絡，可藉由橋樑、遮亭或通道把它們的軌跡標示出來，讓它們變得「可見」。例如巴士路線是在白天和夜晚以特定間隔駐留在城市裡，用沿線的一連串候車亭做為標示，充當這條看不見的路線的痕跡。

預想的 Anticipatory

基礎結構網絡也可能是開放性的，刻意設計成不完整的系統，提供一個架構可隨著時間轉變。由於我們永遠無法精準知道未來的需求，包括人口的改變、科技的改變，以及社會和品味的改變，所以能預先將種種改變考慮進去的網絡，必然會是能發揮長久機能的網絡。

1858–73年間，菲德列克・奧姆斯德（Frederick Law Olmstead）和卡佛特・沃（Calvert Vaux）在紐約中央公園創造了一系列獨立的動線網，每一條都是為特定的空間內容設計，並據此決定特定的材料和尺寸，這些動線可能是為汽車、行人、騎馬和水生動物設計的。此外，空間經驗以及系統與系統之間的分隔，則是透過區域和地形的調整處理、仔細校準來編排各種景致，或是將彼此衝突的空間內容和體驗降到最低。

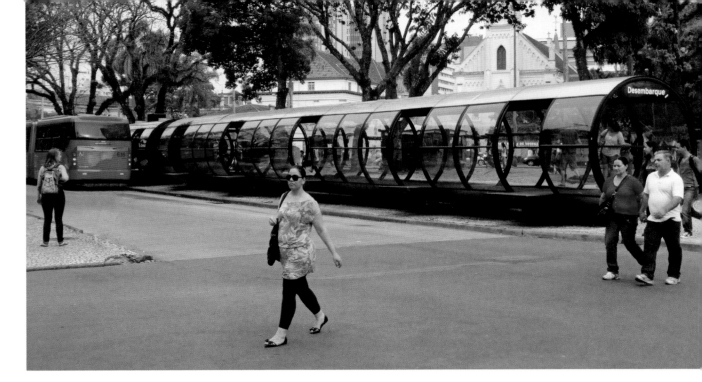

巴西庫利提巴（Curitiba）的巴士快速運輸系統是由五條主動脈構成骨幹，這五條動脈的標誌是架高的圓筒狀鋼骨玻璃巴士站，乘客可在這裡通過、買票、上車。它們不僅提供遮風擋雨以及上下車和購票等功能需求，還增加了報攤、郵局和零售小店的機能。這個巴士站在尺寸和造形上都會讓人聯想起巴士，藉此標示出原本看不見的巴士路線。

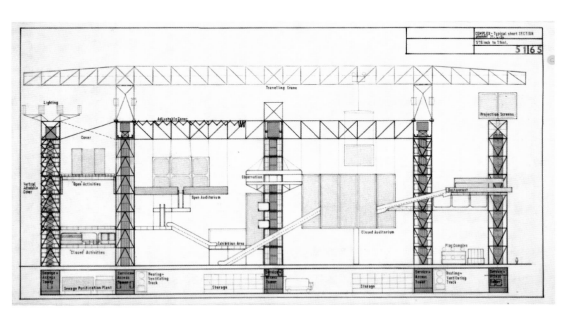

塞德利克・普萊斯（Cedric Price）1960–61年設計的歡樂宮（Fun Palace），是一個基礎結構的範例，由可駐留的柱子（容納樓梯、管線和電線）和樑所構成的鋼骨網格，可以預測出隨後可能附加或懸吊上去的計畫構件。這些「插件」元素構成了樓地板、牆面和天花板，以及劇院、餐廳和工作坊；而且，就跟劇場產品一樣，這些元素拆卸方便，可以生產出不斷轉化的環境。

紐約市的水岸林蔭道公園
（Waterfront Greenway
Park）綿延 51 公里，環繞
曼哈頓島一周，該城有一
系列的基礎結構，其最初
的目的就是要把這條林蔭
道的消失環節串聯起來。
SHoP 建築事務所設計的
東河水岸計畫（East River
Waterfront Esplanade,
2007–11），就是扮演構
架的角色，讓各種外掛計
畫得以插入，包括自行車
和行人專用道，附有座位
區的娛樂、事件和社區空
間，以及有助於界定這項
都會基礎結構的所有服
務。

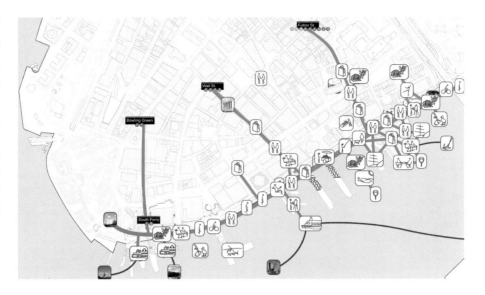

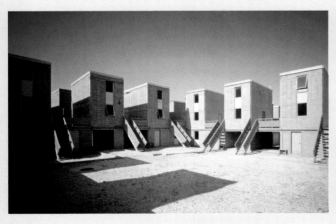 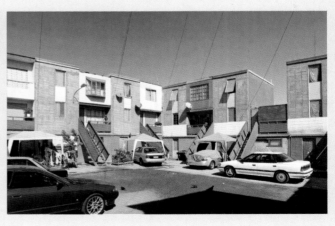

亞歷罕德羅・阿拉維納
（Alejandro Aravena）
2001 年在智利伊基克
（Iquique）設計的金塔蒙
羅伊（Quinta Monroy）低
價住宅計畫，引進一種由
標準的混凝土單位組合而
成的聚合體，並刻意將它
設計成未完成的模樣，每
個單位都可由居民慢慢修
改。他打造了一個基礎結
構的場域，有助於個別居
民自行改造，但又避免淪
為一團混亂。

基準是將相異或隨機的元素
組合成統一整體的參照點。

20 基準

datum

常用的基準包括表面、空間、幾何組織、視覺現象，以及非常大的量體。

可以把基準設想成單一且可分層識別的物件、空間或組織。它是公分母或**參照點**，相異或隨機的元素可根據這個參照點來衡量、定位或賦予尺寸和規模。基準可以由類似的元素構成，這些元素共同形成一種**主要且可辨識**的圖樣，據以組織周遭的「場地」。這種基準可以採取許多種形式，包括表面、空間、網格、軸線、地平線、量體等等。

柯比意1932–33年設計的難民城（City of Refuge）或救世軍大樓（Salvation Army Building），將重複的宿舍空間聚集成以分層線為主導的長型大樓，前方集合了一連串的獨特小建築，包含社區的入口和接待空間以及圖書館。在這件作品裡，宿舍建築發揮基準功能，提供共同的背景表面，讓物件沿著它的基地排列。

2004–07年間，多斯馬蘇諾建築事務所（Dosmasuno Arquitectos）在馬德里新開發的周邊區域卡拉萬切爾（Carabanchel）進行一項公共住宅計畫，以懸臂鋼架「物件房」（object rooms）來擴大內部空間，這些物件房駐存在用來支撐它們的公寓主塊體的混凝土「牆壁」上。這些附件反映出五花八門的公寓類型和大小，並在它們附貼的基準表面上形成不斷變化的陰影紋理。

1886–89年，艾德勒和蘇利文（Adler and Sullivan）在伊利諾州芝加哥設計的會堂大樓（Auditorium Building）是一座多功能建築，包括劇院、辦公室和旅館。建築師並未將每個樓層表現為分離的實體，而是用立面把多個樓層集結成三個不連貫的區塊（底層、中段和頂端）。於是這個立面扮演了基準介面的功能，同時登錄兩個不同的尺度：一是內部組織的尺度，二是都會脈絡的尺度，而且由都會的尺度佔優勢。

例如，一道連續的街牆可以做為組織性表面，將一連串的個別建築物連結起來。中庭可以做為組織性空間，與周圍的不規則房室建立關聯。可辨識的街道網格可產生組織性的結構，將無限多樣的個別建築物和空間內容集結起來。兩或三個元素之間的軸線關係，可建立一個視覺基準，讓其他不相干的元素沿著它聚集。一條水平線或一個平面可提供單一的視覺參照，將個別元素定位在它的上方或下方。量體是可識別的體積，可以從裡面挖鑿空間或擠出物件。

表面 Surface

表面可以成為主要的組織工具，因為它能提供視覺延續性。和畫布一樣，垂直表面可為一系列彼此之間沒有空間關聯的獨立物件提供共同的背景。它也可以做為介面，將位於兩邊的相對情況隔開又聚合。水平表面，例如大片屋頂，可發揮傘的功能，將比較小的元素聚集在

(continued on page 169)

John Hejduk's Protagonist Wall
約翰・黑達克的主角牆

在約翰・黑達克的「牆屋」（Wall Houses）系列中，他針對藝術家與建築師所創作的二維表面（繪圖）與描畫在表面上的三維或四維世界之間的緊張關係，做了多重思索，而這些思考極為重要。事實上，你可以說，這些思索就是該系列的所有重點。就其本身而言，它代表了一種邀請，邀請我們去思考與再現有關的基本問題，以及去思考與我們在世界中的位置有關的更大的哲學問題。

在所有的牆屋中，這種緊張關係表現得最為明顯的地方，都是由牆面領銜主演，這個基準弔詭地將房屋構圖裡的獨立元素既接合又隔離。一般而言，不具備機能目的的獨立牆，會將房屋裡的支持元素（斜坡或通道，以及樓梯和浴室等服務）與居住元素（起居、用餐和睡覺空間）分隔開來。當你趨近這棟牆屋，跨越通常用來標示內外過渡的那道牆面上的門檻之後，卻發現自己再次置身屋外。

當你從某一房間走到另一房間，這種跨越牆面從外部走向外部的經驗，就會一再重演。他以這種方式讓牆面成為該棟房屋最主要的神祕主角，同時也是讓我們深深介入空間與時間的結構元素，或者套用黑達克自己的說法：「牆是一種中性的情境……它是一個通過的時刻。牆強化了通過的感覺，而基於同樣的原因，它的薄度也強化了它只是個轉瞬情境的感受……我把這樣的時刻稱為『當下』。」（Hejduk, page 67）

黑達克：牆屋二號（Bye House），里奇菲爾德，康乃迪克州，美國，1973

模型製作：NAi Collection

黑達克是個蓋很少但畫很多的建築師。牆屋系列的繪圖，特別是「Bye House」主要居住元素的正面圖，將他對於再現最重要的一些關注體現出來。這是將三維轉化為二維，而「時刻」就站在兩者之間：紙張的空白表面。黑達克所使用的斜軸測投影讓這成為可能，這種方式可以讓平面與剖面同時呈現，而不會有傳統軸測投影的失真現象。

諸如這樣的繪圖很容易讓繪圖裡的幻覺空間「扁平化」，凸顯出紙頁的表面。在牆屋系列這個案例裡，這點確實如此，因為畫在紙上的牆看起來很像井。以這種方法，黑達克所謂的「當下時刻」同時也是一道門檻，隔在建築師與他或她可能投射到未來的想法之間。在這個案例裡，基準是紙頁本身，對黑達克而言，那是建築之謎的基地。

——吉姆‧威廉森（Jim Williamson），康乃爾大學

黑達克：牆屋二號（Bye House），里奇菲爾德，康乃迪克州，美國，1973
繪圖：黑達克，紐約現代美術館收藏

1991–97年，伯納・初米在法國圖爾寬（Tourcoing）設計了勒費努瓦藝術中心（Le Fresnoy Art Center），用一個新屋頂覆蓋在既有的1920年代結構物上，將它們聚集於一個連續的表面下方，在舊建築的屋頂和以複雜科技打造而成的新結構下腹之間，形成一個中介空間。雖然舊建築物裡容納的空間，都是傳統上與藝術和教育中心有關的展覽空間、圖書館、電影院、餐廳和教職員與學生公寓，不過附加的新屋頂不僅將以隨機方式組織而成的既有房舍集結成一個具有凝聚性的整體，還生產出一個由步道和懸吊座位區所組成的發現空間，做為後方城市地景的延伸。

何塞・馬利亞・桑切斯・加西亞（José María Sánchez García）2001年在西班牙梅里達（Mérida）進行的計畫，是要在黛安娜神廟的考古遺址和既有的侵占性都會紋理之間居中協調，在一邊做出一道周界牆，為神廟和一塊清理出來的空間提供連續的背景，讓神廟可以再次被客體化，同時也要為另一邊的建築體生產出具有連續性的紋樣，讓它得以縫合到神廟周遭的密集都市紋理中。在這個案例裡，基準有兩面，為兩個截然不同的情況充當中介者。

它下方。同理，它也可以做為共同的基地，讓各種結構矗立在它上面。

空間 Space

空間是可辨識的參照物，同時存在於建築物和城市這**兩個尺度**上。空間以可辨識的形狀，像是正方形、長方形或卵形，做為我們經常回返的指向裝置。在許多情況中，它們會變成特別容易辨識的參照點，像是以一個特別大的空間相對於一系列小空間，或是由小房間包繞而成的外部方庭，或是在都會的密集紋理中以公共廣場的形式存在，或是一條大道兩旁有尺度近似的建築物構成連綿不絕的表面。

即便是曲線形的中樞也能成立。例如威尼斯的大運河不僅是將兩岸宮殿集結起來的中樞，也是在該城繁密的都市紋理中提供空間方位的基準。

1991–98年，若昂·阿瓦洛·羅查（João Álvaro Rocha）在葡萄牙維拉多康德（Vila do Conde）的瓦伊羅（Vairão）教區設計國家獸醫研究實驗室（National Veterinary Investigation Laboratory），這是一個基準的範例，將動線區建構成一道具體的牆，連結行政總部、不同大小的實驗室區塊、員工餐廳，以及位於尾端的橢圓形動物畜欄。這個動線空間順著斜坡地形層層往下，形成一個骨架，讓不同的建築塊體可以從任何一邊插接上去。

軸線和網格 Axis and Grid

軸線可將兩或三樣東西串聯起來（這條線可能是摺疊的或彎曲的）。它決定一系列空間或事物之間的關係。軸線可以是視覺性的和／或實體性的，例如視線或行進路線（像是一連串房間的門軸線）。網格則是提供一個參照場（field），一個由重複和可辨識的尺寸所構成的連續框架，做為各種物件的衡量基準。

地平線 Horizon

地平線的字面意思是指將陸地與天空分開的那條線，在透視圖裡，它指的是人類的視線。在建築空間中，地平線是一條不變的視覺基準，將元素放置在線上或線下並確立彼此關係。它同時也是無限空間和前景元素共享的基準。空間的深度就是由這種背景與前景之間的持續對話和起伏塑造而成。

量體 Mass

密實的體積可做為強有力的實體基準，它可以是某種建構物，也可以是隱喻性的底。可駐留的空間就是從量體中挖鑿出來，或將物件從量體中推擠出去。

1967–70年，奧瑞里歐·加費提（Aurelio Galfetti）和佛羅拉·魯夏特（Flora Ruchat）在瑞士貝林佐納（Bellinzona）設計的公立游泳池，是一條高架露天通道，從城裡開始，一直延伸到河邊；它也是一條基準線，將沿途的一連串游泳池和運動設施集結起來。步道下方依傍著入口廂房、更衣室和各種設施，行人可穿過它們抵達下方的各式游泳池。這條混凝土步道不僅具體連接了多種尺度的空間內容，還提供了一條可以衡量天空、地平線和周遭風景的連續線。

Louis Kahn, Rome, and the Greek Cross
路康，羅馬和希臘十字

字典裡對「秩序」的定義是：「一種條件，可以用合乎邏輯或易於了解的方式安排一群分立的元素。」對路康而言，特別是當他於1950年以美國學會研究員的身分在羅馬親身體驗之後，找出這樣的邏輯就成為他設計過程中最主要的挑戰。

路康在羅馬的一些古建築中發現，在構成空間的幾何圖形與設計該空間所要達成的計畫之間，有著深刻的連結。例如，萬神殿的圓形平面可以完美反映出該結構的目標：界定出一個屬於眾神的空間，而且不特別偏袒哪一神祇。

法蘭克・布朗（Frank Brown）是羅馬美國學會的前歷史教授，他告訴路康：「羅馬最早的建築師是祭司界的領袖，他們祈禱、舉行犧牲儀式，請神明給予指示。為了進行這些崇拜儀式，他們框架出適當的空間。」這種由事件催生出空間的概念，在路康日後的生涯中一直可以看到，儘管他認為「室」（the room）才是一種類屬空間，是各種計畫發生之處：「建築源自於打造一個室」，以及「是創造空間這個舉動，喚起了應該適切使用的感覺」。（Kahn, page 68）

安德里亞・帕拉底歐的建築為路康提供了一大靈感來源，特別是帕拉底歐運用某一幾何圖案在一組空間中界定出特定的秩序和層級的手法。同樣的，帕拉底歐的別墅也是部分與整體之間能創造出多大的豐富性和變化性的絕佳範例。路康把製圖桌當成實驗室，在裡面研究可以界定出完美空間關係的圖案。他的設計過程一般是從界定一個類屬空間（一個室）開始，讓它擁有自身的結構和機能身分，然後他會重複利用這個單元，直到滿足空間內容的種種需求。套用他自己的話：「平面圖是由室組成的社會…那裡適合學習，適合工作，適合生活。」（Kahn, page 254）設計過程的結束點，是發現一個整體性的幾何，能夠完美地將一組個別的空間集合轉化成一件作品。

路康（與安婷〔Anne Tyng〕）：特倫頓猶太社區中心浴場和日營，爾溫，紐澤西，1954–59，草圖和攝影

1950年後，路康回到費城，開始運用一種特殊的形式，也就是四臂相等的希臘十字形，做為提供秩序的機制，不管任何空間內容或尺度都一用再用。我們可以在特倫頓浴場（Trenton Baths）、華盛頓大學圖書館競圖案、米爾克里克公寓（Millcreek Apartments）以及艾德勒（Adler）、佛雷歇（Fleisher）和戈登堡（Goldenberg）的住宅案中，看到路康對這個形式的迷戀。

在一些案例裡，路康會把這個幾何當成一項強制元素一直持續到最後的定版，例如特倫特浴場，但是在其他案子裡，例如艾德勒住宅，希臘十字只出現在最初的草圖中，一旦最後的空間內容被安置在平面圖上而房子也開始陳述自身的涵構脈絡時，它就消失不見。路康不斷利用希臘十字的歷史象徵意義，把它當成主要的啟動機制，將平面組織上的獨立元素做出易於理解的配置。

——伊尼亞基・卡尼塞洛（康乃爾大學；馬德里理工大學）

路康：艾德勒住宅，1954–55
草圖

戰就是要避免單調的無聊重複，最好不要以任意武斷的區隔手法來處理。

住宅設計尤其如此，一般多認為，若要在社區的涵構脈絡裡促進個體感，能否辨認出自己所屬的住宅單位，是相當重要的一環。要在一個重複性的系統裡發展出區隔性，往往得組構出可變化的總量體，將小單元排列成幾種不同的類型（例如中庭、平板、塔樓等），或是藉由材料和色彩的變化暗示獨特性，但後者通常比較不容易成功。當然，如果每一單元都以獨特手法處理，結果就會適得其反；整個複合體會給人一種穿上雜色制服的感覺。

以紋理為基礎的方案，特別是牽涉到樣式圖案的方案，對圖案的操作與控制，包括3D、形變、扭曲、轉換等，是發展變奏感和秩序感的首要工具。

用來組織高度重複性元素的典型策略，是凸顯出構成整體的個別系統——動線、服務和單元系統，甚至連結構和機械系統也有可能。常見的做法是在這些系統中辨識出不同的層級，例如，讓入口動線、垂直動線和水平動線各有各的獨特形式。這種做法也可延伸到都市層次，透過高速公路、林蔭大道、街、巷來陳述車輛交通和公共運輸的層級，或是以公共和私人用途的程度來決定建築物的高度或體積。

可以利用叢集或系列排序的手法來組織只有些微差異（例如在體積或高度上）的類似元素，如此一來，它們的相似性或差異性都可得到辨識。

聚合 Aggregation

當設計師企圖用一系列只有些許或完全

阿瓦爾・阿爾托1958–62年在德國沃爾夫斯堡（Wolfsburg）設計的沃爾夫斯堡文化中心，以一座露天中庭將四個不同的空間內容組織起來。空間內容裡的成人教育是由五座講堂構成，以同樣的形式迭代而成，尺度漸增，最小的可容納26人，最大的可供238人使用，五座講堂皆以扇形方式向外延伸，做為建築入口的主要遮雨棚，為來自下方的城鎮廣場的觀眾提供遮蔽。

2001–12年間，MVRDV在西班牙馬德里設計的「瞭望台」（Mirador），將由一系列個別的公寓類型圍繞著一座集體中庭組合起來的傳統都會大廈，在概念上扭轉了九十度，創造出單一的垂直街區，由彼此相連但各有特色的公寓複合體組合而成，原本的「中庭」則變成一扇窗戶，框住後方的城市。

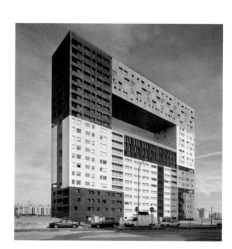

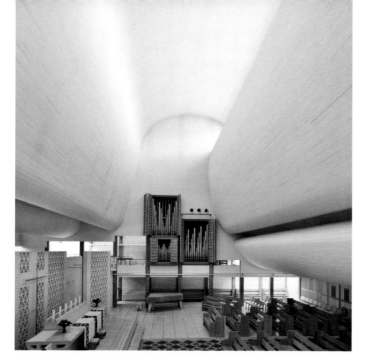

約恩‧烏戎（Jørn Utzon）在丹麥哥本哈根郊外設計的貝格斯瓦德教堂（Bagsværd Church, 1976完工），雖然平面圖極端筆直，但內部剖面圖卻是由波浪起伏的混凝土屋頂所主導，屋頂平面從會眾區上方尺幅適度的空間開始，然後在祭壇上方做出巨大的混凝土波峰，直朝天際，捕捉北歐地區的光線，並讓光線往下深降到教堂的主要空間。

不具重複性的個別元素來呈現秩序感時，他所面臨的挑戰就和前述不一樣。必須根據以下兩點做出決定：如何建構出這些元素的身分，以及如何凸顯出這些身分。設計師必須去思考一定得容納進去的不同尺度，即便當這些元素的尺度與它們的相對重要性背道而馳。最後，也許也是最重要的一點是，如何讓相異的元素彼此相關。弔詭的是，當情況牽涉到這類元素的聚合時，諸如動線、結構、服務和表面等結締組織，可能就會變成最重要的設計面向。

設計師可以選擇將一系列的獨特元素整合到城市的內在差異裡，讓建築物整個消散在都市的紋理中，或是冒充某個城市新斷片的產物。讓不同的空間內容元素擁有各自的材料，甚至各自的風格語言。

或者，設計師希望能打壓差異，將一切包罩在同一層皮膚裡面，可能是放置在單一量體裡，如此一來，就只有內部的分隔能決定差異。

同樣的，建築柱式──其中最耳熟能詳的包括托斯坎式、多利克式、愛奧尼亞式、科林斯式和複合式──之所以佔據了從文藝復興到二十世紀的大多數建築理論，原因之一，就是它們必然會為日趨複雜的計畫項目**帶來**秩序。對於不同柱式之間的恰當層級關係，乃至什麼樣的柱式適合什麼樣的機能，都有一套慣例看法。每一種柱式都有自身的比例系統。因此，我們有可能從一棟建築外部所使用的柱式，解讀出它的內部功能。一條街道、一個區域或一座城市，都可藉由一套首尾連貫的柱式理論而達到統一感。

區分層級 Hierarchy

區分層級也可提供一套秩序系統，在這套系統裡，元素或元素群雖然都被視為和整體有關，但未必具有同等的重要性。正是因為這種不平等，才得以標示出部分與整體之間的**相對**重要性。

在建築構造的每個面向都可看到層級關係。你可以在平面構圖、剖面發展、立面配置，以及獨特物件或圖底虛實的生產中，辨認出不同層次的重要性。

雖然空間內容可能帶有層級意味，但設計師如何安排決定，也可能發揮重大意義。例如，設計一座市政廳時，究竟要用會議室或市長辦公室來支配整棟建築的組織，建築師的決定將會對市政府的形象造成重要影響。

層級也可能是**社會文化性**的。例如，清真寺裡用來指示祈禱方向的米哈拉布（mihrab），可能是裡面最小的空間，但也是層級最重要的構件之一，是清真寺的焦點所在。或者，地震後殘存下來的小村斷垣，也可能發展成新城市裡的一

諾曼‧佛斯特在法國尼姆（Nîmes）設計的方形當代藝術中心（Carré d'Art, 1987–93），其中一邊鄰接一個大廣場，廣場上有一座西元前一世紀的古羅馬方形神廟（Maison Carrée）。佛斯特的建築物本身就是一座擴大和收縮網格的神廟，加上一道巨大但纖細的五柱門廊，與方形神廟規則而密集的柱子形成對比，倒是門廊下方那座比較小的六柱建築體，直接呼應了神廟的大小和正門廊。從當代藝術中心的內部往外看，它的柱狀網格同時為那座神廟提供了量尺和定位器。

伊姆斯夫婦（Charles and Ray Eames）的洛杉磯自宅（Case Study House #8）表面，是由大約 2.3 x 2.4 公尺的整齊鋼網格構成，樓層與樓層之間有附加的次元件。這個網格不僅總結了建築師對於工業預製品的抱負，也同時孕育出結構元素和內部隔間，收集各式各樣的填入式元件，讓整體結構擁有統一的系統，還能以視覺手法將基地上的樹木組織起來。此宅落成於 1949 年。

動的網格本身已經變成作品的主題。少了網格這個中性的理想型面向，**偶發的獨特性**就會受到忽略。

參照 Reference

笛卡兒的座標系統是一項基本工具，可幫助我們理解不同的點、線和圖形的特性，網格也一樣，可以讓某一建築的駐留者充分理解各元素在空間裡的**定位**，包括柱、牆，以及構造和插入的家具。

網格的另一個重要特性，就是它可做為實用的**衡量**工具。如同我們在第十一章的討論，網格可以提供高度和寬度的指示，也是空間深度的有用指標。在我們走過網格的一個間距後，就會發展出一種節奏感，並能預期我們接下來在空間中的移動感。在這點上，網格可以被視為線性測量、體積測量和時間漸進的尺標。

在某種意義上，網格是極端抽象的，最明顯的證據在於，它能制定一種無須完全顯現的秩序；但在另一種意義上，它又是建築最堅實的理解機制。說到底，網格是某件事情可能上演的舞台。網格

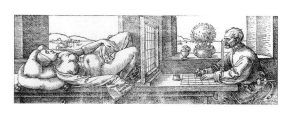

長久以來，人們就應用網格這項工具將某一影像轉移到另一影像上，或是將某一真實人物轉化成繪畫上的再現。杜勒（Albrecht Dürer）在《繪圖員正在素描一名斜躺女子》（Draftsman Drawing a Recumbent Woman，出自 Four Books on Measurement，1525）一圖中，描繪如何利用網格線框和一座方尖碑（固定眼睛的位置）將真實人物轉化到畫紙上的相似網格上。

格子呢毛毯是將彩色的經緯線以不同尺寸的正交方式織成特殊的組合圖案，將不同的色塊做出複雜的排列。在建築上，「格子呢網格」是用來形容一種類似的雜色網格，由多種節奏的網格層層疊加所構成。上方的左圖是卡迪尼莊園家的麥克葛雷哥（MacGregor of Cardney）格子呢圖案，右圖則是將左邊的圖案轉化成格子呢網格圖。

在1937年完工的瑞典哥騰堡（Gothenburg）市政廳法院增建案中，艾瑞克‧阿斯普朗德（Erik Gunnar Asplund）建構了一個既有市政廳立面結構的基礎網格，做為增建案的最後版本。雖然這種還原法在當時被認為是一件醜聞，但事實證明這項做法非常成功，一方面表明在功能上它是市政府的一個獨特成分，同時與原有的結構維持一種穩重的對稱關係，此外，它還為一座公共大廣場的一邊提供整齊一致的表面。

人體的比例經常成為網格配置的模板，即便該棟建築並非採用人的尺度，例如馬提尼（Francesco di Giorgio Martini）為一座教堂設計所畫的這張草圖（約1492）。這種做法通常是源自於這樣的信念，認為人體是根據上帝的形象塑造的，如果從人體汲取比例，等於把神轉化到建築物上，如此一來，一定能夠達到美麗的和諧與連貫。

存在於對某一「事件」的期盼之中，然後，該事件將因駐留在該網格系統之內而被量化和界定。

節奏

雖然結構網格是最常見的形式，但網格也可能構成**動線**路徑、**服務性**元素（例如管線和照明系統）、**家具**系統（例如圖書館的書架或展演廳的座位），甚至是**日間照明**元素（包括天光或窗戶）。

往往，一個網格會包含一個以上的增量，例如在格子呢的網格中，會有主間距和次間距之間的對位關係。也可把這類複雜的網格理解成層層疊加的網格，有著隨之而來的混成節奏、層級和規劃屬性。

此外，可以把正交網格變形產生另一個網格，讓某一圖樣彎曲歪斜，藉此暗示出朝某個不規則的基地邊界轉向或調整，容納某種不規則的插件（例如劇院體積），甚至是企圖透過虛假的透視法發展出誇大的深景或淺景。

比例

選擇網格的增量值或許是發展比例系統的最明顯方式，這套系統可以滲透到整棟建築的設計裡，將部分與整體統一起來。網格或許會以特定的**尺幅**為基礎（例如標準人體，規制化的工作空間，或是相鄰結構物的支配網格），也可能是建立在獨立尺度之間的比例關係（例如弦長與音樂和弦的比例）。

自古以來，規線（regulating line）一直是建築美學上的一個重要面向。這些規線是以相似三角形的特性為基礎——不管邊長多長，都有同樣的角度。這類三角形的邊長永遠有相同的比例關係，因此，在建築設計上利用規線就能讓整個結構擁有一致的比例。基於這個原因，規線被認為是確保整棟建築比例和諧的有效技術，從立面到剖面到平面，規線

Geometry of Pure Motion: Buckminster Fuller's Search for a Coordinate System Employed by Nature

純動幾何：巴克明斯特・富勒追尋大自然所採用的座標系

自稱為設計科學家的巴克明斯特・富勒，最著名的創見大概是他的輕量測地線圓頂（geodesic dome）以及「張拉整體」（tensegrity）結構概念。雖然富勒將幾何應用在從帳棚到圓頂等五花八門的形式上，為包括美國軍方等客戶提供高度機能性的服務，同時還囊括了好幾項專利，但他之所以致力於藉由函數幾何來解決世界的問題，卻是源自於一項更大的迷戀，也就是大自然與數學之間的流動關係。富勒的迷戀是根植於對宇宙的全理性理解，認為形式是源自於一條環環相扣、連續不斷的事件鏈。他認為笛卡兒系統的限制在於它強調固定的座標，而這和幾何與事件的座標變異剛好相反。富勒感興趣的，是一個可以把所有已知的、從歐幾里德到非歐幾里德的數學都包含進去的設計空間。因此，他憎惡學科「孤島」，因為它們會從根基處侵蝕他的「synergy」（協量、綜效）觀念，該觀念指的是：「整體系統的行為無法由個別運作的部分行為來預測」。富勒的一些應用方案，例如「Dymaxion House」（由 dynamic + maximum + ion 組成的新字，意指動態活力最大功效住宅）是探索形式裡的動態活力，應用他的協量原則與結構研究相結合，他認為該結構可透過降低整體重量而達到最低限程度，但最終還是會讓它們因應環境條件做出動態改變的能力受到限制。有趣的是，富勒認為他的協量觀念是一種非靜態空間的能量系統，但隨後卻被細胞生物學先驅唐諾・英伯（Donald Ingber）採用為模型，用來理解細胞如何在奈米尺度下進行結構。至於張拉整體，我們或許可以簡單描述如下：由連續拉張力所支撐的不連續壓縮力構件所組成的網絡。在一個以開關方式波動起伏的力網裡，每個元素都得依賴下一個元素，和紡織的過程很像。富勒觀察到藝術家肯尼

巴克明斯特・富勒：測地線圓頂（美國館，蒙特婁，加拿大，1964–67）

繪圖

唐諾・英伯：伸長的人類細胞骨架裡的測地線形式，2011

斯・斯內爾森（Kenneth Snelson）雕刻作品所展現出來的效能和經濟，於是得到靈感，將「張拉力」（tension）與「整體」（integrity）這兩個字結合成「張拉整體」（tensegrity）這個新詞彙。

或許是受到科技的限制以及現代主義者傾向複製單一部件的偏見所影響，富勒無法用他的函數幾何實現部分與整體系統之間的變異理論。近來在數位與製程科技上的進步，已經有能力探索相互連結的部件和材料行為，位於 3D 張拉整體結構外部的力量，有可能會影響並改變拉張力的連續性以及壓縮力的不連續性。英伯將細胞骨架機制與張拉整體的動力學連結起來，或許是對於富勒協量觀念的最貼切翻譯，因為它在數學與幾何的純粹性以及大自然的不穩定性和複雜性之間，搭起了一座橋樑。考慮到這些

輕量骨架組合物的系統性效能，這類結構確實有能力因應環境做出改變。其結果就是一個豐富多樣的張拉整體系統，在此系統裡，內部的規則系統與外部和環境的力量分享各種互惠關係。這種差異化的行為會在個別構件的層次上運作，也會在全球系統的層次上運作。想像這些結構呼應著人類、光線或溫度的現況成長、收縮和擴張的情形。富勒開創了一個系統性的設計程序，用能量的流動把形式與溝通、幾何和事物連結起來。數位科技和電腦思維已經足以將富勒的「思維幾何」轉譯成物質，最後將能完全實現他的函數幾何。

——珍妮・莎賓（Jenny Sabin），康乃爾大學

法國文藝復興建築師菲利伯赫‧德洛姆（Philibert de L'Orme）在他 1567 年的論文《建築的第一本書》（Le Premier tome de l'Architecture）中，用插圖說明他如何利用整石切割法來再現安奈堡（Château d'Anet）一個小室下方的內角拱──介於內側角和凸面體之間的過渡拱頂。仔細閱讀那張繪圖，就可看出石匠在切割那七塊琢石時需要的尺寸和角度。

畫法幾何

建築師一旦理解畫法幾何（也稱為「應用」或「構造」幾何）的基本原則，便能從中得到好處。它不僅有能力以 2D 方式再現 3D 形式，做為再現和傳達基本構想的必需品，也是**理解**建築空間之虛相與實相的基本要素，因為它能**計算**被描繪的真實表面積和體積，也能將可能的形式構造**描繪**給其他人。

畫法幾何不僅能呈現事物的形體面貌，投影幾何還能預示從特定視點**能夠看到的東西**，以及複雜的圖案如何拆解成可建造的構件。

現代的畫法幾何也能協助設計師辨識空間中的線性曲線並予以量化，還能測量翹曲表面和不規則體積。儘管許多電腦繪圖軟體可以模擬大多數畫法幾何的構造面，但如果把這類圖形的形構工作完全交給電腦掌控，那就意味著設計師將淪為預先決定好的形式和技術的消費者。例如，某些程式並不把球體理解為單一的幾何圖形，而是得把它理解成無限多邊的多面體，一個由月牙形或繞著直徑旋轉的圓形所組成的多面體。你所預定的球體版本會直接影響到該球體以何種方式變化。

建築師烏戎在雪梨歌劇院（1973 年揭幕）的原始設計中，相當關注那些殼體的結構和建構可能性，特別是必須以 1960 年代那時的技術為基礎。他用這個木製模型（約 1961）證明，每個殼體都可以成為同一個球體的不同部分，這意味著它們的曲率是相同的，有助於結構計算和預製。

UNStudio 在芝加哥千禧公園設計的伯南展亭（Burnham Pavilion, 2009），是從一個平台開始，該平台是以丹尼爾 · 伯南（Daniel Burnham）

著名的芝加哥網格做為最初的圖案進行組織，然後利用不同的參數將網格的屋頂平面扭曲變形，藉此彰顯出公園內部以及後方城市的幾個特定景色。

複雜性

透過布林（Boolean）運算將形式結合起來 —— 融合正形（實體），正形和負形（減法形式），或是利用重疊形式的系統加減製作出來的更複雜結合 —— 是設計的面向之一，並因為數位再現而得到長足進展。這類布林運算是實體建模裡的「建構實體幾何」（CSG）技術的核心。

此外，**參數學**在設計上的運用也變成設計師技能裡的一項重要工具，會影響到

設計裡的每個尺度和面向，特別是在學術環境。最基本的參數學牽涉到運用一組參數或限制，例如動線網絡、聚集模式，或自然光的測量做為手段，透過乘法、變形、轉換或以上三者，探索一系列的幾何。

也可帶入不同的**網目**（mesh），將表面幾何聚合出高度不規則甚至有機的圖案。無階層性的網目可透過沃羅洛伊圖（Voronoi diagrams）或德洛內三角剖分（Delaunay triangulations）受制於具體的

規度，以便得出較為規則的表面和量體。這些技術在發展感應式表面時尤其重要。

在這類例子裡，這些幾何的複雜性往往是非數位式的**3D 建模法**無法達成的。

參數學有利於發展出誘人的抽象形式，但它的挑戰在於，如何根據預先決定的輸入資料創造出超越預期的產出。持續不斷地對最初和逐步演化出來的參數進行重新評估，是參數學這項工具的關鍵

詹姆斯‧佩勒提耶
（James Pelletier）在這個
專案裡，將淚滴形、楔形
和管狀形這三種簡單的形
式，經過變形、倍增、重
新調整尺度並以實虛交替
法處理，然後以它做為幾
何圖元，同時發展出一個
複合建築並對基地做了巧
妙處置。這類模型不可能
用類比工具完成。（評論：
Andrew Batay-Csorba,
Thom Mayne, and Val
Warke；康乃爾大學）

我們往往會假定結構的幾
何與它的構成材料之間具
有單一關係。舊金山的岩
本史考特建築事務所
（IwamotoScott
Architecture）的線性排
列計畫（Line Array
project, 2010），提出以
原型細胞（protocell）為
基礎的材料來建構一個不
對稱且具有高度可變性的
結構，該結構有不規則的
跨距、荷重，甚至可以從
柱變成樑，從張力變成壓
力。這些由細胞構成的材
料能夠在奈米尺度聚集或
分散，以呼應巨大尺度的
需求。

所在。網目表面則是會在設計過程中對設計師的輸入做出「感應」，並傾向於將這些感應固化下來，因此它的挑戰在於，如何在建構體的生命周期中持續做出活躍的感應。

可變異性

真正的感應式表面和物件，會在結構的生命周期中持續發生形態上的改變，這類產品開始以發展中的新材料和新技術現身，通常是透過趨同科技與學科之間的雜糅發展而成。

建築所面對的這類議題之一是，變異和可變異性要在過程中深入到什麼程度，以及要在作品中維持多久。在生物學上，由基因所決定的同質性系統，往往會受到直接涵構脈絡的影響，經由不斷的適應導致預先決定且無差別的組織發生變形，轉變成異質性系統。許多建築師討論過這種生物學上位作用（epistasis）的建築版本，在這種情形下，變異不僅會發生在建築設計之初，甚至可能會貫穿整棟建築物的生命周期。空間的配置將隨著使用者的年齡、家庭動態的改變、經濟條件的變化，或是季節性和長期的氣候變遷而改變。

同樣的，可以讓一個系統發現自身最佳化結構的**自我組織**觀念，似乎更全面性地複製了大自然的人類聚落模式。自我組織系統在發展大規模的組織上，或許相當有價值。

網絡

今日，在設計、2D數位建模、算圖和3D

2009年，BCHO建築事務所和建築結構與科技中心（CAST）的馬克・韋斯特（Mark West）共同在南韓完成了哈尼爾遊客中心和旅館（Hanil Visitors Center & Guest House），這道圍牆登錄了當初用來興建它的模板內襯布的痕跡。混凝土在這裡呈現出驚人的纖弱感，彷彿就像一道窗簾，會在風中飄動。

彼特・祖姆特在德國瓦痕多夫（Wachendorf）設計的克勞斯弟兄田中教堂（Bruder Klaus Field Chapel, 2007），是把當地森林裡的雲杉樹排成帳棚的形狀，然後在上面疊上層層混凝土，之後將雲杉燒掉，創造出內部空間。殘留的紋理見證了農民們利用當地的材料建造出這座低調的教堂。

例如，用來搭建現地澆灌混凝土牆的模板夾板尺寸，會永遠銘印在它們構成的牆面上，做為量尺和紋理。而用來隔開夾板表面的插塞孔，在澆灌之後，可能會任它開著，或是隨後塞住，為牆面成形的過程提供另一個線索，增添另一個尺度的量尺和紋理。同理，一道牆也可能是由一系列的個別金屬構件建造而成，而牆面的建造方式也就蘊含了增量幾何突變或變異的可能性。在構想和製作每個構件時不可或缺的計算和製造系統，都被記錄在宛如鱗片般的牆面以及它的相應幾何裡。

工藝

可以把營造行為理解成執行一道流程的結果，透過一連串的步驟生產出最後的成品。雖然一般都把建築圖當成操作指南，扮演設計師和最後成品之間的中介，但是構成和組合材料的設備、工具和方法，對於成品的特性也是重要的基本條件。作品所在的基地特色，包括物理的、文化的和經濟的特色，以及在地營造實務的方法學，都可提供獨一無二的明確特質，將作品清楚地安置在某個特殊脈絡中。

2011–13年，曼谷專案工作室（Bangkok Project Studio）的布恩森・彭塔達（Boonserm Premthada）在泰國的佛統府（Nakorn Prathom Province）設計了坎塔納影視動畫學院（Kantana Film and Animation Institute），用來自附近水田的手工磚打造牆面。每個磚塊的梯步將巨大的牆面轉化成充滿光影、波浪起伏的簾幕，並由間歇的開口將牆面的厚度與量體顯露出來。

數位製造

數位製造可以直接從電腦繪圖裡生成形式，讓日益複雜的形式得以建造出來。先用可以和各種類型的製造機械相容的電腦軟體，發展出各項設計和細節。然後將繪圖傳輸到接下來負責製造形式的機器裡。這類製造可以在多種尺度上進行，也能處理極端精準的細部和尺寸公差。

此外，雖然工業革命引進的效率是倚靠重複組裝和重複製造，但電腦設計和製造流程的發展，卻是為差異性元件的大量生產帶來同樣的效率，不管就材料或經濟的最佳化而言，標準化的做法都已不再需要。

還有，並非所有的製造程序都是源自於建築領域。製造技術常常會擴大某項現有科技的特性，該項科技原本可能只針對或限定於單一用途（或許是非建築性的），藉由這樣的擴大，創造出先前未曾開發的材料和結構新發現。儘管科技依然嵌埋在作品內，但這些科技的「誤用」往往也會帶來令人驚奇的結果，擴大了既有科技的潛能。

SHoP 建築事務所在紐約州綠港（Greenport）設計的暗箱（Camera Obscura），2005 年完工，是最早完全以數位方式建造而成的範例之一。每一個材料系統，無論是木頭覆面、金屬鑲板或鋼鐵連結板，都必須有一套獨特的製造科技，然後在現地進行組裝。

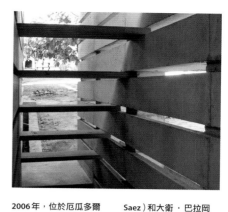

2006年，位於厄瓜多爾基多城（Quito）的潘提門托之家（Casa Pentimento）是用 1.00 x 0.20 x 0.28 公尺的預製混凝土槽堆疊起來，構成主要的承重牆和空間分隔牆。建築師何塞 · 馬利亞 · 塞斯（Jose Maria Saez）和大衛 · 巴拉岡（David Barragan）構思了一套通用系統，每一個預製的模塊都可交替做為種植器、儲藏單位或書架，而在層層模塊之間滑動的木板，則可做為樓梯、桌子或椅子。

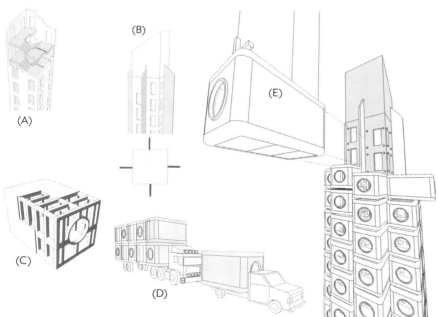

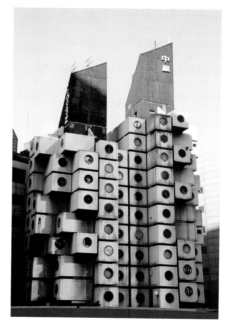

電梯井四周是一道鋼筋混凝土的螺旋樓梯，圈圍在升降梯形式的混凝土樓梯井中。這些樓梯在整個建造過程中都可使用（A）。

那些室內立管其實是安裝在升降井上的外鰭，最後會被附聯上去的膠囊蓋住（B）。

膠囊是在貨櫃廠中預製，用輕量的鋼桁樑焊接成箱狀，外面包覆鍍鋅的帶肋鋼板，塗上防鏽漆外加一層估計可維持二十年功效的耐候膠（C）。

大卡車將膠囊從組裝廠運送到東京郊外，路程 280 英里，再從那裡將膠囊個別安裝在小卡車上（D）。

用起重機將膠囊吊起，用四根高張力螺栓栓接在升降芯核上，所有膠囊在三十天內附聯完畢（E）。

1972 年，黑川紀章在日本東京設計的中銀膠囊塔，是由從兩根混凝土芯核上懸臂出來的 140 個膠囊屋構成。雖然那兩根芯核是現地建造，包含了該建築的主要基礎結構元素（樓梯、電梯、公共設施等等），但 +/- 30 平方公尺的鋼模塊則是非現地建造，而且個別用螺栓固定在混凝土芯核上──根據設計，這些模塊每二十五年就該替換。

非基地性

預製往往始於一組明確的效能標準，根據這組標準發展出理想化的解決方案。雖然預製方案的發展過程往往是獨立於特定基地之外，但它運往基地的方式，作品最後在基地安置的方式，以及它與基地環境和空間內容元素囓合的方式，都會對最初的設計參數造成巨大衝擊。對預製作品而言，這個延伸涵構脈絡意味著作品本身必須內建一定程度的適應能力，必須嵌入可局部修改的可能性（腿可調整，鑲板可以操作），或是結合可適性元件，允許作品透過附加的開間或元件達到擴張的結果。預製性建築通常是完全獨立於基地，但必須要能夠深刻地適應基地。

1931年，亞伯‧佛雷（Albert Frey）和勞倫斯‧柯歇（A. Lawrence Kocher）為建築與聯合藝術展（Architectural and Allied Arts Exhibition）設計的「Aluminaire House」，完全是用當時既有的新材料打造而成。在這個案例裡，形式是在基地之外發展而成，燈光則是模擬日光隱藏在天花板裡並從窗框投射進去。他們利用創新的營建材料和建造科技提出經濟實惠的建築，這類建築可以在工廠裡生產，然後在任何基地上豎立起來，只需花上十天的時間。

1999年，格拉瑪金姆建築事務所（Glama Kim Architects）的奧利‧馬蒂森（Óli Mathíesen）為冰島一名業主設計一棟夏日度假屋，由於基地非常偏遠，必須採取非現地建造的方式。運輸卡車的尺寸和整個結構的總重量，變成了設計過程中的臨界參數。利用標準化的波浪金屬板材料（會讓人想起二十世紀初的冰島住宅），並在內部襯上膠合鑲板打造而成，它的精確尺寸為這塊一望無際的地景帶入度量和尺度。

The Projections of Zaha Hadid
札哈・哈蒂的投射

嚴格說來,概念呈現(presentation)傳達的想法或許還沒物質化,但在概念上已經是確定的。相對的,再現(representation)指的是將某一想法「再次呈現」出來,該想法或許已經存在於另一種媒材裡,例如照片或寫生,或某一想法正處於成形的過程中。

建築繪圖、影像和模型都是呈現構造物開始興建之前的模樣。擬真算圖企圖把概念呈現弄得非常真實,掩蓋掉兩者之間令人不安的溝隙。或者,建築師也可以凸顯現實與概念呈現之間的差異,暗中顛覆我們對未來世界的期望和理解,藉此來運用建築概念呈現的力量。大多數建築概念呈現的論述重點並非尚未興建的構造物,而是能夠傳達出設計過程的概念框架和想法。它們的功能往往是誘導觀眾從特定的角度去理解該件作品。

哈蒂的作品探索了建築影像的兩股巨大力量,一是做為未來新世界的概念呈現,二是做為視覺文件,記錄了「被理解為想法之再現的影像」的理論結構。哈蒂打破了建築師必須根據營造規則呈現建築的義務,選擇用出人意表的驚人手法進行概念呈現,把她的案子打造成她希望我們看到的模樣,並因此樹立名聲。1981年,在她為香港太平山山頂的「峰」俱樂部(Peak)所提出的競圖中,對於築造、重力、結構、圈圍或立面,都沒有任何明顯的著墨,反倒是根據透視圖和斜投影這兩項技術的基本規則來組織。「峰」俱樂部與香港都因為她的設計邏輯而在再現上做了妥協,彷彿整座城市都將透過她的概念呈現重新建造。

哈蒂的概念呈現草圖和模型與建築構想的探索串通一氣、互為同謀。她的作品不僅是藉由透視法描繪,而是藉由透視法的呈現在空間上發生轉化,將設計與設計的概念呈現融為一體。哈蒂的作品致力於追求概念呈現的可能性更勝於建物構築的可能性,且經常會在兩者之間出現令人不安的落差,卡地夫灣歌劇院(Cardiff Bay Opera House)這件早年作品就是一個案例,她的得獎概念呈現始終沒有興建,因為她錯估了要將繪圖與影像化為實物所需具備的能力。

札哈・哈蒂:峰俱樂部,香港,1982–83

札哈．哈蒂：卡地夫灣歌劇院，威爾斯，英國，1994–96

札哈．哈蒂：電車總站暨停車場，史特拉斯堡，法國，
1998–2001

這些早期的繪圖和草圖為她日後的建築作品做了預告。維特拉消防站（Vitra Fire Station）和IBA住宅（IBA Housing）展示了她早期那些透視圖的建構野心，史特拉斯堡電車總站暨停車場（Hoenheim-Nord Terminus and Car Park）則是令人信服地將概念呈現與最後成品合而為一。建築物的斜角用混凝土將繪圖的探索凝固起來，而整個停車場的表面則被處理成一塊大畫布，將這個交通樞紐的系統展現在使用者面前。在哈蒂近期的作品裡，數位科技的發展讓複雜空間條件的可視化和後續建造成為可能。弔詭的是，當概念呈現屈服於擬真的誘惑之後，卻也抹除掉一度存在於她早期概念呈現裡的那種張力：那曾經是一種教學工具，幫助我們想像即將體驗到的未來。

——大衛・路易斯（David J. Lewis），LTL建築事務所，帕森設計新學院

1987年，亞歷山大‧布洛茨基（Alexander Brodsky）和伊利亞‧尤特金（Ilya Utkin）提出的競圖，名為《高山裡的斷崖橋》（Bridge over a Precipice in the High *Mountains*），他們在圖中打造了一座神奇的玻璃教堂，難以置信地在萬丈深淵的兩端搖晃著。這張繪圖的目的，是用來隱喻和批判俄羅斯當代建築生產與思想的極端迂腐。

界。在喬凡尼‧皮拉內西（Giovanni Battista Piranesi）或萊伯斯‧伍茲（Lebbeus Woods）這類建築師手上，這些示意圖和模型就像是一篇建築宣言，從某個思辨立場鼓勵爭論，往往會對當代的建築和城市觀點提出批判，想像一個不受當前的材料、結構和政治慣例束縛的建築世界。他們的力量通常在於其中的曖昧性，以及他們啟發想像而非解釋構想的能力。

媒材

概念呈現的媒材是用來強化建築概念。

雖然拼貼材料會攜帶自身的意義和紋理嵌入拼貼作品中，但是真正能夠把建築概念裡的對話基礎強化出來的，卻是多重「聲音」（風格、材料和尺度）在概念呈現裡的交疊過程。視頻動畫或「穿越」（walk-through）可以將觀眾放置在作品裡，但也可以將在建築概念發展過程中至關緊要的時間經驗呈現出來。電腦生成的影像可以把我們帶入不可思議的實境之中，也可以非常精細地展現出感應的面向和環境互動的面向，將最後的形式與幾何傳達出來。

建築電訊派（Archigram）把建築物擺在 1960 和 1970 年代的事件涵構脈絡中，討論建築的文化面向。他們生產一些當時還無法提供科技支援的結構，在當代社會的框架下討論這些結構。他們製作的拼貼是為了展望一個新世界，那個世界裡的人民都是從當代流行雜誌剪貼下來的。朗‧赫倫（Ron Herron）的「調頻郊區」（Tuned Suburb）拼貼，是為 1968 年的米蘭雙年展設計，提出一個由進口科技組成的「Popular Pak」，希望為平庸的郊區地景增添活力。這個令人信服的虛構「現存」郊區，結合了背景中的主題公園結構圖和前景處的日常人物拼貼。

1969 年，超級工作室（Superstudio）的照片蒙太奇〈連續紀念碑：總體都會化的建築模型〉（The Continuous Monument: An Architectural Model for Total Urbanization），是以一張照片為底圖，在上面疊了一張建築繪圖。這種技術和尺度上的雙重轉變，加強了展望性的情境氛圍，那個截然不同的世界是由紀念碑般的巨大尺度和抽象化的語彙所界定，將未來的秩序疊加在混亂過時的過往之上。

1986–1990年,班‧尼科森(Ben Nicholson)設計了「家電之屋」(Appliance House),裡頭的男像柱櫥櫃(Telamon Cupboard)把平凡無奇的家庭小物儲存櫃誇大成可以走進去的家用裝置。精細的鉛筆素描將櫃子的結構、鉸鏈、把手、機制和運作方式展現出來,至於那張拼貼作品,則是透露出意圖用它們來滿足的物慾密度。

建築物和城市本質上都是靜態的,受縛於材料和重力。然而在伯納‧初米1976–81年為「曼哈頓手稿」(Manhattan Transcript)計畫繪製的草圖裡,卻呈現出另類觀點,提出一座城市的空間與用途之間以及形式與空間內容之間的關係。這些繪圖放棄比較單一性的空間和都會形式再現,轉而從電影慣例中自由借用跳接、蒙太奇和拼接等手法。照片、建築繪圖和動態圖解共同建構出各種都會故事板,將物質性與無常性、永恆性與流逝性融為一體。

馬來西亞建築師C. J. 林（C. J. Lim）的拼貼繪圖建構了視覺敘述——透過繪圖與模型的交雜，讓夢幻般的地景與真實和虛構交織。這是他為倫敦天空運輸（Sky Transport）計畫提出的繪圖和模型，向漫畫家希斯·羅賓森（Heath Robinson）的「瘋狂玩意兒」（crazy contraptions）致敬。他把倫敦的地鐵運輸系統吊起後轉化成漂浮的基礎結構網絡，為通勤者和休閒愛好者提供一條「天際河流」。墨水素描充當立體紙模型的脈絡，強化真實與想像、熟悉與陌生之間的對話。
巴特西（Battersea），倫敦，英國，2007

安德魯·卡德勒斯（Andrew Kudless）為他的 2012「蛹三」（Chrysalis III）繪製的結構圖，這張繪圖必須藉助特殊的電腦軟體做出造型獨特的藤壺狀複雜表面。由一千多個數位細胞構成的起伏表面，懸掛在基體上，每個細胞都會競奪空間地產，直到它們的3D收縮擴張達到最後的穩定狀態。

名詞解釋

abstraction 抽象
一種轉譯過程，將複雜的形式或概念濃縮成基本的圖案或原則。

anamorphic 變形
從大多數位置觀看都呈歪扭狀，但若從特定的正確位置觀看就會變正常。

axis 軸線
想像性線條，連接一連串或一系列的空間或物件。

axonometric 軸測圖
傾斜的構造圖，平面可維持不變形，垂直表面則是由上往下或由下往上投射。

brise soleil 遮陽板
一種設備，通常附掛在結構上，目的是用來控制日光的滲透度。

chiaroscuro 明暗對比
明與暗之間的關係，通常是透過對比關係來建立。

context 涵構脈絡
建築物置身其中且必然會影響到其感知的各種情境，包括形式的、時間的、氣候的等等。

cornice 簷口
一種水平出挑，通常用來強調建築物的頂部、立面上某一局部的上邊界，或是房間的天花板。

defamiliarization 陌生化
將某個習以為常的東西建構成不熟悉事物的過程，目的是為了激發新的觀察或嶄新的理解。

dialogical 對話的
參與談話交流，透過一個以上的其他聲音或人造物的介入，讓意義得以擴大、交換和更新。對話是獨白的對反，獨白只有一個聲音能夠被感知到。

eclecticism 折衷主義
刻意結合或融合不同的風格、表現或原則。

elevation 立面圖
建築繪圖，為結構的某一邊或某一翼提供度量文件，沒有經過任何透視變形。

enfilade 門軸線
一連串的空間沿著一條軸線串接起來，通常是透過一連串的門道。

façade 立面
建築物的臉，是一棟結構物最公開的面容；建築物可以有一個以上的立面，特別是當它們面對好幾個場合時。

familiarization 熟悉化
用一或多個已知事物來再現某個未知事物的過程。

loggia 涼廊
一種開放的外部廊道，通常位於一樓，人們可以它做為動線。

membrane 膜殼
一種纖薄的結構或層體，將兩種不同的空間特性、功能、溫度和濕度隔離開來。

mimetic 模擬
展現出類似於另一實體特性的特性。

perspective 透視法
一種模擬的 3D 景象，通常是從某個有利的位置沿著地平線建構而成，所有的表面看似都朝著一或多個消逝點聚集。

pilaster 壁柱
一種用垂直線條構成的柱子，通常是從牆面浮凸出來，偶爾也用來指稱半圓柱，後者是以半圓形平面與牆面嚙合。

plan 平面圖
一種建築繪圖，再現一棟建物、一個建築複合體或一座城市的某些部分，通常

是從與眼睛齊高（就建築物而言）的水平切面往下看，或是從高於城市或建築複合體之上的某個不明確位置往下看。

poché 建築塗黑
建物或城市裡比較不重要的面向，通常是為建物或城市裡更重要的面向提供背景或支撐物質。

precedent 前例
先前已經發生過的事物，會在新事物的生產過程中被召喚。

rusticated 粗石砌
一種表面（通常位於建築物的基座層），以高低不平的紋理和粗獷的接縫將大型石塊組合起來；或用來暗喻這樣的表面。

section 剖面圖
一種建築繪圖，將某一建物、花園或城市的想像性垂直切面顯露出來，讓人們理解，通常會透露出空間之間的垂直關係。

scale 尺度
某一實體和另一實體之間的尺寸關係；在建築上，人的尺度指的是人體的尺幅和活動範圍與專門設計來容納這些尺幅的建築物之間的關係。

site 基地
建築物坐落的實際場地，也可能包含構成其景觀、通道和組構的鄰近特色。

space 空間
一種空體，可以駐留，或是可以確立跨越的範圍，讓觀看者感知到某種界圍。

trope 比喻
語言的一種面向，是用某物來代表相關的另一物。

void 虛空
一種無限的空無。

參考書目

粗體部分是我們推薦的建築入門作品。方括弧裡的數字代表相關的篇章章次。

Addington, Michelle, and Daniel L. Schodek. *Smart Materials and New Technologies for the Architecture and Design Professions.* Oxford: Architectural, 2005. [10]

Cook, Peter. *Drawing: The Motive Force of Architecture (Architectural Design Primer).* Chichester, England: John Wiley & Sons, 2008. [3]

Doxiadēs, Kōnstantinos Apostolou. *Architectural Space in Ancient Greece.* Cambridge, MA: MIT Press, 1972. [11]

Evans, Robin. *The Projective Cast: Architecture and Its Three Geometries.* Cambridge, MA: MIT, 1995. [23]

Forster, Kurt W. "Schinkel's Panoramic Planning of Central Berlin." *Modulus 16,* Charlottesville: University of Virginia, 1983, 62–77. [11]

Giedion, S. *Space, Time, and Architecture; the Growth of a New Tradition.* Cambridge: Harvard UP, 1954. [11]

Goethe, Johann Wolfgang von. *Goethe's Theory of Colours: Translated from the German.* Trans. Charles Lock. Eastlake. London: Murray, 1840. [13]

Hejduk, John, with Kim Shkapich (editor). *Mask of Medusa: Works, 1947–1983.* New York: Rizzoli, 1985. [20]

Herzog, Jacques. "Conversation Between Jacques Herzog and Theodora Vischer." Gerhard Mack. *Herzog & De Meuron 1978-1988.* Basel: Birkhauser, 1997. [10]

Holl, Steven. *The Chapel of St. Ignatius,* introduction by Gerald T. Cobb. New York: Princeton Architectural Press, 1999. [13]

Kahn, Louis I. *Louis Kahn: Essential Texts.* Ed. Robert C. Twombly. New York: W.W. Norton, 2003. [21]

Kepes, Gyorgy. *Language of Vision: With Introductory Essays by S. Giedon and S.I. Hayakawa.* Chicago: P. Theobald, 1944. [11]

Le Corbusier, Jean-Louis Cohen (introduction), and John Goodman (translation). *Toward an Architecture.* Los Angeles, CA: Getty Research Institute, 2007. [3]

Lobell, John. *Between Silence and Light: Spirit in the Architecture of Louis I. Kahn.* Boulder: Shambhala, 1979. [13]

Mohsen Mostafavi and David Leatherbarrow. *On Weathering.* Cambridge: MIT Press, 1993. [9]

Moos, Stanislaus von. *Le Corbusier, Elements of a Synthesis.* Cambridge, MA: MIT Press, 1979. [13]

Norberg-Schulz, Christian. *Existence, Space, & Architecture.* New York: Praeger, 1971. [11]

Otto, Frei. *Occupying and Connecting: Thoughts on Territories and Spheres of Influence with Particular Reference to Human Settlement.* Ed. Berthold Burkhardt. Stuttgart: Edition Axel Menges, 2009. [23]

Pérez-Gómez, Alberto. "The Space of Architecture: Meaning As Presence and Representation." *Questions of Perception: Phenomenology of Architecture.* San Francisco, CA: William Stout, 2006. [11]

Pevsner, Nikolaus. *An Outline of European Architecture.* Baltimore: Penguin Books, 1960. [Introduction]

Ramsey, Charles G., and Harold R. Sleeper. *Architectural Graphic Standards.* Hoboken, NJ: John Wiley & Sons, 2007. [4]

Rasmussen, Steen Eiler. *Experiencing Architecture.* Cambridge, MA: MIT Press, 1962.

Rowe, Colin, and Robert Slutzky, commentary by Bernhard Hoesli. *Transparency.* Basel: Birkhäuser Verlag, 1997. [11]

Rüegg, Arthur. *Le Corbusier—Polychromie architecturale.* Basel: Birkhäuser Architecture, 2002. [13]

Samuel, Flora. *Le Corbusier and the Architectural Promenade.* Basel: Birkhäuser, 2010. [14]

Sandaker, Bjorn N., Arne P. Eggen, and Mark R. Cruvellier. *The Structural Basis of Architecture.* 2nd ed. Hoboken: Taylor and Francis, 2013. [8]

Sherwood, Roger. *Principles of Visual Organization.* Philadelphia: M.C. De Shong, 1972. A later version is also occasionally available: *Principles and Elements of Architecture,* Los Angeles: School of Architecture, University of Southern California, 1981.

Shklovsky, Viktor. *Theory of Prose.* Trans. Benjamin Sher. Elmwood Park, IL, USA: Dalkey Archive, 1990. [17]

Soltan, Jerzy. "Architecture 1967-1974." *Studio Works 5.* New York: Princeton Architectural Press, 1998. [4]

Straaten, Evert van, and Theo van Doesburg. *Theo van Doesburg: Painter and Architect.* The Hague: SDU, 1988. [13]

Summerson, John. *The Classical Language of Architecture.* Cambridge: M.I.T. Press, 1963. [Introduction]

Thompson, D'Arcy Wentworth. *On Growth and Form.* Ed. John Tyler Bonner. Cambridge: Cambridge UP, 1961. [23]

Todorov, Tzvetan. *Mikhail Bakhtin: The Dialogical Principle.* Minneapolis: University of Minnesota, 1984. [15, 17]

Zevi, Bruno. *Architecture as Space: How to Look at Architecture.* Trans. Milton Gendel. New York: Horizon, 1974. [11]

建築事務所與基金會名錄

3Gatti
3gatti.com
131 (bottom, left & right)

David Adjaye Associates
adjaye.com
97 (top, left & right)

Alejandro Aravena Arcuitecto
alejandroaravena.com
70 (middle, right); 163

Allied Works Architecture
alliedworks.com
25 (bottom, left & right)

Amateur Architecture Studio
chinese-architects.com/amateur
66 (top)

Anathenaeum of Philadelphia
philaathenaeum.org, 184 (top)

Archigram
archigram.net, 213 (bottom, left)

Architekturbüro Ernst Giselbrecht
giselbrecht.at
152 (top & middle, left & right &
bottom, right)

Archivo Histórico José Vial
Armstrong
Escuela de Arquitectura y Diseño,
Pontificia Universidad Católica de
Valparaíso
ead.pucv.cl, 198 (top)

Diego Arraigada Arquitectos
diegoarraigada.com
53 (bottom, right)

ARX Portugal Arquitectos
arx.pt, 24

Atelier Bow Wow
bow-wow.jp, 57 (top)

Barkow Leibinger
barkowleibinger.com, 85–86

Beinecke Rare Book &
Manuscript Library, Yale University
beinecke.library.yale.edu
129 (bottom)

Bibliothèque nationale de France
bnf.fr, 141 (bottom)

Bjarke Ingels Group
big.dk
154 (top, left & right); 210 (top)

Mario Botta Architetto
botta.ch
128 (middle, top & middle, bottom)

Alexander Brodsky, 42; 213 (top)

Canadian Centre for Architecture
cca.qc.ca, 162 (bottom)

Centraal Museum, Utrecht
111 (bottom, left)

Chicago History Museum
chicagohistory.org 183 (top)

CODA
co-da.eu 63 (bottom, left)

Code: Architecture
code.no 129 (top & middle, left)

Cornell University, Department of
Architecture
aap.cornell.edu/academics/architec-
ture, 15–17

Decker Yeadon LLC
deckeryeadon.com
96 (top, right, middle & bottom)

Diller Scofidio + Renfro
dsrny.com, 31 (bottom); 159

dosmasunoarquitectos
dosmasunoarquitectos.com
166 (bottom, right)

Eisenman Architects
eisenmanarchitects.com
53 (middle); 187 (bottom)

Ensamble Studio
ensamble.info
74 (top, left); 99 (middle & bottom);
198 (middle, bottom, left & right);
204 (top, left)

EPIPHYTE Lab
epiphyte-lab.com, 62 (top)

The Estate of R. Buckminster Fuller
buckminsterfuller.net, 191 (left)

Fondation Le Corbusier
fondationlecorbusier.fr
126; 147 (bottom); 187 (top)

Fondazione Aldo Rossi
fondazionealdorossi.org
10; 35 (top, left); 110

Fondazione Il Girasole
61 (bottom)

Foreign Office Architects
61 (top, right)

The Frank Lloyd Wright Foundation
Archives, Avery Architectural &
Fine Arts Library,
Columbia University
franklloydwright.org/about/Archives
210 (middle)

Carlo Fumarola Architekt ETH
crola.ch, 92 (top)

Fundación Anala y Armando
Planchart
fundacionplanchart.com
34 (bottom, left)

Gigon/Guyer Architekten
gigon-guyer.ch
129 (top, right, middle & middle,
right)

Grafton Architects
graftonarchitects.ie
70 (top, right)

Guerilla Office Architects
g-o-a.be, 166 (top)

Michael Hansmeyer
michael-hansmeyer.com
200 (top)

Herzog & de Meuron Basel Ltd.
herzogdemeuron.com
31 (top, right)

Steven Holl Architects
stevenholl.com
20; 35 (middle)

Höweler + Yoon Architecture
hyarchitecture.com
123 (middle)

Iñaqui Carnicero Architecture
Office
inaquicarnicero.com
152 (bottom, left)

IwamotoScott Architecture
iwamotoscott.com
194 (right)

Jakob & MacFarlane Architects
jakobmacfarlane.com
87 (top, right)

Jarmund/Vigsnæs AS Arkitekter
MNAL
jva.no
23 (top, right)

José María Sánchez Architects
jmsg.es
169 (bottom)

Kennedy & Violich Architecture
kvarch.net
96 (top & bottom, left)

Labics
labics.it, 130 (bottom)

Louis I. Kahn Collection, The
University of Pennsylvania and
the Pennsylvania Historical and
Museum Commission
design.upenn.edu, 175 (bottom); 176

LTL Architects
ltlarchitects.com
35 (top, right)

Machado and Silvetti Associates
machado-silvetti.com, 13 (top)

Massimiliano Fuksas Architetto
fuksas.it, 71 (top, right)

Matsys
matsysdesign.com, 215 (bottom)

Richard Meier & Partners
Architects LLP
richardmeier.com, 14; 127 (top)

Metro Arquitetos Associados
metroo.com.br, 68

Morger Degelo Kerez Architekten
94 (top, right)

Morphosis Architects
morphosis.com, 29; 30

Musées de Strasbourg
musees.strasbourg.eu, 122 (middle)

The Museum of Modern Art
moma.org
31 (top, left); 63; 122 (bottom);
168; 213 (bottom, right)

MVRDV
mvrdv.nl
177 (middle, left & right & bottom)

Nacasa & Partners Inc.
nacasa.co.jp
23 (middle & bottom)

Netherlands Architecture Institute
nai.nl, 167

Ben Nicholson, 214 (top)

Paulo David Arquitecto Lda
171 (bottom, left)

Pezo von Ellrichshausen/
Mauricio Pezo & Sofia von
pezo.cl, 70 (middle, left)

Eugenius Pradipto
designboom.com
97 (bottom)

Preston Scott Cohen, Inc.
pscohen.com, 35 (bottom)

Richard Nickel Archive, Ryerson and
Burnham Archives, The Art Institute
of Chicago
artic.edu, 171 (top)

Ronald Feldman Fine Arts, Inc.
feldmangallery.com
213 (top)

Royal Institute of British Architects
Library Books & Periodicals Collection
architecture.com
113 (bottom); 192 (bottom)

Jenny Sabin
jennysabin.com, 61 (top, left); 201

Shigeru Ban Architects
shigerubanarchitects.com, 75; 76

SHoP Architects
shoparc.com
163 (top & middle); 200 (bottom)

Simón Véles/DeBoer Architects
deboerarchitects.com, 97 (middle)

Spaceshift Studio
spaceshiftstudio.com, 199 (bottom)

Studio 8 Architects
studio8architects.com, 215 (top)

Studio Granda
studiogranda.is, 54 (top, right); 159

Trahan Architects
trahanarchitects.com, 195

Bernard Tschumi Architects
tschumi.com
155 (top, left); 169 (top, left & right);
214 (bottom)

UNStudio
unstudio.com
32 (top); 55 (top, right); 193

Zaha Hadid Architects
zaha-hadid.com
25 (top, left & right, middle);
130 (top, left); 211; 212

THE LANGUAGE OF ARCHITECTURE

照片出處

索引

Aalto, Alvar, 110, 177
Abierta, Ciudad, 198
Acropolis, 78
Adaptive Component Seminar (2009), 33
Adler and Sullivan, 166
Adler House, 176
Agrarian Graduate School of Ponte de Lima, 137
Allied and Arts Industries, 206
Altes Museum, 107
Aluminaire, 206
analysis
 abstraction, 14–15
 coauthorship, 16
 components, 14
 diagramming, 15
 intermediary devices, 15–17
 interpretation, 15–17
 precedent, 10, 13
 project givens, 10
Ando, Tadao, 121
Appliance House, 214
Arc de Triomphe, 38, 147
Arch, B., 17
Arch of Augustus, 38
Arp, Hans, 122
Arts Center (Portugal), 171
Asplund, Erik Gunnar, 186
Astaire, Fred, 142
Astana National Library, 154
Atheneum, 127
Auditorium Building (Chicago), 166
Autodesk Inc., 153
Automobile Museum (China), 131

Bacardi Rum bottling plant, 80
Bagsværd Church, 178
Bamboo Garden, 160
Bandel, Hannskarl, 115
Barlindhaug Consult, 57
Barragan, David, 205
Barragán, Luis, 122
Barrière du Trône, 142
Batay-Csorba, Andrew, 194
BCHO Architects, 199
Behnisch, Gunther, 74
Behrens, Peter, 183

de Beistegui Penthouse, 147
Belvedere, 71
Berkel, Ben van, 32, 55
Berklee School of Music, 204
Berlin Chair, 111
Bernini, Gian Lorenzo, 12
Bete Giyorgis, 69
Bijvoet, Bernard, 114
Bissegger, Peter, 115
Blanc, Patrick, 149
Boa Nova Tea House, 51
Bo Bardi, Lina, 71, 127
Bocconi University, 70
Bordeaux House, 39–40
Bordeaux Law Courts, 140
Borromini, Francesco, 10, 12, 135
Bos, Caroline, 32
Botta, Mario, 128
Boullée, Étienne-Louis, 141
Bourges, Romain de, 104
Braghieri, G., 35
Brandhorst Museum, 121
Brazilian Museum of Sculpture, 67
Bremerhaven 2000 competition, 85
Brown Derby restaurants, 140
Brown, Frank, 175
Bruder Klaus Field Chapel, 199
Burgo Paper Factory, 77
Burnham, Daniel, 193
Burnham Pavilion, 193
Burri, Alberto, 66
Bus Rapid Transit system (Brazil), 162

Café Aubette, 122
Caffé Pedrocchi, 136
Cais das Artes (Arts Quay), 68
CaixaForum gallery, 149
Calatrava, Santiago, 81
Camera Obscura, 200
Campidoglio, 137
Candela, Felix, 80
Carabanchel housing project, 61
Cardiff Bay Opera House, 212
Carnicero, Iñaqui, 152, 175–176
Carpenter Center for the Visual Arts, 44
Carré d'Art, 185

Carthage section, 34
Casa da Musica (Portugal), 99
Casa das Historias Paula Rego, 56
Casa Das Mudas, 171
Casa del Fascio, 34, 87
Casa del Popolo, 87
Casa Gilardi, 122
Casa Girasole (Sunflower House), 61
Casa Malaparte, 128
Casa Pentimento, 205
Casa Polli, 70
Case Study House #22, 204
CAST, 199
Castelvecchio, 115
Castle Hedingham, 13
Castle of Prague, 137
Cenotaph for a Warrior, 141
Center for the Advancement of Public Action, 50
Center for the Arab World, 123
Centre Georges Pompidou, 131
Cha, Jae, 47
Chanin Building, 210
Chapel at MIT, 118
Chapel of St. Ignatius, 119
Chareau, Pierre, 69, 114
Chemetoff, Alexandre, 160
Chew, Kimberly, 17
Chicago Tribune office, 113
Chiesa Nuova, 135
Chinati Foundation, 154
Chirico, Giorgio de, 10
Chrysalis III, 215
Church of Santa Maria, 104
Church of St. George (Ethiopia), 69
Church of the Light (Japan), 121
Church of the Sacred Heart (Prague), 143
City of Culture of Galicia, 53
City of Refuge, 166
concept
 flexibility and, 20, 23
 ideas compared to, 20
 material models, 24
 overlays, 24
 parti diagram, 24
 relief models, 24
 sketches, 23–25

thumbnail sketches, 23–24
Congress Hall, 10
context
environmental context, 56–57
ephemeral context, 54–56
extreme variability, 56
historical, 56
infrastructural context, 53–54
layers, 53
material, 50
narrative, 55
networks, 54
physical context, 50, 53
scale, 50
site, 53
space, 53
tradition, 55
weather, 56
Cortona, Pietro da, 105
Cretto, 66
Crown Hall, 183
Cruvellier, Mark, 79
Cupkova, Dana, 33
Cushicle, 112

Dalbet, Louis, 114
Danish Design Center, 15
datum
axis, 170
grid, 170
horizon, 170
mass, 170
space, 169
surface, 166, 169
David, Paolo, 171
Debord, Guy, 129
defamiliarization
accident, 148
appropriation, 147
decontextualization, 148
extension of awareness, 149
operations, 147–148
poetics, 149
reception, 148–149
receptivity, 148
recontextualization, 148
subversion, 147–148
wonder, 148
De Maria, Walter, 149
Désert de Retz, 141
Design Miami 2011 fair, 97
Destailleur, François-Hippolyte, 104
Dia Foundation, 149
dialogue
addition, 136
contrast, 136
enrichment, 136
indexing, 137
redirection, 136
scales of, 137
Doesburg, Theo van, 122
Doge's Palace, 134
Dominus Winery, 92
Double Chimney House, 57
Doxiadis, Constantinos, 102
Duganne, Jack, 30
Dürer, Albrecht, 185
Dymaxion House, 191
Dynamic Façade, 152

Eames, Charles, 185
Eames, Ray, 185
East River Waterfront Esplanade, 163
EatMe Wall project, 33
EcoARK, 63
Eggen, Arne, 79
Einar Jonsson House, 50
El Camino de Santiago, 126
El Greco Congress Center, 134
Entenza, John, 204

environment
energy, 62
holistic view, 62
instrumentation, 60–62
materials, 62
passive instrumentation, 60
recycled materials, 62
remediation, 62
responsive instrumentation, 60, 62
static instrumentation, 60
sustainable environments, 62–63
Epi-phyte Lab, 62
Erechtheion, 78
e-Skin project, 61
Europa City, 210
Eyck, Aldo van, 45

fabrication
craft, 199
digital fabrication, 200
Falling Water, 210
Fehn, Sverre, 21–22, 98
Fencing Academy (Rome), 11
Ferris, Hugh, 210
Fiat automobile factory, 112
Fibonacci series, 190
Fiorentino, Mario, 71
Fleisher House, 176
Fong, Steven, 111
Formal Structure in Indian Architecture exhibition, 54
Forster, Kurt, 107
forum of Pompeii, 179
Fosse Ardeatine, 71
Foster, Norman, 154
Francesca, Piero della, 105
Frederick C. Robie House, 171
Freedom Trail, 158
Freitag, 207
Freundt, M., 33
Frey, Albert, 206
Friedman, Yona, 207
Füeg, Franz, 90
Fuksas, Massimiliano, 71, 98
Fun Palace, 162

Galfetti, Aurelio, 170
Galician Center of Contemporary Art, 51–52
Gallaratese II Housing, 10
García-Abril, Antón, 74
Gateway Arch, 115
Gehry, Frank, 142
Genesis pavilion, 97
geometry
Boolean operations, 193
building information modeling (BIM), 195
complexities, 193–194
constructive solid geometry (CSG), 193
descriptive geometry, 192–193
golden ratio, 190
networks, 194–195
numbers, 190
parametrics, 193–194
variability, 194
German Pavilion (International Exhibition, Barcelona), 148
Giedion, Sigfried, 103
Giorgio Martini, Francesco di, 186
Glama Kim Architects, 206
Glass House, 155
Global Seed Vault, 57
Goethe, Johann Wolfgang von, 121
Gogol, Nikolai, 141
Goldenberg House, 176
Gothenburg Town Hall (Sweden), 186
Grand Canal (Venice), 169
Gray, Eileen, 153
Greek cross, 176
Green Negligee, 62

grids
proportions, 186–187
reference, 185–186
rhythm, 186
tartan grid, 186
Guarini, Guarino, 104
Guggenheim Museum, 128
Gwangju Design Biennale, 200

Habitat '67, 174
Haesley Nine Bridges Golf Club House, 76
Hakozaki Interchange, 158
Hamar Bispegaard Museum, 98
Hangar 16 (Spain), 152
Hanil Visitors Center & Guest House, 199
Hannover Merzbau, 115
Harris, Kerenza, 30
Hays, K. Michael, 183
Heatherwick Studio, 94
Hedmark Cathedral Museum, 22
Hejduk, John, 167–168
Hemeroscopium, 74
Henan province, 56
Hendrix, Jimi, 140
Herdeg, Klaus, 54
Herron, Ron, 213
Hertzberger, Hermann, 13
Herzog, Jacques, 31, 41, 91–93, 95, 149, 174
Heumann, A., 33
Hoenheim-Nord Terminus and Car Park, 212
Holl, Steven, 20, 35, 119–120
Holme, Thomas, 184
Homeostatic Façade System, 96
House II, 187
House in Djerba, Tunisia, 13
House in Pound Ridge, 14
Hringbraut & Njardagata, 159
HSBC building (Hong Kong), 154
Hutton, Sauerbruch, 121

IBA Housing, 212
Icelandic turf house, 60
Ihida-Stansbury, Kaori, 61
IIT, 183
infrastructure
anticipatory networks, 161
circulatory networks, 161
context, 53–54
cultural networks, 160–161
evanescent, 160
physical, 158, 160
scales of engagement, 160
system armatures, 158, 160
Ingber, Donald, 191
Integral Urban Project, 159
International Exhibition (Barcelona), 148
Ito, Toyo, 20, 23
Ivernizzi, Angelo, 61

James Corner Field Operations, 159
Jappelli, Giuseppe, 136
Jewell, W., 33
J. Mayer H., 32
Johannesson, Sigvald, 107
John F. Kennedy Airport, 140
John Nichols Printmakers, 29
Johnson Museum (New York), 69
Johnson, Philip, 118, 155
Johnson Wax Headquarters, 77
Judd, Donald, 154

Kahn, Louis, 123, 175–176, 179
Kahn's Dominican Sisters, 179 Kantana Film and
 Animation Institute, 199
Karkkainen, Maija, 21
Kaufmann, Edgar J., 210
Kepes, Gyorgy, 103
Kiefer Technic Showroom, 152
Kimbell Art Museum, 123
Kocher, A. Lawrence, 206
Koenig, Pierre, 204

Kolbe, Georg, 148
Koolhaas, Rem, 39
Kudless, Andrew, 215
Kufferman, David, 195
Kulve, Thor ter, 160
Kunsthal, 40
Kunstmuseum, 94
Kurokawa, Kisho, 205
Kursaal Auditorium and Congress Center, 113
KVA, 96

Landscape Formation-One, 130
Largo de João Franco, 160
Laser Machine and Tool Factory, 85
Laurenz Foundation, 93
Lavis, Fred, 107
Leatherbarrow, David, 95
Le Corbusier, 34, 44, 47, 103, 117, 118, 119, 126, 147, 166, 187, 190
Ledoux, Claude-Nicolas, 45, 142
Le Fresnoy Art Center, 169
Leite Siza, Álvaro, 53
Lequeu, Jean-Jacques, 84, 141
Lewis, David J., 16, 212
Libera, Adalberto, 128
light
 chiaroscuro, 121
 color, 121–122
 distortion, 121
 instruments, 122
 perceptual color, 122
 spatial transformation, 118, 121
 symbolic color, 121
 textures, 118
Lim, C. J., 215
Lincoln's Inn Fields, 43
Lin, Maya, 134
London Design Festival, 75
Loos, Adolf, 113
Louisiana Sports Hall of Fame Museum, 195
Lower Roadway (New Jersey Route 139), 107
Lowry, Glenn, 204
LTL Architects, 35, 212
Lucia, Andrew, 61
Lu Wenyu, 66

Mãe D'Água Amoreiras Reservoir, 146
Maison Carrée, 185
Maison de Verre, 69, 114
Manhattan Transcript, 214
Mardel, Carlos, 146
Marklee, Johnston, 53
mass
 additive processes, 66
 characteristics, 70–71
 density, 70
 gravity, 70
 processes, 66, 69
 subtractive processes, 69
materials
 acoustic, 94
 assembly, 98
 bamboo, 97
 behaviors, 94–96
 characteristics, 90, 94
 constructive processes, 97–98
 cultural indices, 99
 detail/jointure, 98
 environmental changes, 98
 indices, 99
 manufacturing methods, 97
 models, 24
 nanotechnologies, 96
 permeability, 94
 phenomenal characteristics, 90, 94
 program indices, 99
 responsiveness, 95
 site indices, 99
 smart materials, 96
 textures, 94
 weather and, 95

Mathíesen, Óli, 206
Matté Trucco, Giacomo, 112
MAXXI Museum of XXI Century Arts, 25
Mayne, Thom, 29–30, 194
Melville, Herman, 12
Memorial Sloane-Kettering Cancer Center Lobby, 35
Memorial to the Martyrs of the Deportation, 171
Mendes da Rocha, Paulo, 67–68
Method Design, 195
Metrocable San Javier, 159
Metropol Parasol, 32
Meuron, Pierre de, 31, 41, 91–93, 95, 149, 174
Michelangelo, 11, 28, 84, 137, 190
Mies van der Rohe, Ludwig, 11, 31, 148, 183
Milan Biennale, 213
Millcreek Apartments, 176
Milwaukee Art Museum, 81
MINIWIZ, 63
Mirador (Spain), 177
Miralles, Enric, 28
Möbius House, 55
Modulor 2 proportioning system, 190
Mollino, Carlo, 143
MoMA (Museum of Modern Art), 63, 168, 204
Monastery of the Lima Refóios, 137
Mondrian, Piet, 111
Moneo, Rafael, 54, 113, 134
Monville, Françoise Racine de, 141
Morandi, Giorgio, 119
Moretti, Luigi, 11–12, 104
Mosque-Cathedral of Córdoba, 182
Mostafavi, Mohsen, 95
Moura, Souto, 56
movement
 amplification, 130
 attenuated, 128
 continuous, 128
 curating space, 126–127
 dialogue, 130
 filmic, 126
 interface, 130
 interrupted, 129
 narrative, 127
 parallel sequences, 131
 processional, 126
 random, 129
 sequence, 128–129
 simultaneous sequences, 131
 theatrical, 127
Munich Olympic Stadium, 74
Murphy, James Cavanah, 182
Museum and Park Kalkriese, 129
Museum for Roman Artifacts, 54
Museum of Graffiti, 98
Musical Studies Center (Spain), 99
Music Faculty (Austria), 32
Music Tower (Berklee School of Music), 204
myThread pavilion, 201

NAi Collection, 167
Nakagin Capsule Tower, 205
National Congress of Brazil, 179
Nationale-Nederlanden, 142
National Music Centre, 25
National Tourist Routes (Norway), 129
National Veterinary Investigation Laboratory, 170
Negron, Jonathan, 105
Nelson-Atkins Museum of Art, 120
Nemesi Architetti Associati, 130
Nervi, Pier Luigi, 77
New Jersey Route 139, 107
New National Gallery, 183
New York Earth Room, 149
Nicol, F., 61
Niemeyer, Oscar, 179
Nike Stadium, 201
Ningbo Historic Museum, 66
Nolli, Giambattista, 102
Nolli Plan of Rome, 69
Nordic Biennale Pavilion, 22

Nordic House, 110
Norman Foster + Partners, 185
Norwegian Glacier Museum, 21
"Nose, The" (Nikolai Gogol), 141
Notre Dame du Haut, 119
Nouvel, Jean, 123

O'Donnell, Caroline, 63
Olmstead, Frederick Law, 161
Olympic Sculpture Park, 158
OMA (Office for Metropolitan Architecture), 39–40, 99
1111 Lincoln Road garage, 41
Orange Cube, 87
Oratory Complex of Saint Phillip Neri, 10
Oratory of the Filippini, 135
order
 aggregation, 178
 hierarchy, 178–179
 repetition, 174, 177
Östberg, Ragnar, 134
Otto, Frei, 74
Oudolf, Piet, 159
Ovalles, Larisa, 146, 147

Palazzo Canossa, 84
Palazzo dei Conservatori, 137
Palazzo del Senatore, 190
Palazzo Ossoli, 12
Palladio, Andrea, 106, 175
Palmanova, 190
Pantheon, 122
Paper Bridge (France), 76
Parc de la Villette, 155, 160
parti diagram, 24
Party Wall, 63
Passage des Panoramas, 104
Passage Jouffroy, 104
Patriarch Plaza, 68
Pavilion for Vodka Ceremonies, 42
Peak Leisure Club, The, 211, 212
Pei, I. M., 69
Pelletier, James, 194
Penang Turf Club, 30
Penn, William, 184
Perot Museum of Nature and Science, 30
Peruzzi, Baldassarre, 12
Perugini, Giuseppe, 71
Pevsner, Nikolaus, 6
Pezo, Mauricio, 70
Phidias, 78
Piano, Renzo, 131
Piazza di Spagna, 46
Pingusson, Georges-Henri, 171
Pinós, Carme, 28
Piranesi, Giovanni Battista, 120
Pius Church, 90
Plečnik, Jože, 137, 143
POLLI-Bricks, 63
Pompeian house, 121
Pont du Gard, 76
Ponti, Gio, 34
Porch of the Caryatids, 78
Pousada Santa Marinha, 135
Prada Tokyo, 31
prefabrication
 sitelessness, 206
 standardization, 204
Premthada, Boonserm, 199
presentation
 audience, 210, 213
 documentary, 210
 evocative, 213
 media, 213
Price, Cedric, 162
program
 bodies, dimensional accommodation of, 38
 codes, 43–44
 dimensional imperatives, 38, 41
 empathy, 45
 empirical aspect, 38, 41–44

functionality, 42
 hybridization, 46
 innovative program, 45–47
 limitations as advantages, 46–47
 orientation, 43
 relational elements, 42–43
Proyecto Urbano Integral (Integral Urban Project), 159

Quadracci Pavilion, 81
Quesada Lombo, D., 33
Quinta da Malagueira, 159
Quinta Monroy, 163

Rahul Mehrotra Associates, 60
Rapid Re(f)use: Waste to Resource City, 63
Rendezvous at Bellevue, 141
representation
 analog drawings, 28, 31
 digital drawings, 32–33
 sketches, 28
representations
 animations, 35
 axonometrics, 34
 elevations, 34
 hybrids, 35
 perspective drawings, 35
 plans, 34
 sections, 34
Richard Rogers Partnership, 140
Ricola-Europe production and storage hall, 95
Ricola Warehouse, 91
Rietveld, Gerrit, 111
Robinson, Heath, 215
Rocha, João Álvaro, 170
Rockcastle, Siobhan, 62
Rogers, Ginger, 142
Rogers, Richard, 131
Rolex Learning Center, 79
Rome International Exposition, 10
Rosa, Richard, II, 39–40
Rowe, Colin, 103
Royal Saltworks, 45
Ruchat, Flora, 170
Rughesi, Fausto, 135

Saarinen, Eero, 115, 118, 140
Sacro Monte, 55
Saez, Jose Maria, 205
Safdie, Moshe, 174
Sainte-Marie de La Tourette monastery, 118
Sala Suggia, 99
Salvation Army Building, 166
SANAA, 79
Sánchez García, José María, 169
Sanctis, Francesco de, 46
Sandaker, Bjorn, 79
San Giovanni dei Fiorentini, 11
San Lorenzo, 84
Sanmicheli, Michele, 84
Sanne, Dyveke, 57
San Paolo Apostolo, 71
Santa Maria Church (Portugal), 110
Santa Maria della Pace, 105
Santa Maria do Bouro Convent, 135
Santa Marinha Convent, 136
Santini, Jan Blažej, 190
São Paulo Museum of Art, 71
Sasaki, Matsuro, 23
scale
 body, 110, 112–113
 interlocking scales, 115
 multiple scales, 114
 near and far, 113–115
 perceptual body, 112–113
 physical body, 110, 112
 quotidian versus monumental, 115
Scamozzi, Vincenzo, 106, 190
Scarpa, Carlo, 115
Schinkel, Karl Friedrich, 107, 183
Schmarzow, August, 102

Schröder House, 111
Schwitters, Kurt, 115
Sculpture Gallery, 118
Seagram Building, 183
Seattle Art Museum, 158
Seed Cathedral, 94
Self Assembly Lab, 153
Sendai Mediatheque, 20, 23
Serigraph, 29
SESC Pompéia São Paulo Recreation Center, 127
Shakespeare, William, 6, 142
Shanghai Expo, 94
Shklovsky, Viktor, 146
Siamese Towers, 70
Simitch, Andrea, 16
Simmons Hall, 20
Sir John Soane's Museum, 43
Sixth Order, 200
Siza, Álvaro, 110
Siza Vieira, Álvaro, 13, 51–52, 159
Skylar Tibbits, 153
Sky Transport (London), 215
Sloan & Robertson, 210
Sloan, William, 107
Slow House, 31
Slutzky, Robert, 103
Soane, John, 43
Søderman, Peter W., 57
Soft House, 96
Soltan, Jerzy, 44, 47
Souto de Moura, Eduardo, 135
space
 spatial illusion, 105–107
 spatial zones, 104–105
Spanish Steps, 46
Specchi, Alessandro, 46
Spillman Echsle Architekten, 207
S. R. Crown Hall, 183
Stevens, Wallace, 101
Stone House, 91
Stratasys, 153
structure
 beams, 79
 columns, 77–78, 81
 domes, 80
 elements, 77–80
 hybrids, 80
 slabs, 79–80
 space, 81
 space frames, 80
 trusses, 79
 vaults, 80
 walls, 77
Study of Fortifications Number 27, 28
Superstudio, 213
surface
 interfaces, 87
 perception, 84, 87
 performance, 87
Sydney Opera House, 192

Taeuber-Arp, Sophie, 122
Taipei International Flora Exposition, 63
Tange, Kenzo, 182
Tata Institute of Social Sciences (TISS), 60
Távora, Fernando, 135, 136, 137
Teatro del Mondo, 110
Teatro Olimpico, 106
Teatro Regia, 143
Technology Center (Catholic University), 70
Tempe à Pailla, 153
Temple of Diana, 169
Temporary Housing Shelter (Onagawa), 76
Terragni, Giuseppe, 10, 34, 87
Tereform ONE, 63
Thermal Baths, 66
T-House, 95
Ting, Selwyn, 29
Tokyo Metropolitan Expressway, 158
Tolo House, 53
Tour Total, 86

Town Hall (Reykjavík), 54
Town Hall (Stockholm), 134
Trajan's Market, 130
transformations
 implied, 153–154
 literal, 152–153
 perception and memory role, 154
 programmatic, 153
 smart materials, 153
 temporal, 152
 theme, 154
 topological, 152–153
 variation, 154
Trenton Jewish Community Center Bath House and Day Camp, 175, 176
Trinità dei Monti, 46
Trombe walls, 60
tropes
 expressive tropes, 143
 hyperbole, 142
 irony, 142
 metaphors, 140–141
 metonymy, 141
 operative tropes, 143
 personification, 143
 types, 140–143
 values and perceptions, 143
Truffle, 198
TRUTEC Building, 86
Tsien, Billie, 50
Tugendhat House, 11
Tungeneset rest stop, 129
TWA Flight Center, 140
Tyng, Anne, 175

Ungers, Oswald Matthias, 142
Ungers, Simon, 95
Unité d'habitation, 190
Utkin, Ilya, 213
Utzon, Jørn, 178, 192

Vairão parish, 170
Vaux, Calvert, 161
Verdeau, Passage, 104
Vertical Garden, 149
Vienna Hofburg, 50
Vietnam Veterans Memorial, 134
View House, 53
Vignola, Giacomo Barozzi da, 114
Villa at Carthage, 34
Villa Planchart, 34
Villa Savoye, 103, 126
Villa Schwob, 187
Vitra Fire Station, 212
Vitrahaus, 174

Wake, D., 33
Wall Houses, 167–168
Wang Shu, 66
Warke, Val, 146, 147, 194
Washington University Library competition, 176
Wasserman, Jeff, 30
Waterfront Greenway Park, 163
Webb, Michael, 112
Weiss/Manfredi, 158
Wells, Jerry, 14, 105
West, Mark, 199
Whiteread, Rachel, 104
Williamson, Jim, 146, 147
Williams, Tod, 50
Wills, Allison, 146
Wolfsburg Cultural Center, 177
Wright, Frank Lloyd, 77, 103, 128, 171, 183, 210

Yang, Shu, 61
Yeadon, Decker, 96

Zenghelis, Elia, 39
Zevi, Bruno, 103
Zhu, Lisa, 147
Zumthor, Peter, 66, 94, 199

國家圖書館出版品預行編目資料

建築的語言 / 安德莉雅·希米奇（Andrea Simitch）和瓦爾·渥克（Val Warke）著；吳莉君譯. -- 初版. -- 臺北市：原點出版：大雁文化發行, 2015.05
224面；20.5 x 25.5公分
譯自：The language of architecture : 26 principles every architect should know
ISBN 978-986-5657-12-3（平裝）

1. 建築

920 104000524

建築的語言

作者　　　安德莉雅·希米奇（Andrea Simitch）和瓦爾·渥克（Val Warke）
譯者　　　吳莉君
封面設計　A+ design
內頁構成　黃雅藍
企劃選書　葛雅茜
文字編輯　黃威仁
校對　　　邱怡慈

行銷企劃　郭其彬、王綬晨、夏瑩芳、邱紹溢、陳詩婷、張瓊瑜
總編輯　　葛雅茜
發行人　　蘇拾平
出版　　　原點出版 Uni-Books
　　　　　Facebook: Uni-Books 原點出版
　　　　　Email: uni.books.now@gmail.com
　　　　　台北市105松山區復興北路333號11樓之4
　　　　　電話：（02）2718-2001　傳真：（02）2718-1258
發行　　　大雁文化事業股份有限公司
　　　　　105台北市松山區復興北路333號11樓之4
　　　　　24小時傳真服務（02）2718-1258
　　　　　讀者服務信箱 Email: andbooks@andbooks.com.tw
　　　　　劃撥帳號：19983379
　　　　　戶名：大雁文化事業股份有限公司

　　　　　香港發行 大雁（香港）出版基地·里人文化
　　　　　地址：香港荃灣橫龍街78號正好工業大廈25樓A室
　　　　　電話：852-24192288　傳真：852-24191887
　　　　　Email：anyone@biznetvigator.com

初版一刷　2015年5月
定價　　　650元
ISBN　　　978-986-5657-12-3

大雁出版基地官網：www.andbooks.com.tw（歡迎訂閱電子報並填寫回函卡）

致謝

單打獨鬥的書籍並不多，這本書尤其是群策群力的結果。一切都始於Sheila Kenedy把這個案子送到我們面前。Ashley Mendelsohn協助我們開始，他畫出原始地圖，讓我們按圖索驥。Mikhail Grinwald和Natalie Kwee全程陪伴我們，從技術上和後勤上打點一切我們無法完成的事。Anh Tran、Caio Barboza、Mia Kang和Mauricio Vieto沿途提供我們重要的協助。特別要感謝Iñaqui Carnicero、Steven Fong、Michael Hays、David Lewis、Richard Rosa、Jenny Sabin和Jim Williamson，他們用見解精闢的文章為這本拙作增添滋味。康乃爾大學建築系以及建築、藝術與規劃學院以額外的經費慷慨支持這項計畫。最後，我們想表揚一下我們的同事，他們的玩笑和觀察滲透全書，清晰可見。